約五三八 波斯滅新巴比倫
約五二五 波斯征服埃及
約五○○ 佛教·儒教文化興起
波希戰爭爆發
三三二 亞歷山大征服埃及
三三○ 亞歷山大征服波斯
三○○ 春秋戰國
二○六 秦
西漢
三七 奧古斯都任皇帝
羅馬統一地中海
三○ 耶穌被釘十字架
二五 東漢
二二○ 三國
二六五 魏晉南北朝
三一三 基督教為合法宗教
三九五 羅馬分裂為東、西兩帝國

600	500	400	300	200	100	0	100	200	300

12000 西班牙「阿爾塔米拉洞窟壁畫」
2000 英格蘭「巨石陣」

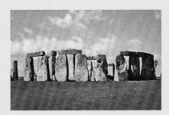
英格蘭「巨石陣」

賀希拉像

3000 白色神殿
1728 漢摩拉比法典浮雕
約 575 伊什塔爾城門

2600 吉薩「三大金字塔」、
「獅身人面像」
1504 卡納克神廟
1340 圖坦卡門陵墓

黑繪式陶畫

古希臘藝術

約 600 黑繪式陶畫
約 450 帕德嫩神廟
約 190 有翼勝利女神像
約 140 米羅的維納斯

古羅馬藝術

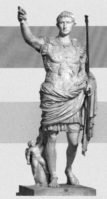
奧古斯都像

＊此年表共四頁，分置於書中的前後扉頁。

七〇〇〇 開始農耕與畜牧、人類文明定居生活、

三〇〇〇 美索不達米亞文明興起、埃及文明興起

二五〇〇 印度河文明興起

二一〇〇 夏朝

一八〇〇 印歐民族大遷移

一六〇〇 商朝／邁錫尼文明興起

一二四〇 特洛伊戰爭

一〇四五 西周

約一〇〇〇 古希臘文明興起

九〇〇 古希臘人建立城邦

七七六 第一屆奧林匹克運動會

七七〇 東周

1000　900　800　700

B.C.

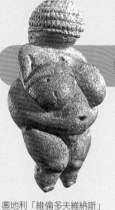

史前藝術

25000 奧地利「維倫多夫維納斯」
20000 西班牙、南法洞穴壁畫
15000 法國拉斯科洞穴壁畫

奧地利「維倫多夫維納斯」

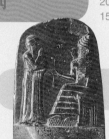

美索不達米亞藝術

漢摩拉比法典浮雕

古埃及藝術

有翼勝利女神像

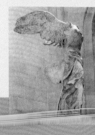

2000~1700 克諾索斯皇宮、米諾斯執蛇女神
1700~1400 燕子與百合
1500 黃金面具
1250 獅子門

愛琴海藝術

米諾斯執蛇女神

A.D.80 圓形競技場竣工
A.D.118 萬神殿重建竣工
A.D.315 君士坦丁凱旋門

西洋美術史年表
【史前到文藝復興】

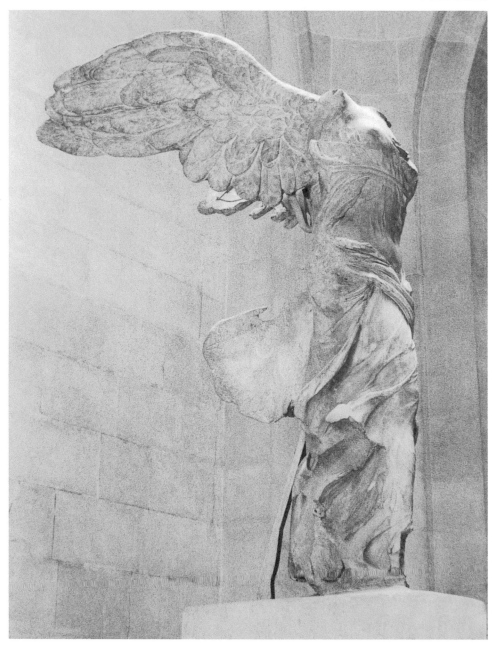

有翼勝利女神像　約西元前190年　大理石　高245 cm　薩莫色雷斯出土
巴黎・羅浮宮
◎雙翅展開、彷彿正迎風而降的勝利女神像。飄揚的衣襬與雙翅，讓人感受
到陣陣肉眼看不見的強風。希臘化時期的雕刻傑作。

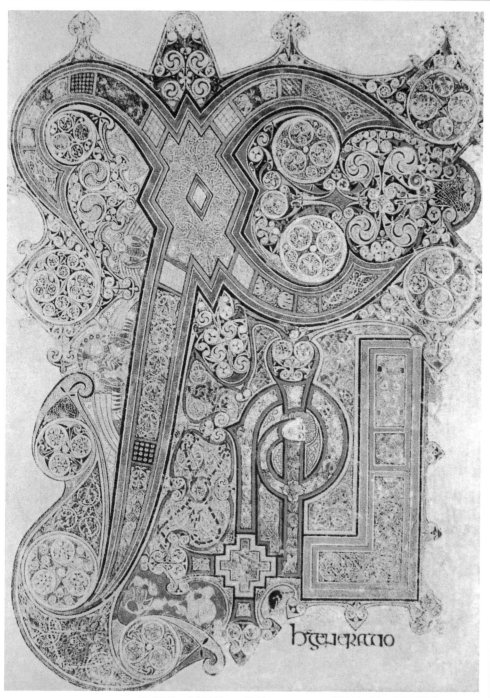

凱爾斯書 交織字母XPI 縮圖 32×24 cm 都柏林・三一大學圖書館
◎塞爾特人製作的福音書抄本。由抽象的幾何圖案加上游渦狀花紋與線條組合，
加以人物表情、魚類等等裝飾而成，令人不覺神遊其中，流連而忘返。

✝交織字母⋯由字母拼湊而成的圖案字。

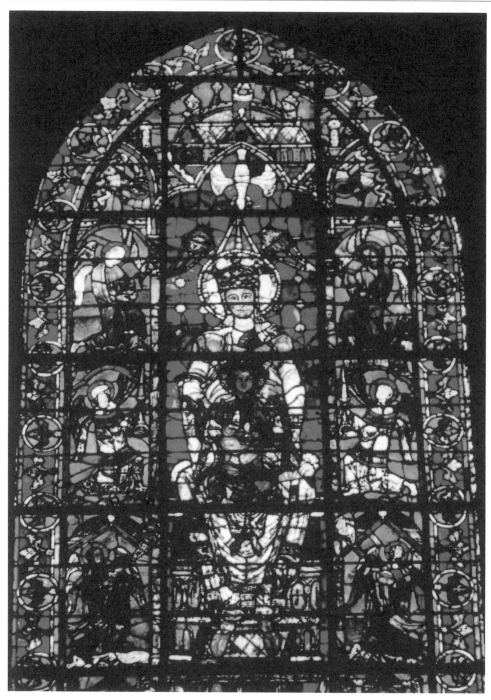

美麗聖母　法國‧沙特爾大教堂彩繪玻璃　十二世紀　490×236 cm
◎仿羅馬式時代的鑲嵌彩繪玻璃代表作品。美麗明亮的藍色玻璃與深沈強烈的紅
色玻璃，為聖母與聖子的存在增添了一抹莊嚴的氣氛。

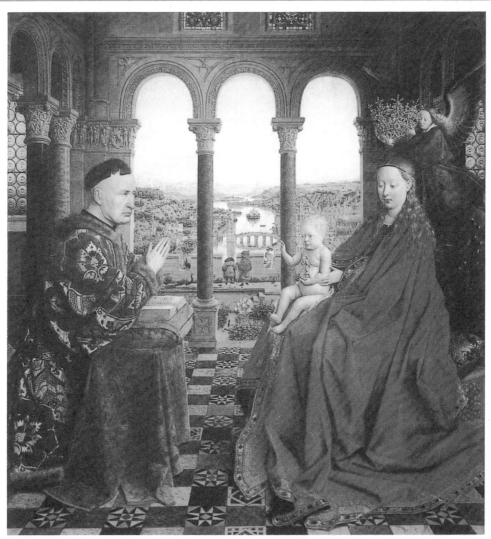

范艾克　聖母與掌璽官羅蘭　1436
年前後　版畫　66×62 cm　巴黎‧
羅浮宮
◎作者以細膩的油彩技法描繪了羅蘭
掌璽官恭敬禮拜聖母與聖子的模樣以
及四周清楚明亮的景致。

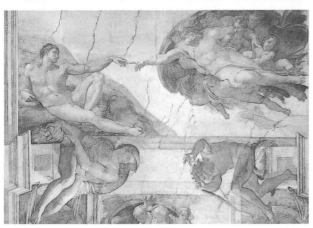

米開朗基羅　亞當的誕生　1509～12年
壁畫　梵諦岡‧西斯汀禮拜堂
◎由上帝與亞當試圖接觸的那雙指尖
開始，創造出令人動容且不朽的想像
空間。

寫給年輕人的
西洋美術史 **1**
畫說史前到文藝復興

漫畫
圖解版

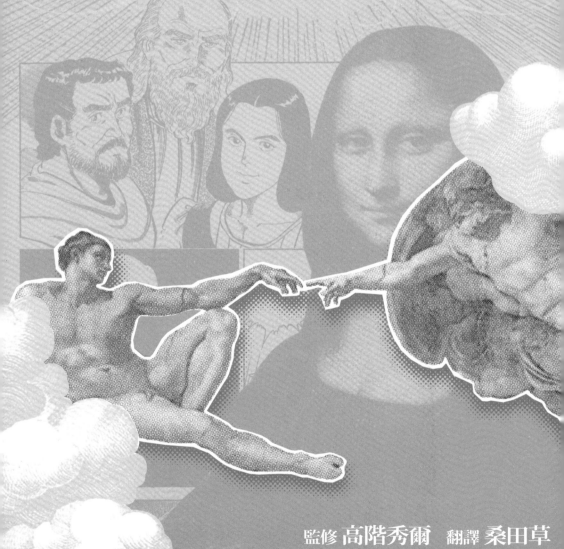

監修 **高階秀爾** 翻譯 **桑田草**

監修的話

前日本國立西洋美術館館長 **高階秀爾**

藝術的歷史與人類歷史幾乎同齡。人類早在遠古留下文字記載以前，便已在洞穴的石壁上畫下了牛、馬等圖案，在動物的骨頭和石頭上刻下了自己的形體。之後，直到二十世紀的今天，數千年來，世界各地不斷孕育出大量的繪畫、雕刻，豐富了人們的生活。儘管在這段悠遠的歲月裡，許多創作已經遺失、損壞，但是幸能保存至今的，數量仍舊龐大，而且無一不在訴說著人類創造力的偉大與無限可能性。

本書是以讀者最易親近的方式介紹這段歷史——告訴讀者珍貴作品究竟如何產生，以及藝術家們付出努力與苦心的心路歷程。

我們期盼本書能讓讀者受用，對於悠久的美術史，在獲得正確知識的同時，也能進而欣賞藝術珍品，並培養出一顆湧現喜悅與好感的鑑賞之心。

本書系特色（共三冊）

● 學習西洋美術的超夢幻組合——以漫畫故事＋圖解知識＋趣味掌故＋大事年表＋中英名詞對照，完整呈現。

● 九年一貫藝術人文課程最好教材——以年輕學子的角度，講解從史前時代到文藝復興時期，時代、文化、社會、生活與藝術間的關係，培養學生審美能力。

● 最受日本學子歡迎的美術通史——由日本西洋美術史第一權威高階秀爾監修，日本最暢銷的美術史叢書。

● 看畫家故事宛如看電影——以漫畫還原歷史場景，真實呈現藝術家生平故事。

● 不只是美術年表——每個時期，皆附有年表，將美術史與世界史兩相對照，讓讀者更易理解發展脈絡。

● 徹底圖解硬知識——書中「大圖解」專欄，以插畫、照片清楚說明難懂的專有名詞與歷史典故。

● 地圖揭開序幕——各篇章開頭，附相關地圖。閱讀時可輕鬆找到國家及地名。

● 中英名詞對照表——書末詳附中英詞彙對照，方便查詢。

● 難解名詞注釋——遇難解名詞時，一律加註＋符號，說明於欄位外。

8

史前藝術…▶中世紀藝術

黃金面具
雅典・國立考古博物館

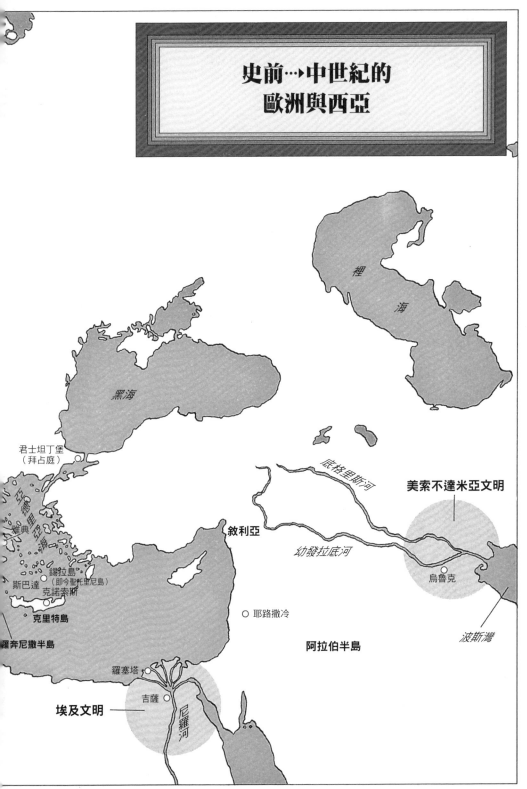

史前⋯▸中世紀的
歐洲與西亞

裡海

黑海

君士坦丁堡
（拜占庭）

亞德里亞海

雅典

斯巴達

錫拉島
（即今聖托里尼島）
克諾索斯

克里特島

羅奔尼撒半島

底格里斯河

美索不達米亞文明

幼發拉底河

敘利亞

烏魯克

波斯灣

耶路撒冷

阿拉伯半島

羅塞塔

吉薩

埃及文明

尼羅河

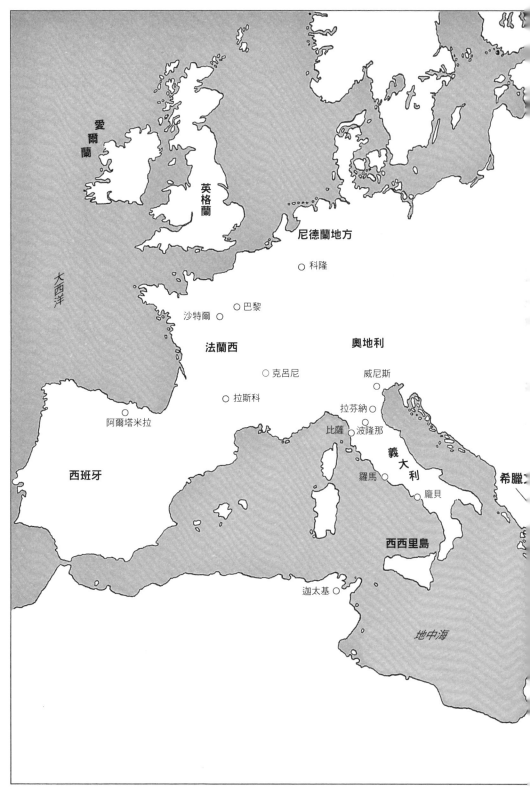

愛爾蘭

英格蘭

尼德蘭地方

○ 科隆

大西洋

○ 巴黎
沙特爾 ○

法蘭西

奧地利

○ 克呂尼　　威尼斯 ○

○ 拉斯科　　拉芬納 ○

阿爾塔米拉 ○　　比薩　○ 波隆那

西班牙　　　　　　　羅馬 ○

義大利

○ 龐貝

希臘

西西里島

迦太基 ○

地中海

●前言

「藝術」如何產生？

不知道讀者有無這種感覺，談到「藝術」，就以為那是在美術館或展場中裝模作樣、故作高深的玩意兒。或者感覺，要去欣賞「藝術」，總是不得不正襟危坐地提醒自己不可隨意玩笑。

然而實際上，「藝術」脫離人們的日常生活，成為供人欣賞的「藝術品」，在悠久的人類歷史中，不過是晚近才有的事。

眾所周知，所有的生物為求生存，都不免有些「做記號」或「簽名」的習性，而就這點來看，人類是將各種想法符號化的箇中翹楚。早在使用文字以前，人類已經懂得許多使用肉眼可見的形式傳達心中意念的方法；而其中一些或者具有美感，或者酷似本尊，或者令人感動的表現，讀者難道不覺得更能傳達心意且令人愉悅嗎？

類似這種以肉眼可見的形式來傳達心意，從人類誕生至今，早已行之有年。而且，其中表現、傳達的方法又因時代與地區而有所不同。

不過，儘管人類曾經創造出無數種類的表現方式，結果卻因為天災、人禍、自然的風化而大量遺失與破壞。然而，即便僅憑殘存有限的遺跡來做推測，人類以肉眼可見的形式所做過的努力就夠驚人了。

在本系列中，我們將帶領讀者一同認識，前人是在如何的生活與思想背景下所產生這些作品，以及那些被稱為「藝術家」的人們究竟經歷過怎樣的艱辛才終能創作出曠世鉅作的心路歷程。

編輯委員 馬淵明子（日本女子大學教授）

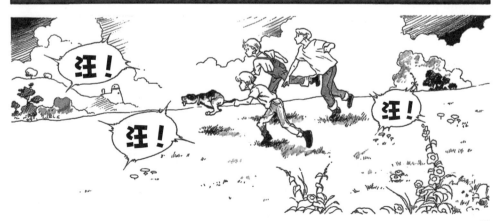

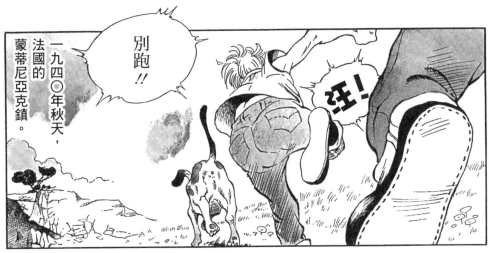

別跑!!

汪!

一九四〇年秋天，法國的蒙蒂尼亞克鎮。

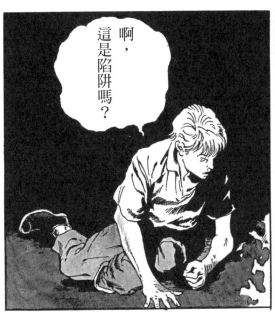

啊，這是陷阱嗎？

嗚哇!!

唰!!

怎麼可能？旁邊有個洞穴。

就這樣，現代人首次發現距今大約兩萬年前的拉斯科洞穴壁畫。

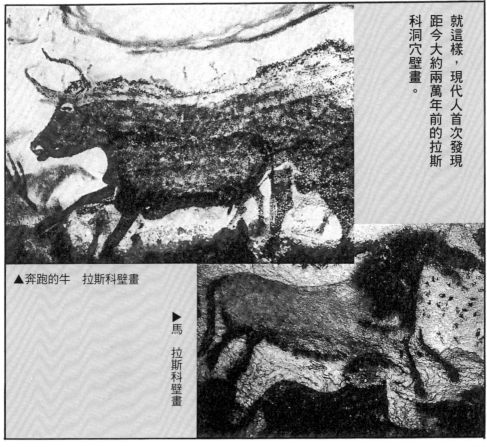

▲奔跑的牛　拉斯科壁畫

▶馬　拉斯科壁畫

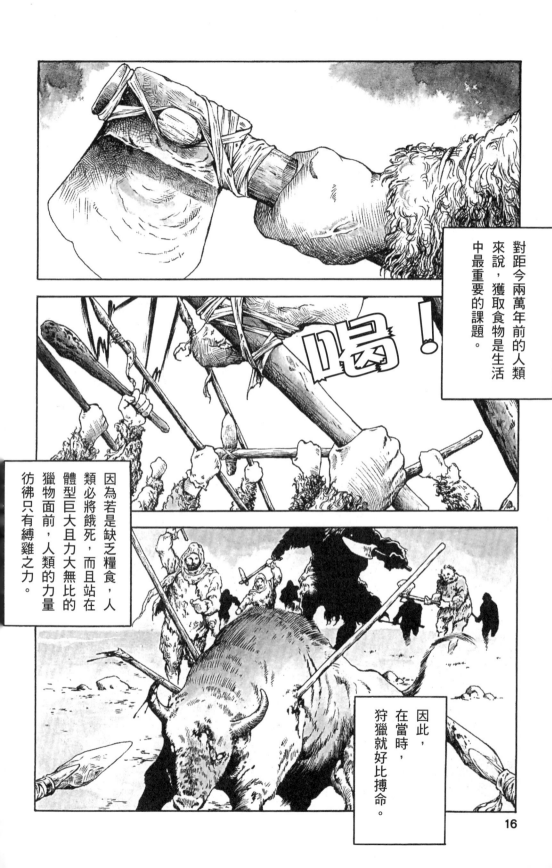

對距今兩萬年前的人類來說，獲取食物是生活中最重要的課題。

因為若是缺乏糧食，人類必將餓死，而且站在體型巨大且力大無比的獵物面前，人類的力量彷彿只有縛雞之力。

因此，在當時，狩獵就好比搏命。

16

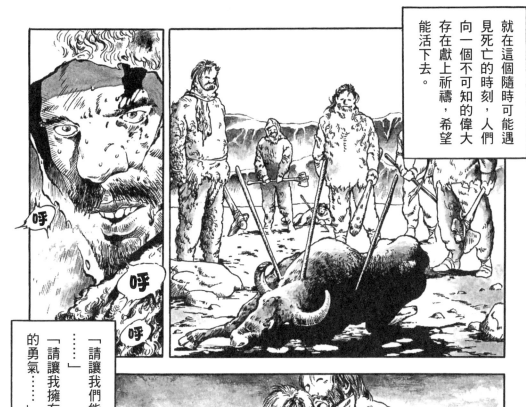

就在這個隨時可能遇見死亡的時刻，人們向一個不可知的偉大存在獻上祈禱，希望能活下去。

「請讓我們能獲得獵物……」

「請讓我擁有面對獵物的勇氣……」

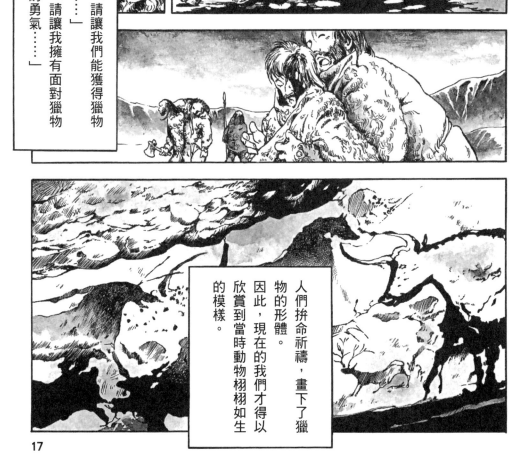

人們拚命祈禱，畫下了獵物的形體。

因此，現在的我們才得以欣賞到當時動物栩栩如生的模樣。

17

史前藝術

①

直到目前，我們所能見到最早期的美術作品，是西班牙的阿爾塔米拉（Altamira cave）和法國的拉斯科（Lascaux Grotto）兩處洞穴中的壁畫。畫中栩栩如生的牛、馬類動物，都是以木炭與石頭、土為顏料所繪製而成。由於這兩處洞穴都位於山壁的深處，保存狀態良好，因此這些圖案才得以維持鮮豔的色彩與生動的外形。

這些壁畫完成的時間大約在西元兩萬年前，冰河時期結束後的「舊石器時代」。當時的人們以狩獵維生。史學家認為，當他們獵無所獲、飢寒交迫之

際，就會開始祈禱明天能夠有幸捕獲獵物，而這些壁畫很可能正表達了他們的願望。

此外，考古學家也發現了許多女性造形的人偶與石刻。女人會生產下一代，因此推測，古人之所以創作女性人偶，是為了祈求神明賞賜兒孫滿堂。例如考古學家在奧地利所發現的「維倫多夫維納斯」（Venus of Willendorf）（▼②）石刻，外形上刻意強調女人豐滿的乳房與臀部，充分表現出能夠生兒育女的女人姿態。

人類大約從八千年前開始豢養牲畜、種植穀物，並且懂得使用各種工具，織布、燒製陶器，搬運大石的技術也相當發達。這個時期稱為「新石器時代」。

歐洲至今仍有許多巨石堆疊的殘跡，即「巨石文化」的遺跡，據推測可能是古人的陵墓或具有某種宗教的意義，不過實際用途至今成謎。位於英格蘭南部，由巨石如圍籬般圍成圓形的「巨石

年代大事記〈西元前〉　●表示世界史事

〈舊石器時代〉

約二百萬年　南方猿人（猿人）出現
　　　　　　懂得用火、語言形成、會製作工具
　　　　　　北京原人（原人）出現

約六十～四十萬年

約四十～二十萬年　海德堡人（原人）出現

約二十～十萬年　尼安德塔人（舊人）出現
　　　　　　開始狩獵、穴居生活，懂得埋葬

約十萬年　克魯馬農人（新人）出現

約二萬五千年　奧地利「維倫多夫維納斯」

約二萬年　西班牙、南法出現洞穴壁畫

約一萬五千年　法國「拉斯科洞穴壁畫」

約一萬二千年　西班牙「阿爾塔米拉洞窟壁畫」

〈新石器時代〉

約七千年～　人類文明進入定居生活、開始農耕與畜牧

約五千年～　開始磨製石器、製造彩陶

約三千五百年　西亞巨石文化興起

約三千年　美索不達米亞文明興起
　　　　　埃及文明興起

約二千五百年　印度河文明興起

約二千年　英格蘭「巨石陣」

也可以在非洲、南太平洋諸島、南美洲部分地區看到這一時期的文化。

陣」（Stonehenge）（▼③）就是其中一例，究竟是由何人如何建造而成的，同樣無從考據。

史前藝術的特徵是與日常生活息息相關，當時製作了大量的面具、砂畫、肖像等等。當時似乎存在著我們現代人所難以想像的高度文明，而這些文明顯然也對現代藝術帶來了莫大的影響。我們

①回眸的野牛　法國・聖日耳曼昂萊國立古代博物館

③巨石陣　英格蘭・威爾特夏

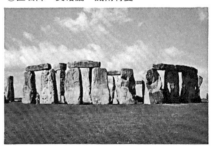

②維倫多夫維納斯
　奧地利・維也納自然史博物館

「巨石陣」如何形成？

「巨石陣」究竟是古人陵墓，還是宗教神殿？這座「巨石紀念物」的身世至今依舊成謎。

「巨石陣」裡的每一顆巨石，重量至少五十噸，高度至少七公尺。別說卡車、起重機，新石器時代的人們連最原始的搬運工具都沒有，他們究竟如何將巨石搬運、堆疊排列，令人匪夷所思。

更耐人尋味的是，英國天文學家發現了一個現象：這些巨石的排列方式與太陽、月亮的位移完全一致。例如夏至黎明時，站在「巨石陣」的中心觀察，正好可以看見太陽由東北方的兩塊巨石之間升起。因此推測，「巨石陣」很可能是一座古代的天文台。

美索不達米亞藝術

注入波斯灣的底格里斯河和幼發拉底河所涵蓋的區域（即現在的伊拉克），歷史上稱為「美索不達米亞地方」。這塊區域在距今大約五千年前，幾乎與埃及文明同一時間，開創了人類最早期的文明歷史。美索不達米亞文明興起於擁有一片廣大平原，物產豐饒，由於交通便捷，商業貿易因而繁榮，但也因為容易受到外族入侵，淪為由不同的國家所統治。

大約從西元前四千年起，蘇美人在波斯灣附近建立了許多城市，也為美索不達米亞地方奠定了文明的基礎。蘇美人將文字刻寫在黏土板上，形成

每一位蘇美都市的領袖都擁有各自信奉的神明，他們建造大型的神殿，作為百姓活動的中心。現在烏魯克（Urk）城內殘存的「白色神殿」就建於城中一座人造山坡上，比埃及金字塔早數百年。從埃及南部阿布辛貝（Abu Simbel）來看，大大張開的眼睛是蘇美藝術的特徵。蘇美人相信，神明就住在這些強調「靈魂之窗」而大膽省略其他部位的雕像裡。

神殿所挖掘的石雕（▼④）

④禮拜者之像　伊拉克博物館

「楔形文字」，用以記錄事件，並且利用太陽的熱力燒製磚瓦造屋。

年代大事記〔西元前〕　●表示世界史事

年代	事項
約六〇〇〇	西亞地區開始農耕、畜牧
約三五〇〇	蘇美人定居幼發拉底河流域
約三〇〇〇	「白色神殿」
約二九〇〇	發明楔形文字
約二五〇〇	烏爾第一王朝興起　「烏爾軍旗」
	●印度河文明興起
二三五〇	阿卡德王朝興起（～二一八〇）
一八三〇	古巴比倫王國興起（～七九六）
一七二八	漢摩拉比法典頒佈　數學與天文學興起
	●黃河文明興起
約一六〇〇	西台人征服巴比倫
約一五三〇	開始使用鐵器與鐵製武器
	●印歐民族大遷移
約一四〇〇	「獅子門」
約一〇〇〇	腓尼基人發明拼音字母
七〇一	亞述統一西亞地區（～六一二）
六二五	新巴比倫帝國興起（～五三八）
六一二	伊朗地方祆教成立
約六〇〇	大批猶太人遭擄往巴比倫
五八六	波斯阿開民王朝興起（～三三〇）
五七五	「伊什塔爾城門」
五五〇	波斯阿開民王朝統一西亞地區
五二五	●佛教、儒家文化興起
五〇〇	波希戰爭爆發（～四四九）
三三四	亞歷山大遠征（～三二四）
三三二	敘利亞塞流卡斯王朝興起（～六三）
三二一	波斯薩珊王朝興起（～六五一）
二二六	〔西元後〕

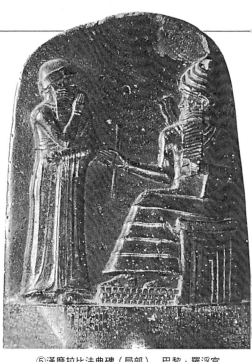

⑤漢摩拉比法典（局部）　巴黎·羅浮宮

除此之外，蘇美人還懂得使用銅與錫的合金，意即使用青銅，再將金箔或雜青金石（一種青色的礦物，日本人稱為「琉璃」）貼在青銅器上，製作成藝術品。

在蘇美人之後，美索不達米亞地方由阿卡德（Akkad）人所統治。阿卡德人繼承了蘇美人的藝術風格，但是他們習慣將藝術表現用於讚美統治者，「阿卡德王頭像」就是一例，而「納拉姆辛（Naram-Sin）石碑」則是慶祝戰勝之作，也是世界上最古老的一座紀念碑。

阿卡德王朝結束後，美索不達米亞地方進入了一段很長的混亂期。最後是巴比倫王朝將這段混亂期結束，並且統一了美索不達米亞全境。巴比倫王朝的國王漢摩拉比（Hammu-rabi）是一位偉大的君主，他頒佈了人類最早的法律。這些法條都刻在一塊石板上，大家最耳熟能詳的一條就是以牙還牙的原則，「如果一個人傷了他人的眼睛，將傷其眼」。石板上方還刻繪著國王向神明稟報法律已經完成的浮雕（▼⑤）。

在巴比倫王朝之後，美索不達米亞地方又陸續由亞述（Assyria）、新巴比倫帝國、波斯阿開民（Achaemenid）王朝所統治，他們的藝術形貌至今仍不斷更迭，傳承下去。

波斯藝術的發源地在哪兒？

西亞政治與文化的核心地——伊朗地方，在西元前五五〇年曾經由波斯阿開民王朝所統治，在大流士一世當時，領土由印度河至愛琴海北岸與埃及本土，等於佔領整個西亞，形成一個空前的大帝國。

這個帝國綜合吸納了當時各地的藝術概念。由於原是遊牧民族，為了便於攜帶，波斯人製造了許多體積小且相當豪華精緻的裝飾品。由左圖這件「帶翅山羊」便可看出當時巧奪天工的金製工藝品的技術。

到了七世紀初，統治伊朗地方的薩珊王朝為伊斯蘭帝國所滅。但擅長金屬工藝與浮雕的波斯藝術也因而傳開，影響及於中國、日本，以及拜占庭文明。

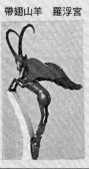

帶翅山羊　羅浮宮

古埃及藝術

古埃及藝術的特色在於所有的藝術品都不是為生者製作，而是為了國王的靈魂能在死後永生而作。

古埃及人認為，埃及王就是太陽神瑞（Re）之子，死後靈魂會回到神明的故鄉，永生不死。因此，他們為了永保國王的遺體而造墓，也就是人造山丘「金字塔」，又為了讓靈魂復活時能保有肉體，因而發明了乾燥死屍的「木乃伊」保存法。再者，又為了讓國王死後得以正常生活，古埃及人在金字塔內部畫滿了傭人和食物。

而為了讓壁畫中的人物能永遠服侍國王，這些人物的任何部分都必須一目了

在美索不達米亞文明發展的同時，埃及尼羅河流域興起了古埃及文明。古埃及文明長達三千年之久，形成相當獨特的文化。

⑥賀希拉肖像 （取自賀希拉墓穴內木窗）
埃及·開羅美術館

年代大事記 (西元前) ●表示世界史事

年代	史事
約三一〇〇	上埃及與下埃及統一 象形文字、銅製品與武器發展完備
約三〇〇〇	開始使用太陽曆 ●美索不達米亞文明興起
約二六五〇	進入古王國時代（～二一〇〇）
約二六〇〇	吉薩「三大金字塔」、「獅身人面像」
約二〇五〇	進入中王國時代（～一七八〇）
約一七二五	西克索人引進馬與馬車 肖像畫與古典文學擴展
約一六七四	西克索人統治埃及（～一五六七）使用新樂器（七弦豎琴、雙簧管、鈴鼓）
約一五六七	進入新王國時代（～約一〇八五）
約一五〇四	圖特摩斯三世即位
約一三七〇	美術工藝與文學興起「卡納克神廟」阿馬納風格藝術
約一三六〇	阿孟霍特普四世即位「奈費爾提蒂胸像」
約一三四〇	「圖坦卡門陵墓」
約一三〇四	拉美西斯二世即位（～一二三七）「拉美西斯二世葬祭廟」《死者之書》寫在紙卷上
七五〇	第二十五王朝（～六六三）由衣索匹亞人統治
六七〇	亞述征服埃及
六六三	第二十六王朝（～五二五）脱離亞述獨立
五二五	遭波斯阿開民王朝征服
三三二	亞歷山大征服埃及
三〇四	托勒密王朝成立（～三〇）

然。舉個例子，請看▼⑥。古埃及畫師為了清楚呈現畫中人物的頭部，於是採用側面來表現，但人物的眼睛卻朝向正面，而為了容易辨認，人物的兩肩和胸朝向正面，但手腕與腳則又採由側面來表現。這就是為什麼埃及繪畫中的人物看起來特別扁平、歪扭的原因。因為當時有個不成文的規定，凡是他們認為重要的，即使違背自然也不在乎。但是，

在樹木與花鳥的自然描寫上（▼⑦），其精細的程度，連現代生物學家也嘆為觀止。

古埃及的藝術家同時必須修習寫字藝術。例如埃及的天空之神，亦即象徵王權的何露斯（Horus）是採老鷹的形象，埃及死神阿努比斯（Anubis）則是採以胡狼的形象，古埃及藝術家必須在雕刻的同時，正確地刻寫下象形文字。

由此可見，古埃及藝術大多只要求畫師們依循規定，並不要求任何獨特創新的風格。因此，即使經過了悠遠的三千年，古埃及藝術的風格始終不變。

⑦洋槐樹上的鳥（赫努姆霍太普法老墓穴壁畫局部）
貝尼哈桑近郊

「羅塞塔石碑」內藏著什麼祕密？

一七九九年，拿破崙率領法國大軍遠征埃及，當他們抵達尼羅河口的羅塞塔（Rosetta）時，發現了一座神祕石碑，即「羅塞塔石碑」。

這座石碑刻滿了向來成謎的古埃及祭司所使用的象形文字以及僧侶體文字（hieratic script）兩種埃及文字，同時還並列刻著希臘文。

這是一篇由埃及王托勒密五世於西元前一九六年所寫的謝辭，並且以三種文字對照刻寫。

之後，透過這篇碑文，終於由法國語言學家商博良（Champollion, Jean-François）成功解讀了埃及象形文字的意義。

這是在發現羅塞塔石碑後的第二十三年，也就是一八二二年的事。

▲埃及的象形文字，意思是「克麗奧佩特拉」，即著名的埃及豔后。

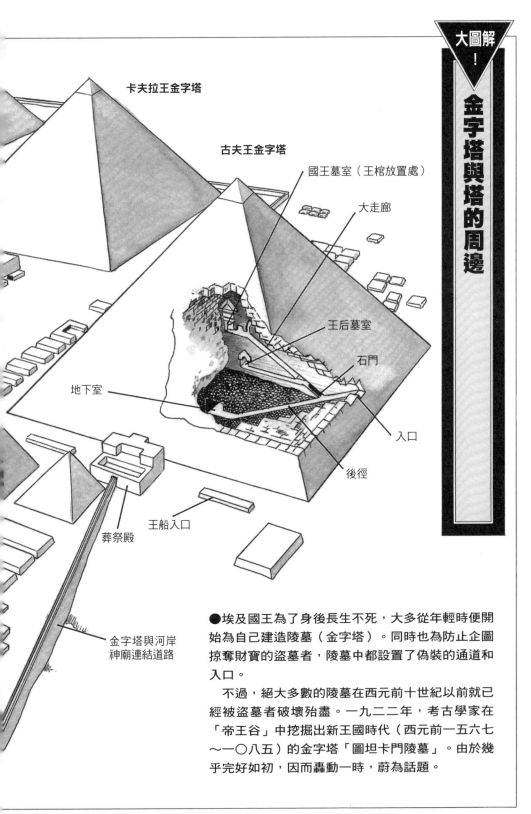

卡夫拉王金字塔

古夫王金字塔

國王墓室（王棺放置處）

大走廊

王后墓室

石門

地下室

入口

後徑

王船入口

葬祭殿

金字塔與河岸
神廟連結道路

●埃及國王為了身後長生不死，大多從年輕時便開
始為自己建造陵墓（金字塔）。同時也為防止企圖
掠奪財寶的盜墓者，陵墓中都設置了偽裝的通道和
入口。

　不過，絕大多數的陵墓在西元前十世紀以前就已
經被盜墓者破壞殆盡。一九二二年，考古學家在
「帝王谷」中挖掘出新王國時代（西元前一五六七
～一○八五）的金字塔「圖坦卡門陵墓」。由於幾
乎完好如初，因而轟動一時，蔚為話題。

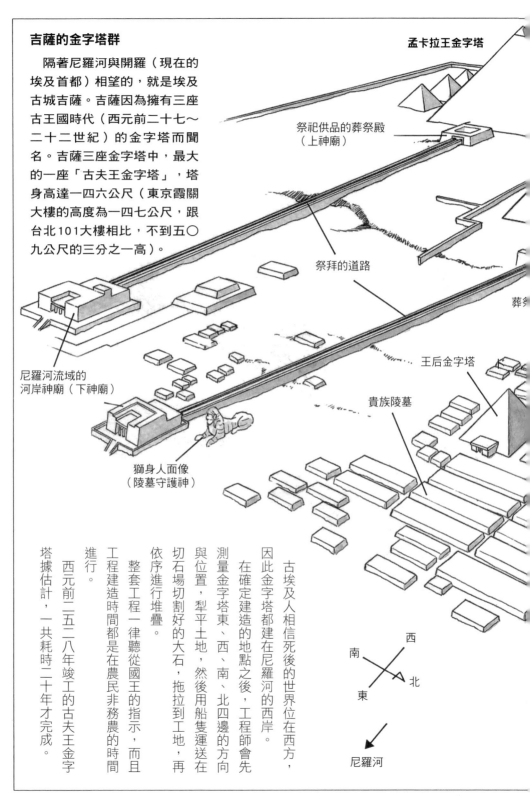

吉薩的金字塔群

孟卡拉王金字塔

隔著尼羅河與開羅（現在的埃及首都）相望的，就是埃及古城吉薩。吉薩因為擁有三座古王國時代（西元前二十七～二十二世紀）的金字塔而聞名。吉薩三座金字塔中，最大的一座「古夫王金字塔」，塔身高達一四六公尺（東京霞關大樓的高度為一四七公尺，跟台北101大樓相比，不到五〇九公尺的三分之一高）。

祭祀供品的葬祭殿
（上神廟）

祭拜的道路

葬祭

王后金字塔

尼羅河流域的
河岸神廟（下神廟）

獅身人面像
（陵墓守護神）

貴族陵墓

古埃及人相信死後的世界位在西方，因此金字塔都建在尼羅河的西岸。

在確定建造的地點之後，工程師會先測量金字塔東、西、南、北四邊的方向與位置，犁平土地，然後用船隻運送在切石場切割好的大石，拖拉到工地，再依序進行堆疊。

整套工程一律聽從國王的指示，而且工程建造時間都是在農民非務農的時間進行。

西元前二五二八年竣工的古夫王金字塔據估計，一共耗時二十年才完成。

西
南
北
東

尼羅河

立志成為書記的少年

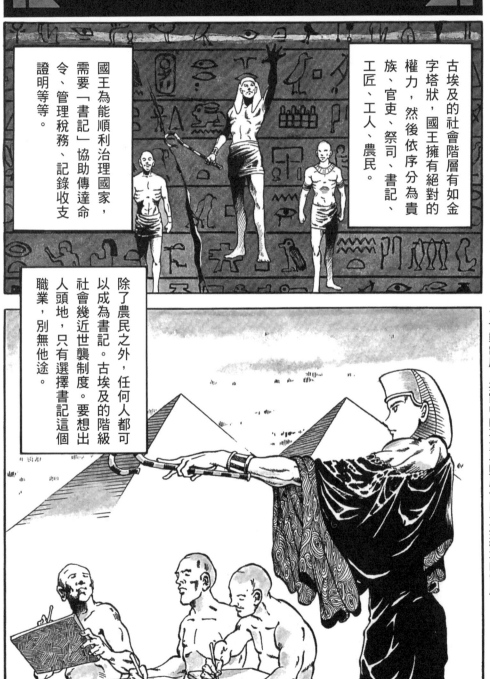

古埃及的社會階層有如金字塔狀，國王擁有絕對的權力，然後依序分為貴族、官吏、祭司、書記、工匠、工人、農民。

國王為能順利治理國家，需要「書記」協助傳達命令、管理稅務、記錄收支證明等等。

除了農民之外，任何人都可以成為書記。古埃及的階級社會幾近世襲制度。要想出人頭地，只有選擇書記這個職業，別無他途。

✝世襲制度：指家中的事業與財產皆由子孫繼承的制度。

26

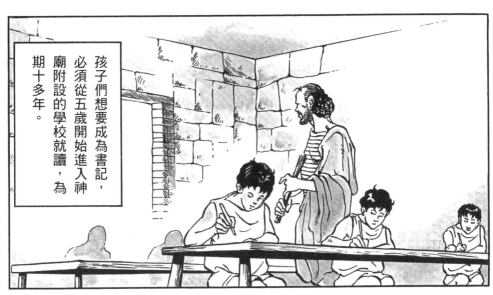

孩子們想要成為書記，必須從五歲開始進入神廟附設的學校就讀，為期十多年。

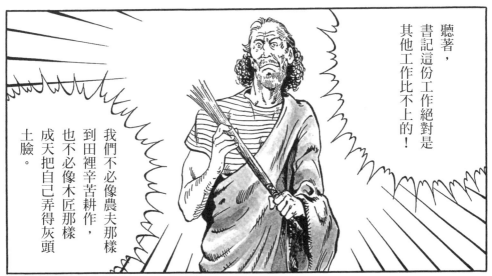

聽著，書記這份工作絕對是其他工作比不上的！

我們不必像農夫那樣，到田裡辛苦耕作，也不必像木匠那樣，成天把自己弄得灰頭土臉。

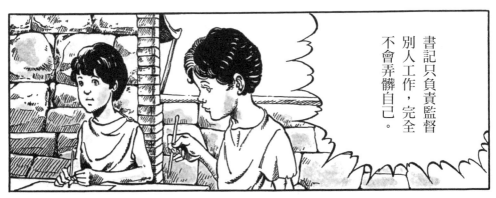

書記只負責監督別人工作，完全不會弄髒自己。

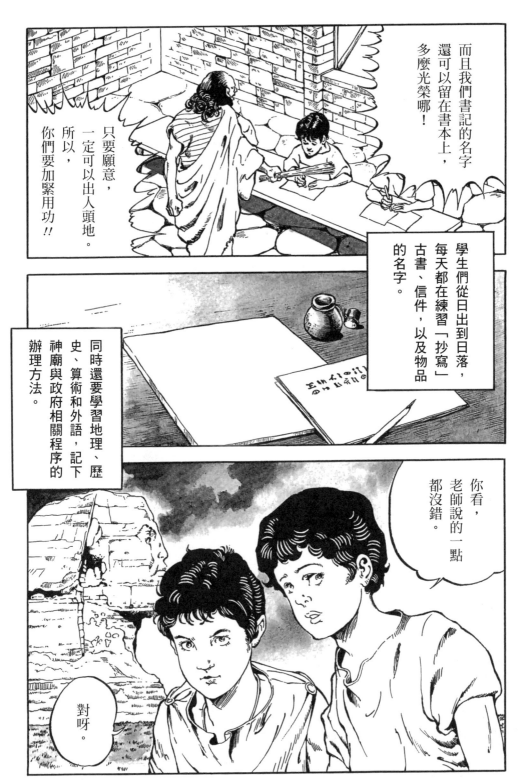

而且我們書記的名字
還可以留在書本上，
多麼光榮哪！

只要願意，
一定可以出人頭地。
所以，
你們要加緊用功!!

學生們從日出到日落，
每天都在練習「抄寫」
古書、信件，以及物品
的名字。

同時還要學習地理、歷
史、算術和外語，記下
神廟與政府相關程序的
辦理方法。

你看，
老師說的一點
都沒錯。

對呀。

28

下次考試我們得更努力了。

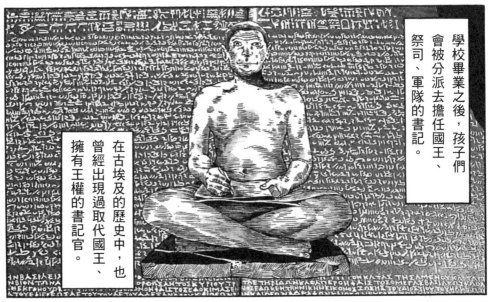

學校畢業之後，孩子們會被分派去擔任國王、祭司、軍隊的書記。

在古埃及的歷史中，也曾經出現過取代國王、擁有王權的書記官。

背景／羅塞塔石碑（局部）倫敦・大英博物館

愛琴海藝術

克里特藝術

當古埃及藝術誕生於尼羅河流域時，散落在地中海的大小島嶼上，也興起了一個高度文明。在鄰近希臘一帶的地中海，有一塊名為「愛琴海」的美麗海域。出現於此的古文明藝術便是克里特藝術。

克里特藝術以克里特島為中心，島民屬於海洋民族，是群頭腦靈活的聰明商人。由於受到周圍包括敘利亞等地的影響，為後世留下了一些將人體結構表現得極為簡潔的作品，例如「豎琴手」（▼⑧）。之

⑧豎琴手　雅典・國立考古博物館

後由於農業與貿易的發達，藝術表現逐漸變得豐富，到了舊宮殿時代（西元前二○○○～一七○○）便出現了巨大而優美的「克諾索斯皇宮」（Palace of Knossos，參照頁32）與華麗十足的「赤陶器」作品。

到了西元前一七○○年後，克里特藝術進入極盛時期。在這個新宮殿時代，不論動植物、海洋生物，乃至後期的人物表現，都以開放自由的風格描繪得栩栩如生。其中又以發現於聖托里尼群島（Santorini）的錫拉島上的「燕子與百合」（▼⑨）最具代表性，充分表現了

當時地中海文明的自然氣息。

邁錫尼藝術

自從西元前一六〇〇年起，邁錫尼（Mycenaean）人逐漸將勢力伸入伯羅奔尼撒半島的南半部區域，直到西元前一四〇〇年才正式統治克里特島，進而繼承了克里特藝術。

邁錫尼人和克里特人一樣，擅長建築宮殿，但是邁錫尼人的宮殿結構堅固，近乎於戰爭用的要塞而非王宮，而且都是依照精確的設計圖進行施工，這不由得讓人聯想起之後的古希臘建築。「獅子門」（▼⑩）便是這類建築的代表，它的雕工尤其受到後人讚許。

此外，手工藝品也相當發達，從邁錫尼的遺跡裡挖掘出一些黃金製的面具和裝飾品，便不難瞭解當時技術的進步。

到了西元前一一〇〇年，來自北方的多利安（Doria）人征服了這個區域。他們與原居民共同生活的同時，也吸收了各地的文化藝術，包括邁錫尼藝術，建立了另一個嶄新的古文明。

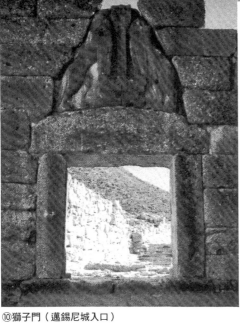

⑩獅子門（邁錫尼城入口）

⑨燕子與百合　雅典・國立考古博物館

亞特蘭提斯之謎!?

古希臘哲人柏拉圖曾經提及，位於地中海西側有一處完美的理想國度——亞特蘭提斯。

相傳亞特蘭提斯擁有遼闊的國土，遍地黃金，而且聚集了來自世界各地、載滿豐富寶藏的船隻。亞特蘭提斯有位賢能的君主，由他統治著強大的軍隊。後來這位君王因為觸怒神明，於是僅僅一個夜晚，地震與洪水便將這個國家全部毀滅。

一九六七年，希臘考古學家在希臘半島與克里特島中間的聖托里尼群島上，發掘出一個古城遺跡。城中設有石板街道與地下水道，以及大型容器與壁畫，這座古城當年的繁榮可見一斑。

西元前十五世紀聖托里尼群島的火山曾經爆發過一次，因此有人推測，這座古城很可能就是柏拉圖的理想國，也就是殘存的亞特蘭提斯遺跡。

31

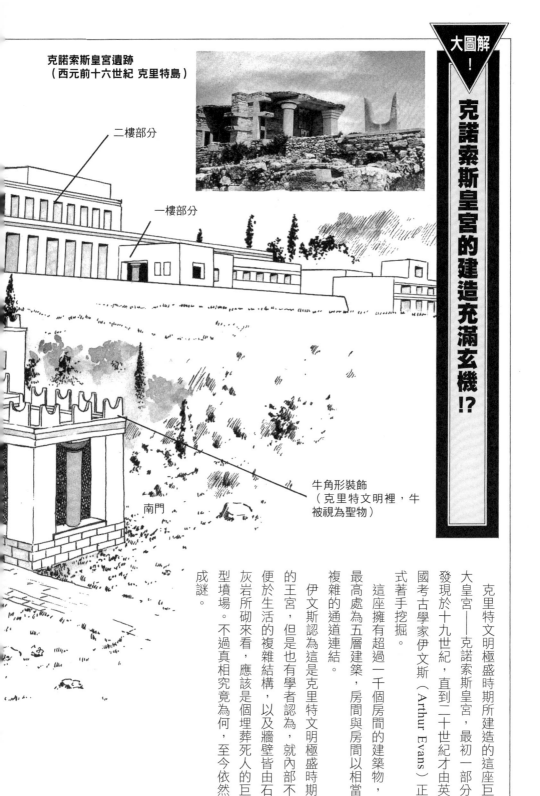

克諾索斯皇宮遺跡
（西元前十六世紀 克里特島）

二樓部分

一樓部分

牛角形裝飾
（克里特文明裡，牛
被視為聖物）

南門

克諾索斯皇宮的建造充滿玄機!?

克里特文明極盛時期所建造的這座巨大皇宮——克諾索斯皇宮，最初一部分發現於十九世紀，直到二十世紀才由英國考古學家伊文斯（Arthur Evans）正式著手挖掘。

這座擁有超過一千個房間的建築物，最高處為五層建築，房間與房間以相當複雜的通道連結。

伊文斯認為這是克里特文明極盛時期的王宮，但是也有學者認為，就內部不便於生活的複雜結構，以及牆壁皆由石灰岩所砌來看，應該是個埋葬死人的巨型墳場。不過真相究竟為何，至今依然成謎。

32

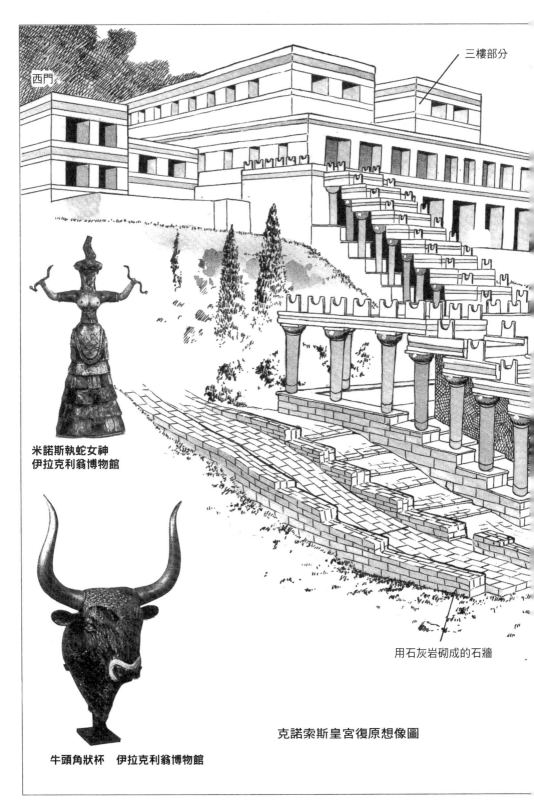

西門

三樓部分

用石灰岩砌成的石牆

米諾斯執蛇女神
伊拉克利翁博物館

牛頭角狀杯　伊拉克利翁博物館

克諾索斯皇宮復原想像圖

迷宮傳說

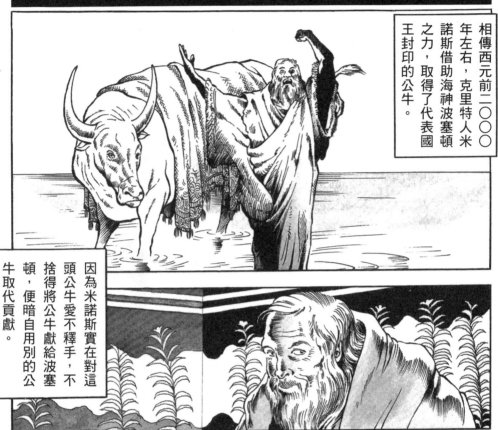

相傳西元前二〇〇〇年左右，克里特人米諾斯借助海神波塞頓之力，取得了代表國王封印的公牛。

因為米諾斯實在對這頭公牛愛不釋手，不捨得將公牛獻給波塞頓，便暗自用別的公牛取代貢獻。

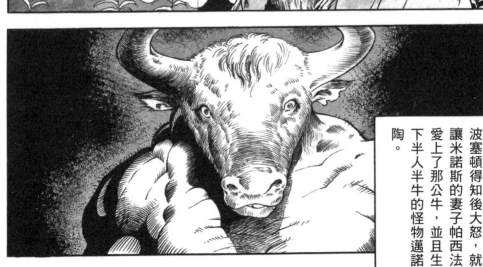

波塞頓得知後大怒，就讓米諾斯的妻子帕西法愛上了那公牛，並且生下半人半牛的怪物邁諾陶。

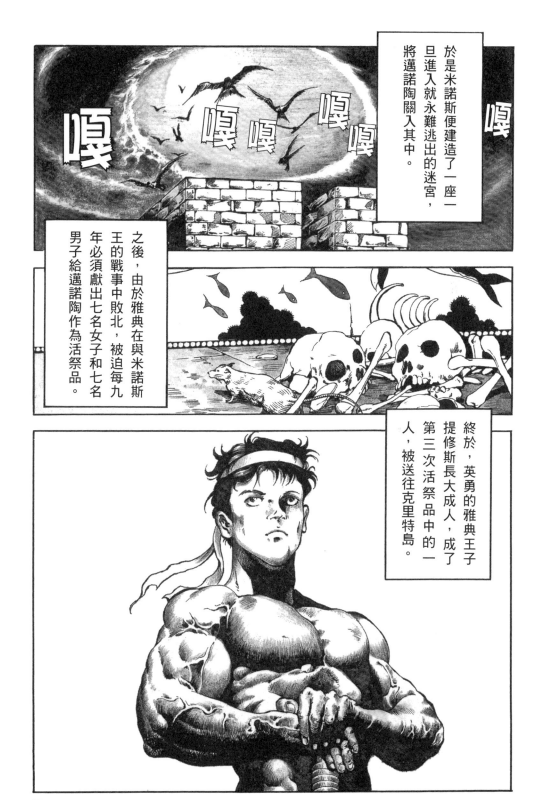

於是米諾斯便建造了一座一旦進入就永難逃出的迷宮，將邁諾陶關入其中。

之後，由於雅典在與米諾斯王的戰事中敗北，被迫每九年必須獻出七名女子和七名男子給邁諾陶作為活祭品。

終於，英勇的雅典王子提修斯長大成人，成了第三次活祭品中的一人，被送往克里特島。

嘎 嘎嘎嘎 嘎

隨後，提修斯靠著愛戀
他的米諾斯王的女兒阿
里阿德涅的幫助，帶著
線球進入迷宮。

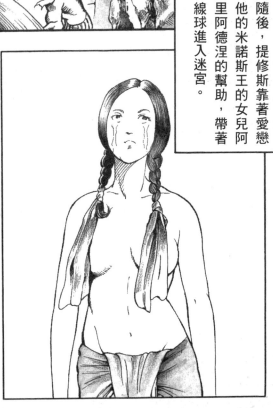

因為在這座擁有高聳天井與
無數房間，以及錯綜複雜的
走道和階梯的皇宮深處，住
著怪物邁諾陶。

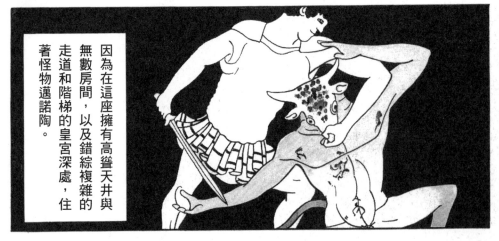

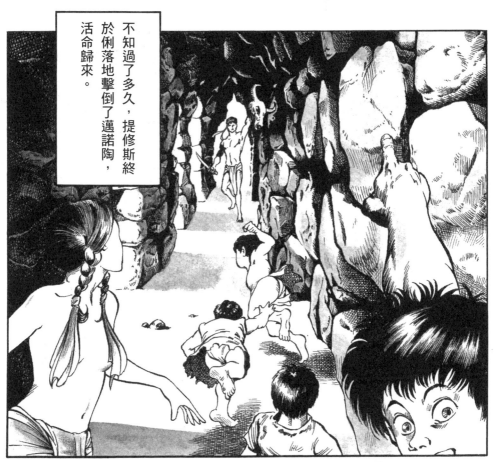

不知過了多久，提修斯終於俐落地擊倒了邁諾陶，活命歸來。

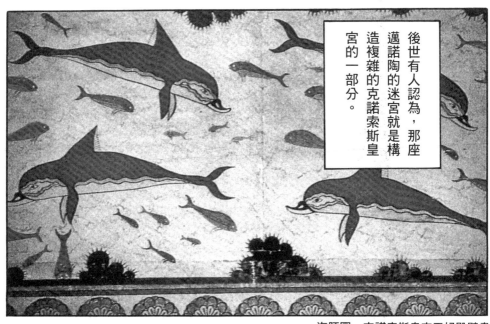

後世有人認為，那座邁諾陶的迷宮就是構造複雜的克諾索斯皇宮的一部分。

海豚圖　克諾索斯皇宮王妃殿壁畫

古希臘藝術

西元前十一世紀中葉，愛琴海一帶又誕生了一個有別於邁錫尼文明的文化，那就是古希臘文明。

古希臘藝術是第一個開始描寫人類自身的藝術。

古希臘人認為神明擁有與凡人相同的樣貌，並且同樣富有感情。因此他們用最完美的人類體形來描繪神明。這就是古希臘人之所以追求完美、協調的肢體表現的原因。

希臘藝術可粗分為四個時期。

幾何學風格時期

（西元前十世紀～七世紀初）

在幾何學風格時期之後，古希臘藝術家迎接了一個挑戰生動作品的時代。這個時期的雕刻作品較前期更為自然，女性雕像的衣襬顯現得更近於真實且優

②埃阿斯與阿奇里斯下棋（黑繪式陶畫）
羅馬·梵諦岡美術館

⑪少年立像頭部
雅典·國立考古博物館

這個時期古希臘藝術家會將物體分析出幾個單純的元素，然後很規則地將它們重新組合成好比器具一般的模樣。而且由於受到古埃及藝術的影響，他們開始製作男性的立像，但有別於埃及的是，希臘立像開始強調活動感，雙腳是一前一後的。

古樸時期

（～西元前五世紀初）

38

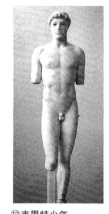

⑮勞孔與二子　羅馬・梵諦岡美術館

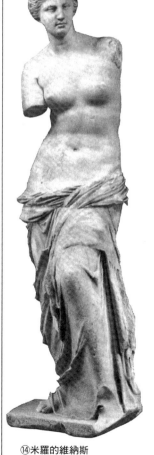

⑭米羅的維納斯
巴黎・羅浮宮博物館

雅，並且出現了所謂的「古樸時期的微笑」：一種帶著溫和微笑的獨特表情（▼⑪）。

繪畫方面所留下的多半都在陶器上。出現了黑繪式陶畫（▼⑫）等圖案，表現得相當活靈活現。此外，大理石建造的巨型神殿也始於這個時期。

古典時期 （～西元前三三○）

這個時期的人像多半將重心放在一隻腳上，而另一隻腳則顯得較為放鬆自然，生動的姿態讓人更加感受到人像微妙的情感（▼⑬）。

繪畫方面則出現了以神話與歷史故事為題材的大型作品，可以看出當時藝術家試圖挑戰圖像空間深度的野心。

古希臘城邦雅典在這個時期聯合了其他城邦對抗強大的外敵波斯，處於政治的極盛時期。因此這個時期的建築與雕刻，多半是以當時雅典強盛的國力為背景，而帕德嫩神廟（Parthenon，參照頁40）便是希臘藝術黃金時期的代表作品。

⑬克里特少年
希臘・衛城博物館

希臘化時期 （西元前三三三～三一）

由於亞歷山大大帝的東征西討，埃及、敘利亞、美索不達米亞等地的藝術紛紛傳入希臘，於是這個時期的希臘藝術家不再追求人體的完美，而改弦更張將重點放在人體的真實性上。於是出現了許多充滿激情與動感的作品。雕刻方面留下了「米羅的維納斯」（Venus de Milo）（▼⑭）與「勞孔與二子」（Laokoon Gruppe）（▼⑮）等讓後世藝術大師也嘆為觀止的絕世作品。這個時期的藝術，之後經由羅馬人影響到地中海與阿拉伯半島的藝術表現，對歐洲文化的進步可謂貢獻良多。

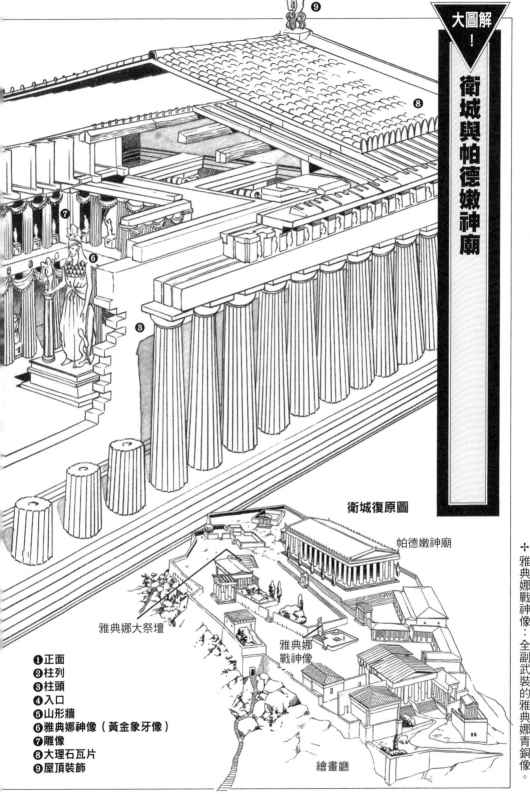

衛城與帕德嫩神廟

雅典娜戰神像：全副武裝的雅典娜青銅像。

衛城復原圖

帕德嫩神廟

雅典娜大祭壇

雅典娜
戰神像

繪畫廳

❶正面
❷柱列
❸柱頭
❹入口
❺山形牆
❻雅典娜神像（黃金象牙像）
❼雕像
❽大理石瓦片
❾屋頂裝飾

40

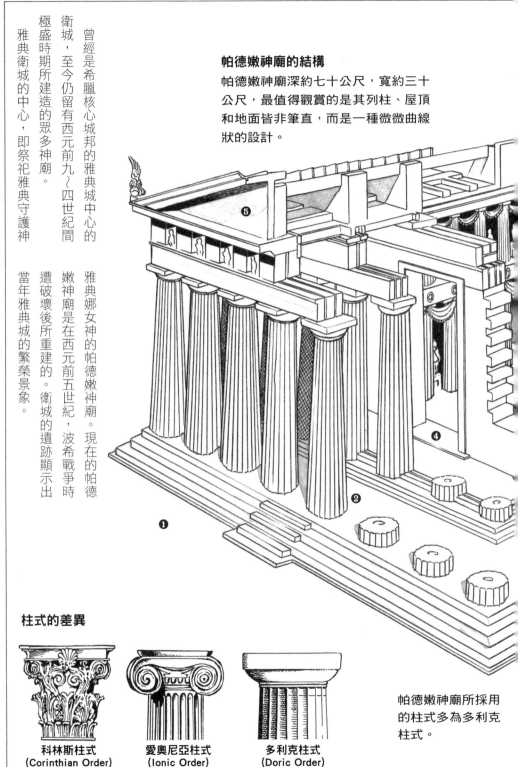

曾經是希臘核心城邦的雅典城中心的衛城，至今仍留有西元前九～四世紀間極盛時期所建造的眾多神廟。

雅典衛城的中心，即祭祀雅典守護神

雅典娜女神的帕德嫩神廟。現在的帕德嫩神廟是在西元前五世紀，波希戰爭時遭破壞後所重建的。衛城的遺跡顯示出

當年雅典城的繁榮景象。

帕德嫩神廟的結構

帕德嫩神廟深約七十公尺，寬約三十公尺，最值得觀賞的是其列柱、屋頂和地面皆非筆直，而是一種微微曲線狀的設計。

柱式的差異

科林斯柱式
(Corinthian Order)

愛奧尼亞柱式
(Ionic Order)

多利克柱式
(Doric Order)

帕德嫩神廟所採用的柱式多為多利克柱式。

✝山形牆：指屋頂邊緣三角形如山形的結構。

奧林匹克運動會的光榮

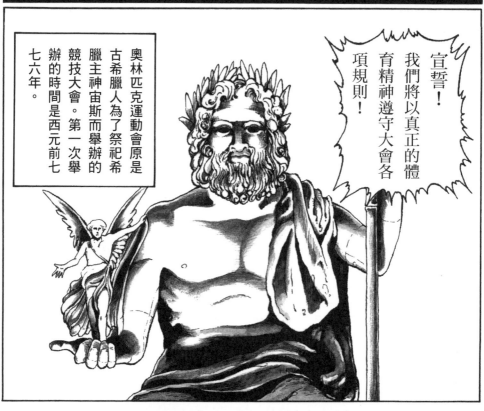

奧林匹克運動會原是古希臘人為了祭祀希臘主神宙斯而舉辦的競技大會。第一次舉辦的時間是西元前七七六年。

宣誓！我們將以真正的體育精神遵守大會各項規則！

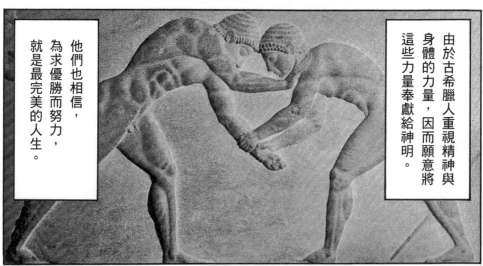

由於古希臘人重視精神與身體的力量，因而願意將這些力量奉獻給神明。

他們也相信，為求優勝而努力，就是最完美的人生。

比賽角力的青年　雅典・國立考古博物館

42

✝城邦：古希臘獨特的都市國家政體。

祝福所有遵守誓詞者獲得佳績！我是雅典代表阿奇里斯！

他已經持續練習了十個月，不可能輸的啦！

對呀，這回是贏定了！我們城邦

競技的項目包括賽戰車、賽跑、角力、拳擊、鐵餅、標槍等等，全屬個人競賽。

開跑 !!

喝

!!

44

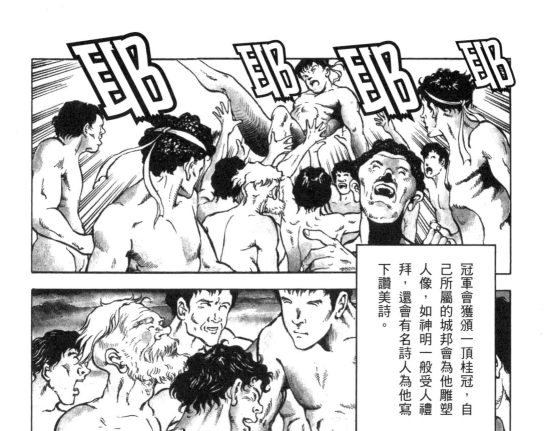

冠軍會獲頒一頂桂冠，自己所屬的城邦會為他雕塑人像，如神明一般受人禮拜，還會有名詩人為他寫下讚美詩。

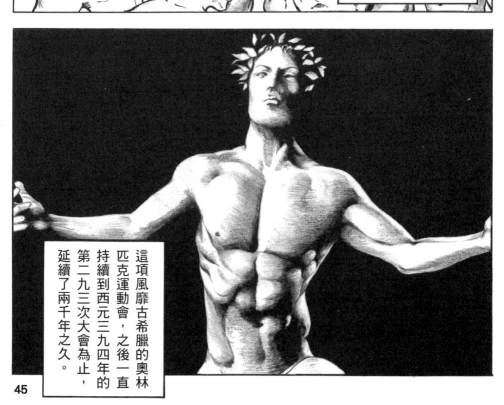

這項風靡古希臘的奧林匹克運動會，之後一直持續到西元三九四年的第二九三次大會為止，延續了兩千年之久。

古羅馬藝術

伊特魯里亞藝術

義大利中部有個稱為「伊特魯里亞」（Etruria）的民族，自西元前八世紀末開始，逐漸孕育出一種獨有的藝術價值觀。後來因為受到古希臘藝術的影響，於是，羅馬藝術家們爭相創作希臘風格的建築與雕刻，羅馬市區隨即出現了

古羅馬藝術

後來發展成為世界級大帝國的羅馬，原本只是個城邦，到了西元前六世紀，羅馬人趕走了伊特魯里亞王，並且迅速擴大版圖。在與迦太基（Carthage）對抗的布匿戰爭（Punic Wars）以後，羅馬人獲得大量的古希臘藝術戰利品，受到這藝術之美的吸引，一時吹起了所謂的「希臘風」。

留下了像「布魯特斯胸像」（Bust of Brutus）之類的肖像雕刻。

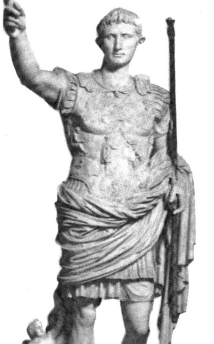

⑯奧古斯都雕像　羅馬・梵諦岡博物館

年代大事記 〔西元前〕　●表示世界史事

年代	大事
約六〇〇	伊特魯里亞王統治羅馬（～五〇九）
五五一	●孔子誕生（～四七九）
五〇九	共和時代開始
約五〇九	羅馬共和國成為強大的國家
四九	第一條公路阿庇亞大道動工
三一二	
二六四	布匿戰爭（～一四六）戰勝迦太基
七三	斯巴達克思叛亂（～七一）
六〇	第一次三頭政治
約五〇	龐貝「神祕別墅」（壁畫）
四三	凱撒擔任終身獨裁者，隔年遇刺
三一	第二次三頭政治
二七	奧古斯都任皇帝
〔西元後〕	亞克興海戰，戰勝埃及，統一地中海
三〇	奧古斯都時代開始（～一八〇）
約三〇	耶穌被釘十字架
六四	尼祿開始迫害基督徒
八〇	「圓形競技場」竣工
七九	維蘇威火山爆發
九六	五賢帝時代開始（～一八〇）
約一一〇	羅馬領土極盛時期
一一八～	「萬神殿」重建竣工
一六一	奧理略即位（～一八〇）
三一三	「米蘭敕令」頒布基督教為合法宗教
三三〇	遷都君士坦丁堡，建造「君士坦丁凱旋門」
三九二	基督教成為羅馬國教，舊聖彼得大教堂開工
三九五	羅馬分裂為東、西兩帝國

許多古希臘古典時期與希臘化時期的作品（▼⑯）。

羅馬人尤其擅長建築以及土木工程的技術。

羅馬建築的特色包括左右對稱以及棄愛奧尼亞柱式（參照頁40）、改採更加華麗的羅馬科林斯柱式等等。這些特色在「巴西利卡」（Basilica，多用途會堂）與「圓形競技場」（Colosseum，參照頁48）中隨處可見。

在建築物的裝飾技術上，可以從龐貝「神祕別墅」遺跡的牆面上，看到許多具有立體感的繪畫。

羅馬帝國第一任皇帝奧古斯都統治時期的羅馬，流行對皇帝歌功頌德的「歷史浮雕」（▼⑰）。當時的「凱旋門」與「歷史浮雕」有著同樣的建造目的。「歷史浮雕」記錄了

⑰圖拉真紀功柱（局部浮雕）　羅馬・古羅馬市集廣場

許多戰爭情景，讓人身歷其境，凡是作者特別強調的人物，體型比例都較其他人大出許多。

例如皇帝的體型就特別大，這似乎也表現了皇帝的自我價值。在雕刻方面顯然也遵從了相同的藝術觀，因而眼部的表現尤其明顯。

古希臘藝術就在羅馬藝術家的發揚光大下逐漸改變了原貌，之後成為中世紀基督教藝術發展的基礎。

羅馬人的前衛生活

羅馬帝國之所以能持續維持高度的文化水平與強大的國力，是因為他們的軍隊配備了當時最先進的武器——射程長達三十公尺的矛與劍，以及先進的土木工程技術。

羅馬帝國幅員遼闊，卻鋪設了綿密的公路網。例如主要公路之一的阿庇亞大道全長五四〇公里（約合日本東京到大阪間的距離），全程皆為石板路面。

另外，羅馬人還從水源地引水至數十公里遠的市區，讓每位羅馬市民能享有相當於現在東京人所能享用的平均水量。羅馬人還建設了許多收費低廉的公共澡堂。澡堂中除了溫水與冷水池外，還備有游泳池，可説是一種複合式的休閒中心。

羅馬人所過的生活幾乎與我們現代人的生活相差無幾。

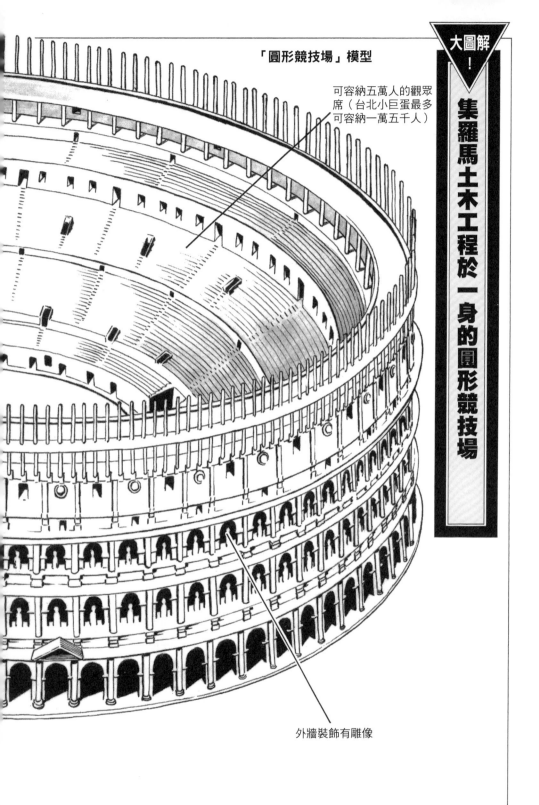

「圓形競技場」模型

可容納五萬人的觀眾
席（台北小巨蛋最多
可容納一萬五千人）

外牆裝飾有雕像

集羅馬土木工程於一身的圓形競技場

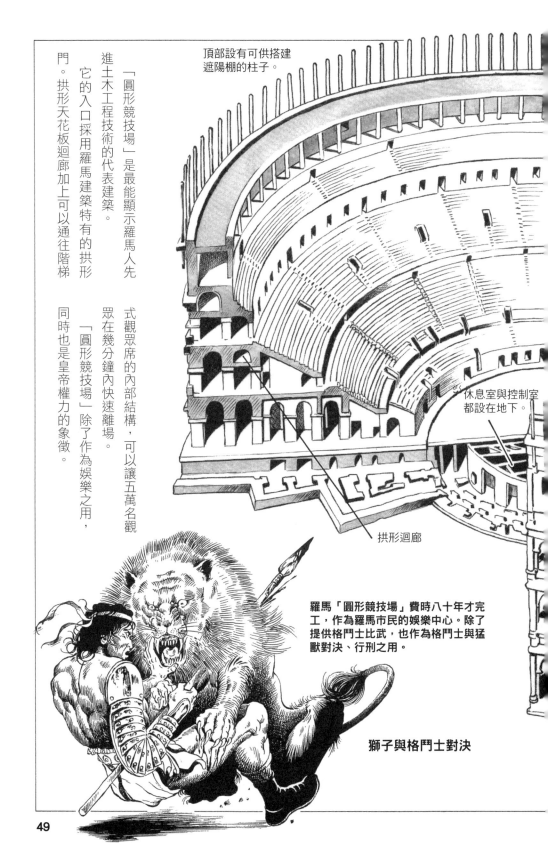

頂部設有可供搭建遮陽棚的柱子。

「圓形競技場」是最能顯示羅馬人先進土木工程技術的代表建築。

它的入口採用羅馬建築特有的拱形門。拱形天花板迴廊加上可以通往階梯式觀眾席的內部結構，可以讓五萬名觀眾在幾分鐘內快速離場。

「圓形競技場」除了作為娛樂之用，同時也是皇帝權力的象徵。

休息室與控制室都設在地下。

拱形迴廊

羅馬「圓形競技場」費時八十年才完工，作為羅馬市民的娛樂中心。除了提供格鬥士比武，也作為格鬥士與猛獸對決、行刑之用。

獅子與格鬥士對決

49

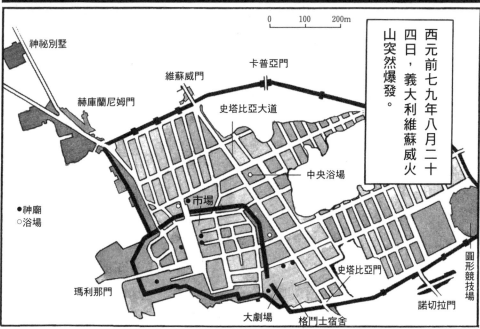

西元前七九年八月二十四日，義大利維蘇威火山突然爆發。

神祕別墅

赫庫蘭尼姆門

維蘇威門

卡普亞門

史塔比亞大道

中央浴場

市場

●神廟
○浴場

瑪利那門

史塔比亞門

圓形競技場

諾切拉門

大劇場

格鬥士宿舍

轟隆

轟隆

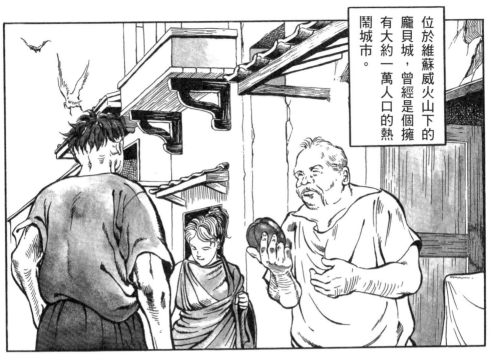

位於維蘇威火山下的龐貝城，曾經是個擁有大約一萬人口的熱鬧城市。

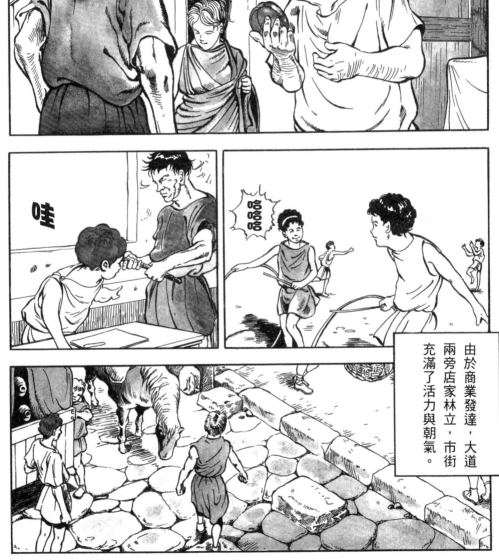

哇

哈哈哈

由於商業發達，大道兩旁店家林立，市街充滿了活力與朝氣。

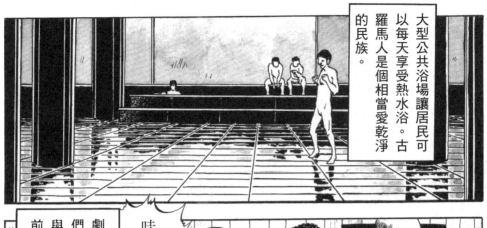

大型公共浴場讓居民可以每天享受熱水浴。古羅馬人是個相當愛乾淨的民族。

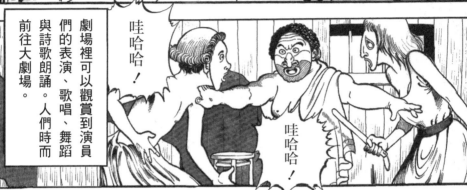

劇場裡可以觀賞到演員們的表演、歌唱、舞蹈與詩歌朗誦。人們時而前往大劇場。

哇哈哈！

哇哈哈！

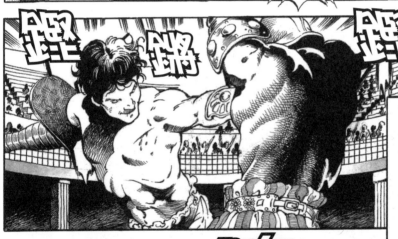

時而也會進入圓形競技場內欣賞格鬥士比武。休閒生活多采多姿。

哇

52

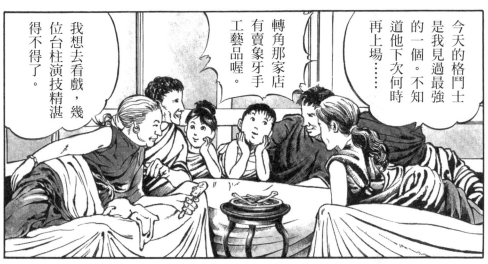

今天的格鬥士是我見過最強的一個。不知道他下次何時再上場……

轉角那家店有賣象牙手工藝品喔。

我想去看戲，幾位台柱演技精湛得不得了。

時間不早囉，孩子們該上床睡覺了！

知道啦，明天一定要帶我們一起去喔。

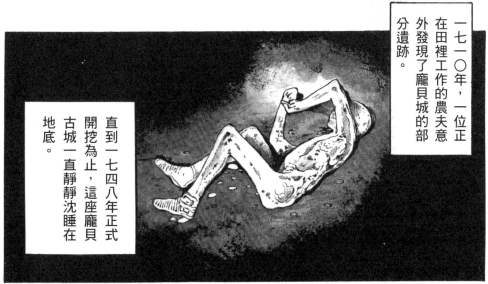

一七一〇年，一位正在田裡工作的農夫意外發現了龐貝城的部分遺跡。

直到一七四八年正式開挖為止，這座龐貝古城一直靜靜沈睡在地底。

拜占庭藝術

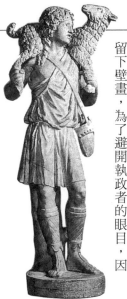

⑱善牧　羅馬・梵諦岡博物館　初期基督教地下墓室的天井畫經常以赫密斯代表耶穌基督，以小羊表示信徒。

初期基督教藝術

基督教堅信上帝是唯一的真神，因而無法認同羅馬皇帝的地位，結果招致了羅馬帝國的迫害。直到西元三一三年，基督教正式被承認合法以前，基督教藝術在長期躲避迫害的同時，也持續發展與扎根。

基督教徒在地下墓室（Catacomb）中留下壁畫，為了避開執政者的眼目，因而採用間接的手法畫出基督教教義為目的，畫風著重於象徵基督教教義的戒律與預言，而較忽視人體之美的描繪。

由於這些作品都是以讚美唯一真神為目的，畫風著重於象徵基督教教義的戒律與預言，而較忽視人體之美的描繪（▼⑱）。

拜占庭藝術

西元三三〇年，君士坦丁大帝（Constantine the Great）遷都拜占庭（君士坦丁堡，即現在的伊斯坦堡），羅馬帝國的政治與文化中心也隨之東移。

拜占庭藝術是以初期的基督教藝術為基礎，同時受到融合了東方文化的希臘化藝術傳統，以及西亞、波斯薩珊王朝藝術的影響，其特徵是，以追求精神與靈性，強調莊嚴肅穆以及用色鮮豔、裝飾華麗為主要風格。這樣的風格與圖像之後延續了一千多年而屹立不搖，對後世的影響甚大。

拜占庭藝術發展到六世紀的查士丁尼一世時代，進入了「第一次黃金時

54

而東羅馬帝國也因為長期將希臘正教與拜占庭文化傳入住在歐洲的斯拉夫民族，因而即便在東羅馬帝國滅亡之後，這些文化傳統仍舊由以俄國為主的斯拉夫民族延續著命脈。

代」。這個時代的代表建築，是裝飾了圓形拱頂、外觀富麗堂皇的「聖索菲亞大教堂」（Hagia Sophia）。

另外，以小石片或玻璃片拼貼而成的馬賽克鑲嵌畫（▼⑲），以及畫在木板或刻在象牙上的耶穌、聖母和諸聖人的聖像畫，也非常著名。

此外，當時的藝術家更將過去流傳下來的象牙手工藝和抄本技術發揚光大，發展出了以金泥或銀泥將文字寫在羊皮紙上的豪華附圖抄本。

到了八世紀，由於「聖像破壞之爭」（Iconoclastic Controversy），否定聖像的一方取得優勢，於是造形藝術衰微一時。但是之後隨著東羅馬帝國領土的日漸擴張，拜占庭藝術再度回歸希臘化優雅、古典的傳統，恢復了原有的地位，而進入「第二次黃金時代」。

拜占庭藝術演變到十一世紀中葉以後，經由羅馬、威尼斯、拉芬納、西西里等地，對中世紀的西歐藝術造成莫大的影響。

✝希臘正教⋯十一世紀時，由於聖像破壞之爭，基督教會正式分裂為以東羅馬帝國皇帝為首的希臘正教，以及以羅馬教皇為首的羅馬天主教。

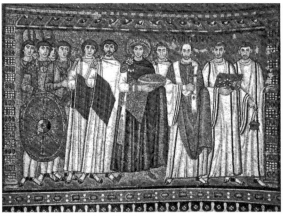

⑲查士丁尼大帝與侍者　拉芬納·聖維達萊教堂

馬賽克鑲嵌畫的祕密

「馬賽克鑲嵌畫」是指一種用彩色玻璃片或大理石片拼貼製圖的藝術技法。

這個時期的馬賽克鑲嵌畫作品多半人高、眼大，而且正對著畫面。他們如如不動的姿態顯示了一股強烈的意志與一種全新的人類理想形象。作者刻意捨棄了立體感與動態感，而將焦點放在宗教的戒律與預言，並且將之表現得淋漓盡致。

基督教初期教堂的壁畫多半裝飾有這類豪華的馬賽克鑲嵌畫。

與一般繪畫不同，馬賽克鑲嵌畫無法顯示出細部顏色的濃淡，但是透過光線的反射，卻能讓壁面顯得極具透明感且熠熠生輝、美不勝收。

目前這個時期的教堂裝飾幾乎都已失傳，只有在義大利的拉芬納仍可看到難得一見的馬賽克鑲嵌畫作品。一千四百年前的馬賽克鑲嵌畫，非常值得親眼目睹。

中世紀初期藝術

西元四七六年，西羅馬帝國滅亡之後，原本居住在北方的日耳曼民族法蘭克王國開始向相當於現在的義大利、法國、德國這片遼闊的土地發展勢力，最後終於統治了全域。法蘭克王國的領土也就是當今歐洲大陸的原型。

法蘭克王國的梅洛文王朝（Merovingian Dynasty）由克洛維一世（Clovis I）一手建立，他自詡是羅馬帝國的繼承人，將宗教改為與羅馬相同的基督教，還將羅馬人所使用的拉丁語訂為國語，試圖還原羅馬帝國當年的盛世。從這個時期華麗的手工藝術（▼⑳）便不難想像當時技術之進步精湛。

⑳希爾德里克一世的寶物
巴黎・國立圖書館

此外，從六世紀起，各地開始大興土木建造修道院，並且在其內製作手工抄寫的「抄本」。

於是，便出現了布滿花鳥圖畫的法國抄本，以及愛爾蘭的塞爾特風格（參照頁58）以及複雜、華麗的抄本（參照本書照片彩色頁2）。

到了西元八〇〇年，法蘭克國王查理曼就任西羅馬帝國皇帝之後，他隨即致力於古羅馬文化的復興與文化再生的任

㉑福音書作者聖馬可像（亞大的福音書） 托里亞市立圖書館

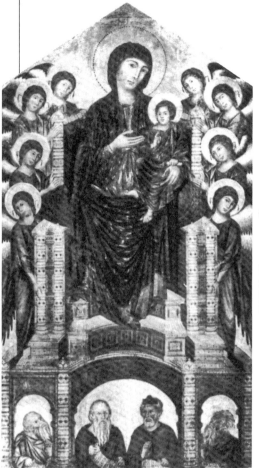

㉒契馬布埃　寶座聖母像　佛羅倫斯・烏菲茲美術館

務。首先，他延請學者們進入宮廷，並在各地建造教堂與學校。之後又設立修道院，下令製造古典抄本。結果便產生了一種由羅馬藝術與塞爾特、日耳曼民族的傳統藝術，以及拜占庭等東方藝術結合而成的獨特藝術觀。

建築方面也同樣走回歸羅馬技術之路。古羅馬時代作為聚會所與法庭的「巴西利卡」，這時開始被當作教堂建築，再度受到重視。這時期建築的特徵是，由上鳥瞰整棟建築呈長方形格局。

之後，由加洛林王朝（Carolingian

Dynasty）掌權。加洛林王朝藝術最令人欽佩的是，加入了許多彩色圖案的豪華彩飾抄本。而這些抄本主要都是由宮廷周邊的工作室結合了古典的人物表現與塞爾特、日耳曼民族傳統創作而成（▼㉑）。

查理曼死後，帝國分裂，北歐的海洋民族維京人入侵。但是到了西元九六二年，鄂圖一世（Otto I）就任神聖羅馬帝國皇帝，出現第二度復興古代文化的轉機，隨後便又創造出了另一種全新的歐洲藝術。

請先看一下上圖（▼㉒）。是不是感覺有點兒不搭調？明明坐在後頭的人，卻比位在前頭的一群人還要大得多。這究竟是怎麼一回事兒？

小朋友不是常會畫出一些沒有前後關係，全部一字排開的圖畫嗎？圖畫中越大的人、物，其實不過表示了小朋友對它的重視程度。

中世紀的基督教繪畫也一樣。由於當時上帝擁有絕對的權力，因此畫師就將祂表現得最為醒目。而背景多半是鋪以金色，同樣也是為了彰顯畫中內容的莊嚴肅穆以及上帝所存在的靈性世界。瞭解了這樣的繪畫背景，您就會發現，其實這些畫都是相當合情合理的。

一般我們會將站在後頭的人畫小，站在前頭的人畫大，也就是所謂的「透視法」。其實透視法是在十五世紀以後，文藝復興時代才出現的新技巧。

超越時代傳承的塞爾特藝術

塞爾特人在西元前一五〇〇年左右，原本居住在目前的德國境內。到了七～八世紀，他們才以現在的愛爾蘭為中心，形成一股新勢力，並且創作出相當複雜的聖經抄本，在本來具有的幾何線條之上，再加入線條組合與漩渦狀花紋等設計形式，產生出深受基督教影響的塞爾特藝術。

塞爾特藝術對後來的仿羅馬式藝術與十九世紀末期的新藝術（Art Nouveau）、手工藝和裝飾藝術造成了莫大的影響。塞爾特人充滿奇幻的傳說故事也常融入後世童話，甚至包含莎士比亞在內的文學作品。

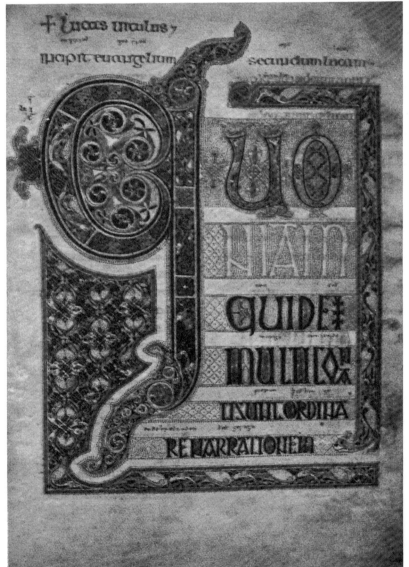

受到塞爾特藝術影響的抄本　林迪斯芳手抄本福音書700左右　倫敦・大英博物館

十九世紀採用塞爾特藝術
風格設計的《喬叟著作
集》 1986 柏恩－瓊斯
插畫，莫里斯排版與裝飾

受到塞爾特藝術影響的
新藝術設計 托羅普
《變形記》封面

仿羅馬式建築柱頭上的塞爾
特風格裝飾
❶法國土魯斯‧聖塞南教堂
❷塔拉格奴浮雕

仿羅馬式藝術

「仿羅馬式」是一種近似古羅馬藝術的風格。這種風格盛行於十一世紀至十二世紀之間。在這期間正好遇到了歐洲幾個重大的社會變革。

首先是農民與地主之間，透過土地建立了忠誠與保護的契約，換句話說，出現了「封建制度」。其次，基督教的影響力增強壯大。而企圖從塞爾柱土耳其王朝（Seljuks）手中奪回聖城耶路撒冷的「十字軍東征」，也發生在這個時代。

過去基督教徒為了守護教義，進行團體祈禱、生活而開始建造的修道院，如今也進入了全盛時期。

仿羅馬式修道院在歐洲南部如雨後春筍般陸續完成。一般而言，擁有厚重的石壁外觀與光線陰暗的內部空間就是仿羅馬式修道院的特徵。它的平面圖多是東西向的十字形，屋頂則由過去的木造改為石砌的筒形拱頂。結果牆壁與石柱因為必須承載更多的重量，於是石柱加粗了，石壁也增厚了，過去高可參天的大型窗戶也消失不見。於是造就出了一個更符合祈禱所需的昏暗空間。而為了便於眾多前來參訪的信徒容易在內部繞行、禮拜，內部空間的設計也變得更加簡單樸實。

假設將教堂內部視為「神的國度」，那麼教堂的大門就是「天國之門」。這個時期的正門口多是由半圓形壁面構

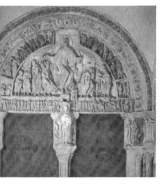

㉓交付使徒們傳教使命的耶穌基督
瑪德蓮修道院教堂，西側立面的
半圓形壁面浮雕

成，上面多半刻著耶穌基督或聖經的故事（▼㉓）。此外，教堂的牆面與迴廊的柱頭上還有聖人、動物、抽象圖案的浮雕。這些都是建築師無視於自然形態，配合著石柱結構所做出的變化。這個時期最具代表性的建築作品，首

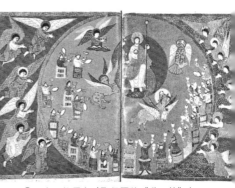

㉔比薩大教堂與斜塔　義大利·比薩

推義大利的「比薩大教堂」（▼㉔）以及法國的「克呂尼修道院」（Cluny）。

仿羅馬式的教堂牆面極多，而牆面與天棚上的耶穌、聖母像和《聖經》故事又隨地方的不同而各具特色。例如義大利與西班牙的仿羅馬式教堂內部多半都採拜占庭風格，北歐的仿羅馬式教堂內部則多採用加洛林王朝風格。

另外，各地方以修道院為據點的抄本工作室也為後世留下了許多優秀的《聖經》繪畫與裝飾（▼㉕）。

㉕二十四位長老（聖保羅的《啟示錄》）
巴黎·國家圖書館

十字軍留下了什麼？

基督教的誕生地位在以色列境內的耶路撒冷，十一世紀中葉時，是由信仰穆罕默德所創立的伊斯蘭教的教徒所佔領。

為了將聖地從伊斯蘭教徒手中奪回而派遣的軍隊，就是所謂的「十字軍」。十字軍東征一共八次，從一○九六年到一二九一年為止，前後長達兩百年之久。不過儘管如此，最後不但犧牲無數，而且毫無戰功可言。

結果，由於東征嚴重耗損了國力，造成支持貴族、騎士的封建制度瓦解，國王勢力抬頭。另外也造就了地中海貿易的興盛，商人與工匠擁有更多的財力，並且推動了義大利沿海都市的發展。

在文化方面，拜占庭藝術與保存於其中的希臘、羅馬古籍，還有伊斯蘭文化裡的醫學、天文學、哲學等，得以透過地中海貿易逐漸西傳，而順利開創了一條通往後世文藝復興的先河。

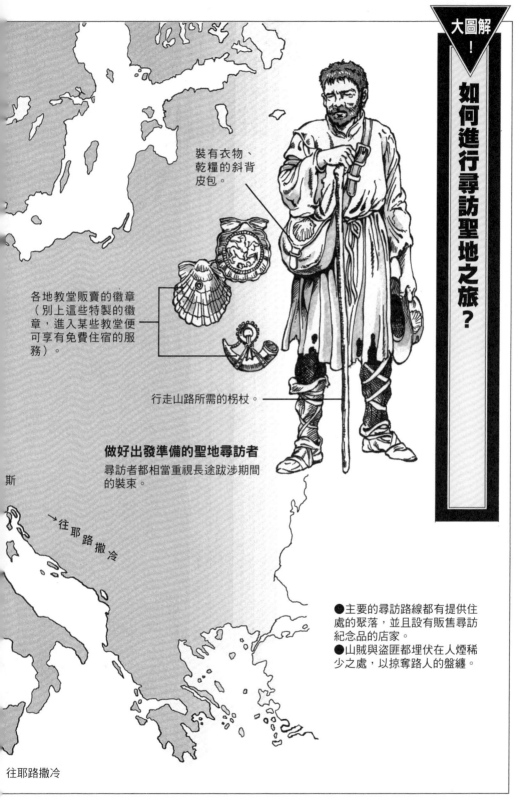

裝有衣物、乾糧的斜背皮包。

各地教堂販賣的徽章（別上這些特製的徽章，進入某些教堂便可享有免費住宿的服務）。

行走山路所需的枴杖。

做好出發準備的聖地尋訪者
尋訪者都相當重視長途跋涉期間的裝束。

斯

往耶路撒冷

●主要的尋訪路線都有提供住處的聚落，並且設有販售尋訪紀念品的店家。
●山賊與盜匪都埋伏在人煙稀少之處，以掠奪路人的盤纏。

往耶路撒冷

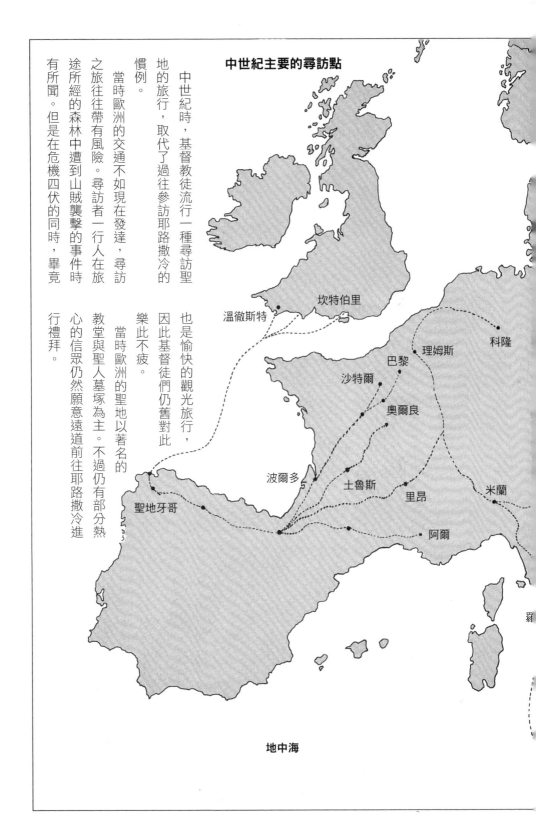

中世紀主要的尋訪點

中世紀時，基督教徒流行一種尋訪聖地的旅行，取代了過往參訪耶路撒冷的慣例。

當時歐洲的交通不如現在發達，尋訪之旅往往帶有風險。尋訪者一行人在旅途所經的森林中遭到山賊襲擊的事件時有所聞。但是在危機四伏的同時，畢竟

也是愉快的觀光旅行，因此基督徒們仍舊對此樂此不疲。

當時歐洲的聖地以著名的教堂與聖人墓塚為主。不過仍有部分熱心的信眾仍然願意遠道前往耶路撒冷進行禮拜。

坎特伯里

溫徹斯特

科隆

理姆斯

巴黎

沙特爾

奧爾良

波爾多

土魯斯

里昂

米蘭

阿爾

聖地牙哥

地中海

修道院的寧靜生活

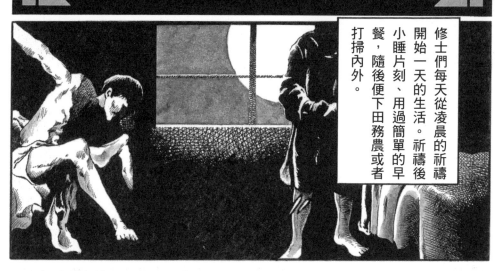

修士們每天從凌晨的祈禱開始一天的生活。祈禱後小睡片刻、用過簡單的早餐，隨後便下田務農或者打掃內外。

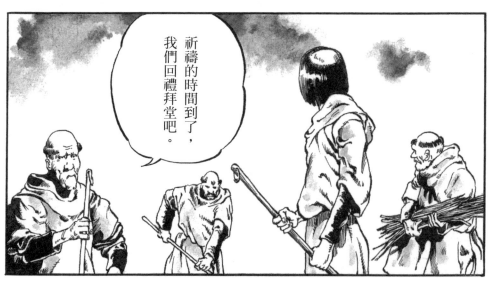

祈禱的時間到了，我們回禮拜堂吧。

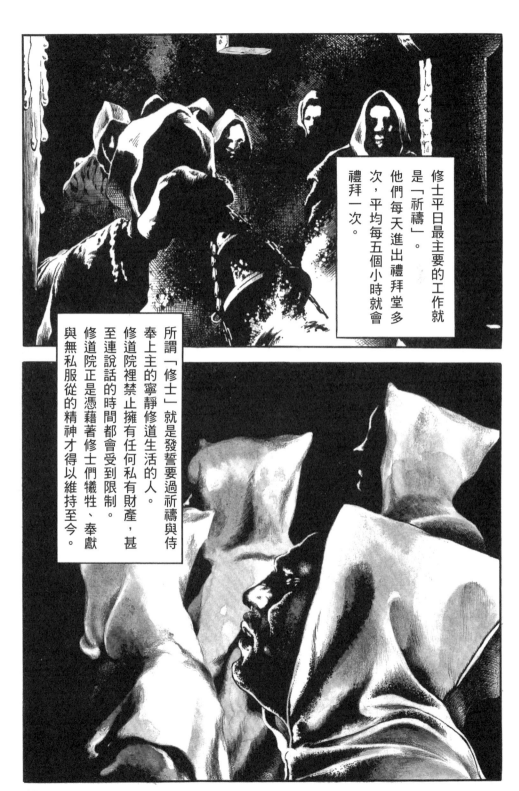

修士平日最主要的工作就是「祈禱」。他們每天進出禮拜堂多次，平均每五個小時就會禮拜一次。

所謂「修士」就是發誓要過祈禱與侍奉上主的寧靜修道生活的人。

修道院裡禁止擁有任何私有財產，甚至連說話的時間都會受到限制。

修道院正是憑藉著修士們犧牲、奉獻與無私服從的精神才得以維持至今。

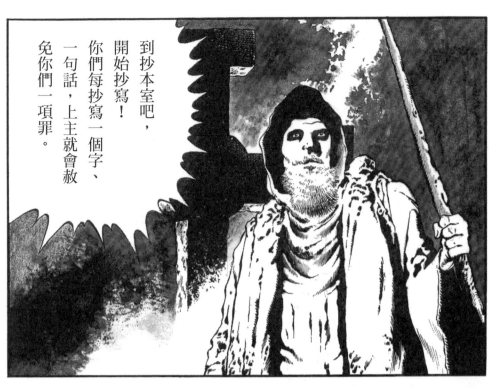

到抄本室吧，開始抄寫！你們每抄寫一個字、一句話，上主就會赦免你們一項罪。

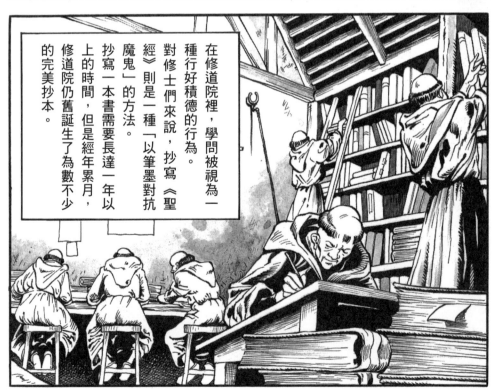

在修道院裡，學問被視為一種行好積德的行為。對修士們來說，抄寫《聖經》則是一種「以筆墨對抗魔鬼」的方法。抄寫一本書需要長達一年以上的時間，但是經年累月，修道院仍舊誕生了為數不少的完美抄本。

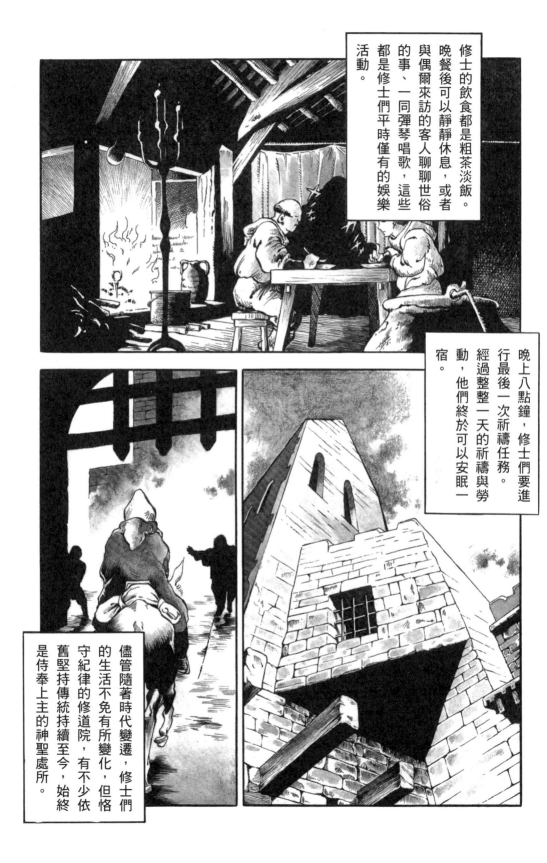

修士的飲食都是粗茶淡飯。晚餐後可以靜靜休息，或者與偶爾來訪的客人聊聊世俗的事、一同彈琴唱歌，這些都是修士們平時僅有的娛樂活動。

晚上八點鐘，修士們要進行最後一次祈禱任務。經過整整一天的祈禱與勞動，他們終於可以安眠一宿。

儘管隨著時代變遷，修士們的生活不免有所變化，但恪守紀律的修道院，有不少依舊堅持傳統持續至今，始終是侍奉上主的神聖處所。

哥德式藝術

在仿羅馬式藝術時期，擔任文化生產者的僅限於修士與聖職人員，然而進入十二世紀後半、哥德式藝術時期，城市裡的富人、知識分子，甚至一般普通的基督教信徒也加入他們的行列。因為這個時期的人們正逐漸將文化的重心挪移到更為現實的世界。

作為一種引導人們接近信仰的工具，哥德式建築強調採光與內部的華麗裝飾，藉以讚揚上主的光榮。同時也為能更接近上主，而力求如何參天的高度。

首先，哥德式建築採用了尖拱設計，爭高度，給人一種齊飛上天的印象。在雕刻方面也有了變化。一一五五年將屋頂的重量集中在一個點上，再以石柱與支柱予以支撐。因此，它的牆壁不完成的沙特爾大教堂，它的西側正門上

相對於仿羅馬式修道院大多位處人煙稀少的鄉間，哥德式大教堂多半座落於城市中心，而且教堂與教堂間好比在競

必太厚，而天棚卻能建得更高，產生出更明顯的垂直感。然後在大型窗戶上嵌入漂亮的鑲嵌彩繪玻璃。

㉖聖母拜訪　法國・理姆斯大教堂

除此之外，著名的哥德式建築還有德國的科隆大教堂和巴黎的聖德尼大教堂（Basilique de Saint-Denis）等等。

在抄本插畫方面，除了教堂所使用的大型聖經外，這個時期也非常盛行製作富戶信徒個人專用的聖經和祈禱書。

到了十四世紀後半，西歐各地的宮廷裡出現了一種同樣以華麗為目標的「國際哥德風格」。

尼德蘭（即現在的荷蘭）的林堡兄弟（Limbourg brothers）在這個時期完成了許多插畫作品，包括《貝希公爵的美好時光》（28）（*Tres Riches Heures du duc de Berry*）裡的「月曆畫」，為十五世紀初期巴黎的抄本工作室帶來了不可抹滅的影響。

㉘林堡兄弟　貝希公爵的美好時光・六月　尚提利・孔代美術館

㉗沙特爾大教堂的玫瑰花窗

出現了以側壁圓柱為背景的「人像圓柱」。其特色在於擁有仿羅馬式雕刻所缺少的真實感，以及人物表情上隱約可見的微笑。此外，十三世紀竣工的理姆斯大教堂（Reims Cathedral）的「雕像群」（▼㉖），則說明了一種完全不拘泥於建築結構而獨立存在的雕像的誕生。

哥德式藝術鼎盛時期的彩繪玻璃是將大片的窗戶面積細細分割，再以彩繪玻璃拼湊出聖母或聖經故事的圖案。沙特爾大教堂正門上方的圓形窗戶，亦即玫瑰花窗（▼㉗），其實是耶穌基督的象徵。

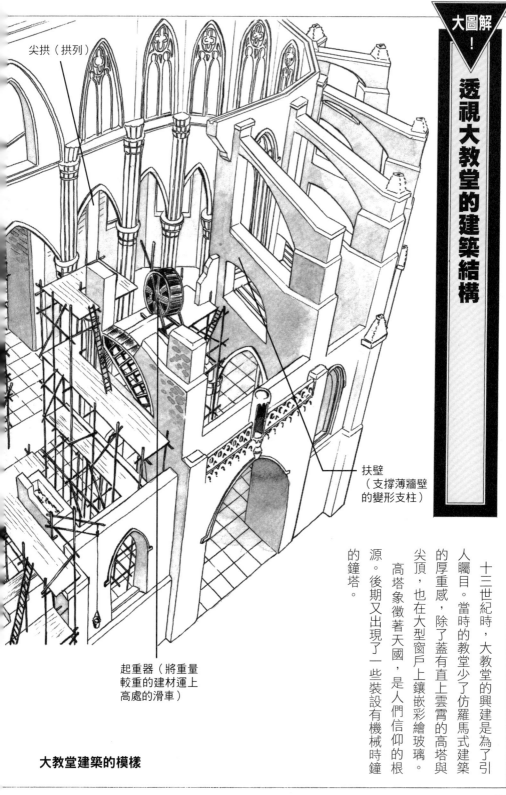

尖拱（拱列）

扶壁
（支撐薄牆壁
的變形支柱）

起重器（將重量
較重的建材運上
高處的滑車）

大教堂建築的模樣

透視大教堂的建築結構

十三世紀時，大教堂的興建是為了引人矚目。當時的教堂少了仿羅馬式建築的厚重感，除了蓋有直上雲霄的高塔與尖頂，也在大型窗戶上鑲嵌彩繪玻璃。高塔象徵著天國，是人們信仰的根源。後期又出現了一些裝設有機械時鐘的鐘塔。

70

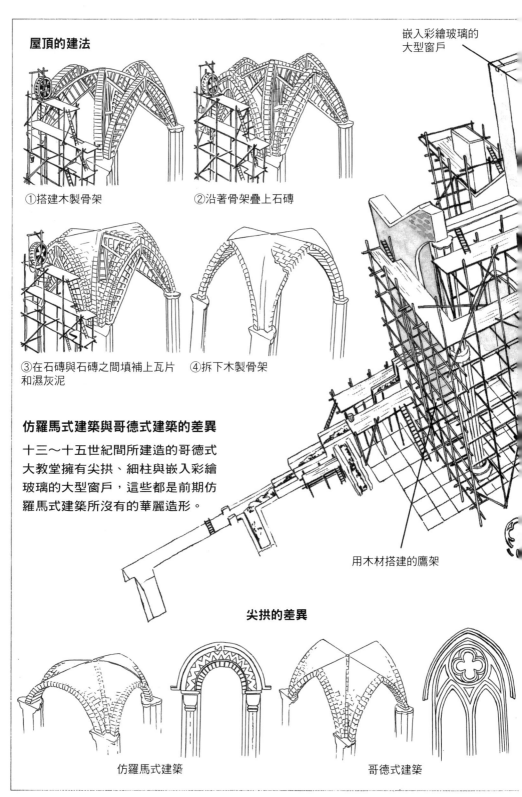

屋頂的建法

①搭建木製骨架

②沿著骨架疊上石磚

③在石磚與石磚之間填補上瓦片和濕灰泥

④拆下木製骨架

仿羅馬式建築與哥德式建築的差異

十三～十五世紀間所建造的哥德式大教堂擁有尖拱、細柱與嵌入彩繪玻璃的大型窗戶，這些都是前期仿羅馬式建築所沒有的華麗造形。

嵌入彩繪玻璃的大型窗戶

用木材搭建的鷹架

尖拱的差異

仿羅馬式建築

哥德式建築

變遷中的中世紀都市

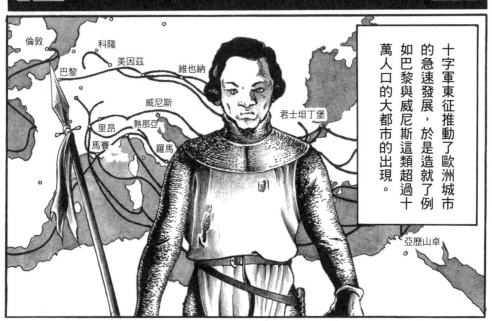

倫敦
科隆
美因茲
維也納
巴黎
威尼斯
里昂
熱那亞
馬賽
羅馬
君士坦丁堡

亞歷山卓

十字軍東征推動了歐洲城市的急速發展，於是造就了例如巴黎與威尼斯這類超過十萬人口的大都市的出現。

鏘

鏘

鏘

而座落在這些城市裡的教堂，便成了當地居民與該城市造訪者的信仰中心。

72

好！今天的工程就到此為止。大家辛苦啦！

大家辛苦辛苦！嘿，來去喝兩杯如何？

好啊，咱們這就出發！

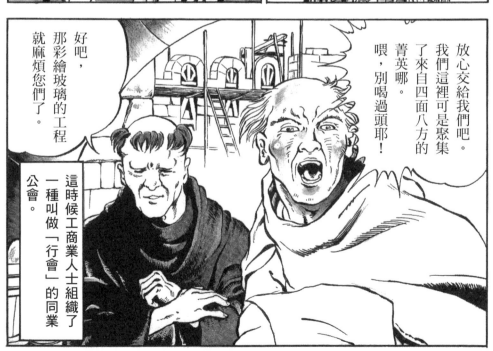

放心交給我們吧。我們這裡可是聚集了來自四面八方的菁英哪。

喂，別喝過頭耶！

好吧，那彩繪玻璃的工程就麻煩您們了。

這時候工商業人士組織了一種叫做「行會」的同業公會。

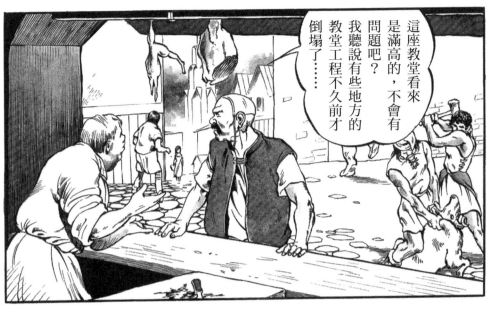

這座教堂看來是滿高的，不會有問題吧？我聽說有些地方的教堂工程不久前才倒塌了……

那是因為他們功夫不到家啦。我們的工程品質有保證，以後這裡一定人山人海啦！

喀喀喀

要真是如此，那我捐給行會的款子就值得了。

喂，老兄。肉要新鮮喔。噓，弄我，當心我去檢舉你。

不，不會啦，保證新鮮、保證新鮮……

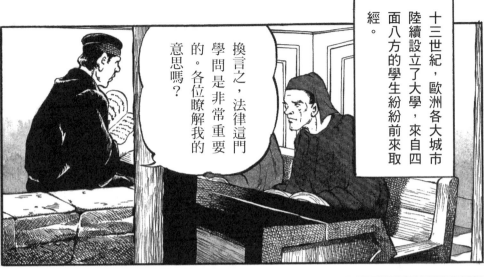

十三世紀，歐洲各大城市陸續設立了大學，來自四面八方的學生紛紛前來取經。

換言之，法律這門學問是非常重要的。各位瞭解我的意思嗎？

要努力才會像我一樣，成為一等一的師傅。哪天你們出師了，我一定推薦你們加入行會！

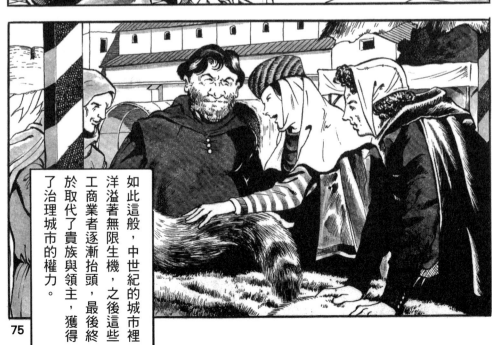

如此這般，中世紀的城市裡洋溢著無限生機，之後這些工商業者逐漸抬頭，最終於取代了貴族與領主，獲得了治理城市的權力。

75

蘇索　取自《生命》一書

大圖解！

黑死病的流行與描述死亡的繪畫

鼠疫是由瘟疫耶爾森菌（Yeresinia pestis）所引發的一種傳染病。中世紀時，歐洲曾經長期遭受這種疾病所困擾。

一三四七～一三五一年間，鼠疫一度橫掃全歐，大流行的結果造成歐陸境內大約三分之一人口死亡。

罹患鼠疫，皮膚會出現色變，因此當時人將鼠疫稱為「黑死病」（Black Death），認為是上主的懲罰或魔鬼的迫害。

這場大流行過後，歐洲出現了不少以「死亡」為主題的繪畫與雕刻作品。這類作品甚至一直持續到十五世紀的文藝復興以後。

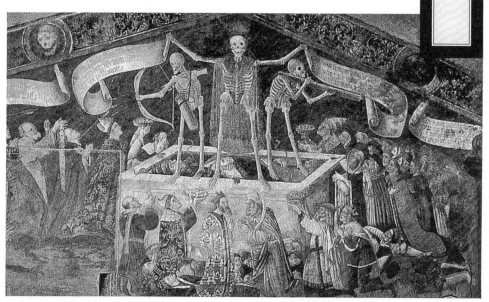

描述各行各業死亡的壁畫「巴塞爾的死亡之舞」　巴塞爾歷史博物館

高唱勝利之歌的死神作品「死神勝利與死神舞蹈」　北義大利・聖貝納迪諾教堂

文藝復興藝術

杜勒　赫茲舒赫斯肖像畫
柏林・國立美術館

十四～十六世紀的歐洲
〔文藝復興時期〕

莫斯科大公國

立陶宛大公國

裡海

黑海

底格里斯河

幼發拉底河

尼羅河

威登堡

尼德蘭

波蘭

安特衛普

法蘭德斯

紐倫堡

大西洋

巴黎

德意志
（神聖羅馬帝國）

昂布瓦斯

法國

威尼斯

米蘭

費拉拉

波隆那

佛羅倫斯

烏比諾

佩魯賈

西班牙

義
大
利

羅馬

地中海

義大利文藝復興藝術

即企圖復興古希臘、羅馬時代尊重個體與充滿創意的文化，並且重新拾回以「神」為中心的中世紀時人們所遺忘的自然之美、現世價值與人的主體性。

於是，就從擁有自由制度與環境的佛羅倫斯開始，多位藝術大師分別在義大利各大城市大放異彩。

義大利文藝復興大致可分兩個時期。

初期文藝復興

十五世紀前半是初期文藝復興時代，也相當於佛羅倫斯的時代。建築方面出現了布魯內列斯基（Brunelleschi），雕刻方面出現了多納太羅（Donatello），繪畫方面出現了馬薩其奧（Masaccio）

中世紀時由於基督教的關係，歐洲人的視野受到極大的限制，但是到了十四世紀，人們逐漸將注意力移向與自己相關的自然之美。藉由技術的改良、生產力的增加，歐洲人開始對自己生而為「人」感到自信，甚至引以為傲。換言之，就是一個新的精神力量的到來，這股精神力量就是所謂的「人文主義」。

在這個時期，藝術方面的開花結果尤其出現在義大利。「文藝復興」（Renaissance）一字，原意是「再生」。意

㉙喬托　猶大之吻　斯克羅維尼禮拜堂

年代大事記 ●表示世界史事

- 約一二〇六　成吉思汗建立蒙古帝國
- 約一二六六　●喬托誕生（〜一三三七）
- 一二九九　●鄂圖曼土耳其興起

（十四世紀）
（初期文藝復興）

- 一三〇四　人文主義者佩脫拉克誕生（〜七四）
- ●德、義開始大規模生產紙張
- ●開始大規模生產火藥（最早使用大砲的紀錄為一三二六）
- 喬托連續創作斯克羅維尼禮拜堂的壁畫（〜〇六）
- 一三〇八　馬提尼「天使與聖母領報」（〜一一）
- 杜奇歐創作「魯塞萊聖母」
- 一三三三
- 一三三八　●日本室町幕府成立
- 一三三九　●英法百年戰爭開打（〜一四五三）
- 一三四七　●西歐黑死病大流行（〜五一）
- 一三六八　●朱元璋建立明朝
- 一三七七　●布魯內列斯基誕生（〜一四四六）
- 一三七八　●天主教會分裂（〜一四一七）
- 一三八六　「米蘭大教堂」（義大利）
- 約一三八七　多納太羅誕生（〜一四六六）
- 約一三九七　安吉利科誕生（〜一四五五）
- 一四〇一　烏切羅誕生（〜一四七五）
- ●佛羅倫斯洗禮堂大門舉行選拔競賽
- ●馬薩其奧誕生（〜約一四二八）
- 約一四〇五　●鄭和開始七次下西洋（〜一四三三）
- 一四〇六　利比誕生（〜六九）

等一代大師。

●建築

布魯內列斯基鑽研古羅馬建築，完成了佛羅倫斯「百花聖母大教堂」。之後他所設計的「巴齊禮拜堂」（Pazzi Chapel）則完美表現了一個以人為本的世界觀。這個全新的建築風格後來由阿爾伯蒂（Alberti）所繼承。

●雕刻

多納太羅運用了許多源自於古希臘藝術的技法，以相當獨特的表現手法為後世留下了不少傑出的作品。

吉伯第（Ghiberti）則是以佛羅倫斯洗禮堂的正門，即天堂之門，使用透視法完成了一個極具秩序感的作品。

●繪畫

繪畫方面與建築、雕刻不同，原因是畫家並沒有足以參考的古代範本。

當時第一位現身的畫家是馬薩其奧。他特別觀察了活人的動作以及空間遠近的表現，首次以正確的「單點透視法」完成繪畫作品。（參照頁158）

之後神父畫家安吉利科（Angelico）採用了馬薩其奧的新風格，在他的作品裡（▼30）充分表現出他內心那股恭敬且謙卑的信仰精神。

喬托（Giotto, 1266-1337）

生於佛羅倫斯近郊，十三歲時拜師於契馬布埃（約一二四〇～一三〇二）門下。過去的畫作畫面多是由一個個獨立的部分拼湊而成，喬托的作品則是以畫面中央的某一點為中心，將內容安排得更富劇情、更令人感動（▼29）。此外，喬托也為過去面無表情的人物寫生注入了更接近真人的生動表情。因此，後世習慣將喬托評價為為文藝復興藝術奠下基礎的天才畫家。

30安吉利科　聖母領報　聖馬可修道院美術館

年代	事件
約一四二〇	法蘭契斯卡誕生（～九二）
一四二三	秦梯利完成「賢士來朝」
約一四二五	多納太羅完成「先知」、「希羅底的宴會」
約一四二九	馬薩其奧創作佛羅倫斯「布蘭卡齊禮拜堂壁畫」（～二八）
約一四三〇	多納太羅完成「大衛像」
約一四三三	阿爾伯蒂完成著作《論繪畫》
	●聖女貞德為奧爾良圍
一四三六	吉伯第完成「天堂之門」（佛羅倫斯大教堂）
一四三七	安吉利科連續完成「聖母領報」等壁畫（佛羅倫斯聖馬可修道院）
	利比完成「聖母子像」
一四四五	波提且利誕生（～一五一〇）
	卡斯塔尼奧完成「最後的晚餐」
約一四四六	多納太羅完成「抹大拉的瑪利亞」
一四五二	達文西誕生（～一五一九）
	●古騰堡發明活字印刷術
一四五三	●東羅馬帝國滅亡
一四五五	●薔薇戰爭爆發（～八五）
	曼帖那完成「歐維塔尼禮拜堂壁畫」
約一四六〇	法蘭契斯卡完成「阿雷佐壁畫」
約一四六五	波拉約洛完成「打鬥的裸男」
約一四七〇	韋羅基奧創作「基督的洗禮」（～七五）
一四七五	米開朗基羅誕生（～一五六四）

十五世紀中期的畫家法蘭契斯卡（Piero della Francesca），在他那幾何式恰到好處與循規蹈矩的構圖中，十足表現了豐富的色彩與肢體語言。

到了十五世紀後半，波拉約洛（Antonio del Pollaiuolo）將希臘神話的主題注入繪畫與雕刻之中，而韋羅基奧（Andrea del Verrocchio）則將人體之美表現得淋漓盡致（▼31）。

這個時期的繪畫作品在技術上習慣以輪廓線和透視法表現動態與立體感，在精神上則來自對古希臘、羅馬的嚮往，因此多以神話故事作為創作題材。

31韋羅基奧　基督的洗禮　烏菲茲美術館

波提且利（Sandro Botticelli）在他的作品「維納斯的誕生」（The Birth of Venus）（▼32）中，充分將這些理想以極度優美的手法，成功地發揮在繪畫上頭。

而威尼斯的貝利尼（Bellini）也以油彩畫法描繪出充滿光亮的風景，並且對後來的吉奧喬尼（Giorgione）造成了相當深遠的影響。

終於，佛羅倫斯在當權者麥迪奇大公（Lorenzo de Medici）死後，儘管一時由薩伏那洛拉（Savonarola）神父穩定

多納太羅（Donatello, 1386-1466）

多納太羅被譽為美術史上最優秀的雕刻家。

他將曾經失傳一時的古希臘雕刻，直立與動態的形式完全重現，同時也為文藝復興雕刻開創了先河。

他的熱情與強烈的表現慾，總能讓觀眾清楚感受到。

多納太羅以他八十年的生涯，為佛羅倫斯留下了上百件作品，對後世藝術家的影響不言而喻（▼33）（參照頁97）。

年代大事記　●表示世界史事

年代	事件
約一四七九代	法蘭契斯卡「赫拉克勒斯與安泰俄斯」
一四七九	●西班牙王國建國。進入大航海時代
一四八一	達文西「賢士來朝」梵諦岡西斯汀禮拜堂落成
約一四八二	波提且利「春」佩魯吉諾完成「耶穌交給彼得天國之鑰」
一四八三	拉斐爾誕生（～一五二○）
一四八五	達文西接受聖母純潔受孕兄弟會委託，簽下祭壇畫作「岩洞中的聖母」契約（～八六）
一四八六	韋羅基奧「科萊奧尼將軍騎馬像」
一四八八	波提且利「維納斯的誕生」貝利尼「寶座聖母・聖子與聖徒」吉蘭達約「瑪利亞的誕生」、「施洗者約翰」
約一四八九	米開朗基羅進入吉蘭達約工作室
一四九一	提香誕生（～一五七六）
一四九二	●哥倫布抵達美洲大陸
一四九五	達文西「最後的晚餐」（～九八）
一四九八	●達伽馬繞行非洲抵達印度半島　米開朗基羅「聖殤」（梵諦岡聖彼得大教堂）
一四九八～	佩魯吉諾「聖塞巴斯蒂安殉道」
約一五○○	

治理，終究還是避免不了逐漸沒落的時代趨勢。

盛期文藝復興

到了十六世紀，義大利的藝術中心已經由佛羅倫斯移向由強勢教宗儒略二世（Julius II）為代表的羅馬，以及因為海上貿易而日漸富庶的威尼斯兩地。由於兩地各方面人才輩出，因而帶動了盛期文藝復興時代的開始。在盛期文藝復興短短的三十年間，畫家、雕刻家與建築師們終於從過去難以擺脫的「工匠」身

波提且利（Botticelli, 1445-1510）

波提且利是圍繞在十五世紀支持佛羅倫斯大銀行家麥迪奇大公身邊的藝術家之一。麥迪奇大公重視古希臘藝術與哲學，致力於這些文化的復興，而且相當欣賞波提且利的才能。

波提且利的兩幅知名畫作：有流水般美麗線條充滿於畫面的「維納斯的誕生」與似能聽見大地音樂的「春」，兩者都是波提且利將希臘神話與文藝復興藝術結合，所呈現的理想世界的具體表現。

分，享有了「藝術家」的頭銜，因為他們逐漸懂得以自身的才能為榮，並且認識到自己具有建立獨創性藝術的能力。

達文西（參照頁105）將繪畫視為研究人類與自然的一種方法與思考，進而將繪畫提升到哲學理論的地位。他還使用量塗法（sfumato，參照頁197）為人物與

㉜波提且利　維納斯的誕生　烏菲茲美術館

�33多納太羅　大衛像
佛羅倫斯・巴吉羅博物館

拉斐爾（參照頁143）師法達文西與米開朗基羅，創作出充滿協調性的美麗世界。

以個人創作為主的威尼斯，也陸續誕生出眾多色彩豐富、明暗有致，充滿著詩情畫意的繪畫作品。

其中最具代表性的畫家計有：貝利尼、吉奧喬尼、提香。

他們尤其重視光線與色彩，因而將自然世界的情景描寫得如夢似幻，令人陶醉神往。

風景增添了立體效果與神祕的氣氛。同時，他也以科學家、發明家的身分，為後世留下了許多極具前瞻性的作品。

米開朗基羅（參照頁159）認為，為雕刻作品注入生命，就好比上主創造宇宙大地。在繪畫方面，他所關心的也是人體，他那充滿活力的創新人體表現，為後世造成了莫大的影響。

提香（Titian, 1490-1576）

出生於義大利北部，九歲時搬到威尼斯，並在貝利尼（一四三○～一五一六）門下學習。提香用他那柔和的筆法畫下了裸婦與宗教畫，被譽為近代繪畫的始祖。他的畫作彷彿直接訴諸於感情，呈現了光輝耀眼、光彩奪目的世界（▼㉞）。

提香作為威尼斯畫派最後一位大師，享受了高度讚譽與豐富的一生。

㉞提香　出世與入世之愛　羅馬・波各塞藝廊

文藝復興的起源

以下這段故事，
發生在十五世紀初，
義大利的某個小城。
而這段故事，
也為後來的世界藝術
帶來了難以想像的改變。
所有的改變，
都必須從這段故事講起。

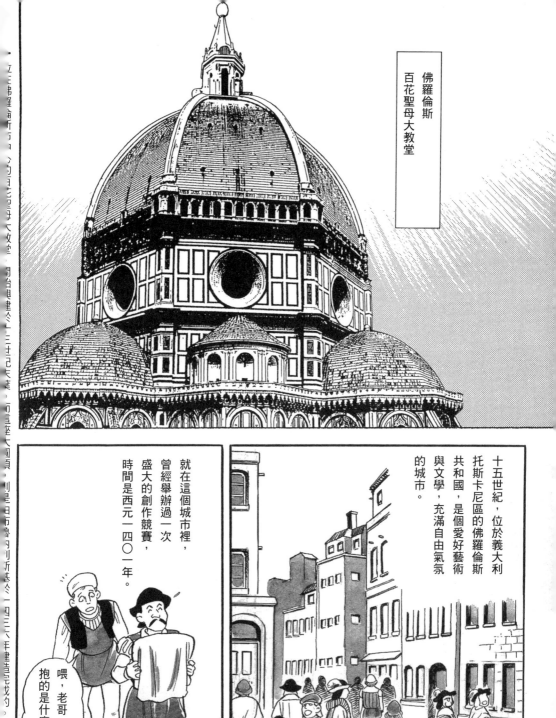

佛羅倫斯
百花聖母大教堂

十五世紀，位於義大利
托斯卡尼區的佛羅倫斯
共和國，是個愛好藝術
與文學，充滿自由氣氛
的城市。

就在這個城市裡，
曾經舉辦過一次
盛大的創作競賽，
時間是西元一四○一年。

喂，老哥，你手上
抱的是什麼呀？

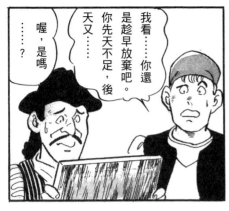

喔，是嗎……？

我看……你還是趁早放棄吧。你先天不足，後天又……

哇，莫非這就是你的創作？

只要是佛羅倫斯近郊的工匠，都有資格報名呀。

我也想要報名參加這次的創作競賽啦。

這一次的創作競賽，目的是要選拔出一位負責製作百花聖母大教堂正門入口的藝術家。

而這位藝術家，也將獲得傳說中托斯卡尼區最美麗的教堂——百花聖母大教堂創作者的美名。

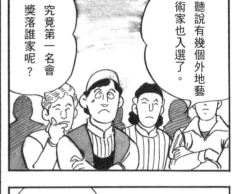

聽說有幾個外地藝術家也入選了。

究竟第一名會獎落誰家呢？

嗯，我想他至少一定是個貨真價實的藝術天才吧。

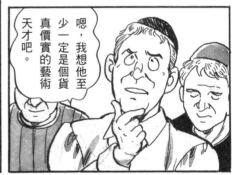

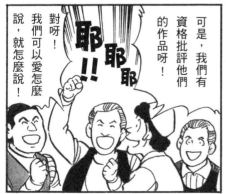

對呀！我們就可以愛怎麼說，就怎麼說！

耶耶耶!!

可是，我們有資格批評他們的作品呀！

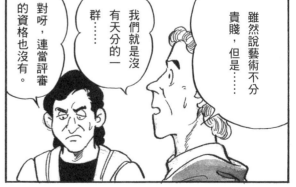

雖然說藝術不分貴賤，但是……

我們就是沒有天分的一群……

對呀，連當評審的資格也沒有。

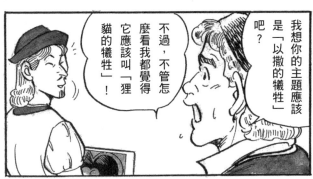

我想你的主題應該是「以撒的犧牲」吧？

不過，不管怎麼看我都覺得它應該叫「狸貓的犧牲」！

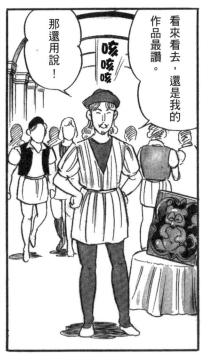

看來看去，還是我的作品最讚。

那還用說！

咳咳咳

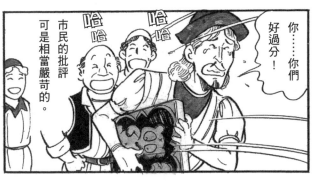

你……你們好過分！

市民的批評可是相當嚴苛的。

哈哈

哈哈

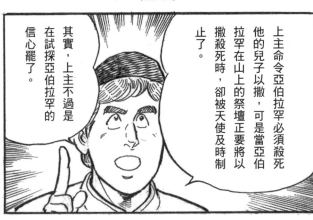

上主命令亞伯拉罕必須殺死他的兒子以撒，可是當亞伯拉罕在山上的祭壇正要將以撒殺死時，卻被天使及時制止了。

其實，上主不過是在試探亞伯拉罕的信心罷了。

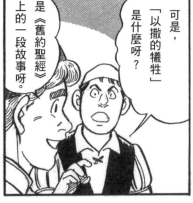

可是，「以撒的犧牲」是什麼呀？

是《舊約聖經》上的一段故事呀。

88

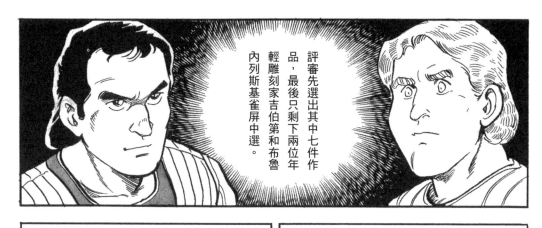

評審先選出其中七件作品，最後只剩下兩位年輕雕刻家吉伯第和布魯內列斯基雀屏中選。

而競爭到最後一刻的布魯內列斯基的作品，其實與吉伯第難分軒輊。

布魯內列斯基 以撒的犧牲 巴吉羅博物館

結果，由二十三歲的吉伯第獲得優勝。

吉伯第 以撒的犧牲 巴吉羅博物館

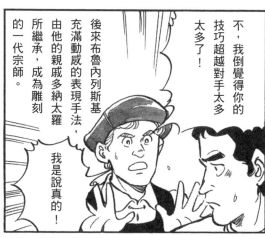

後來布魯內列斯基充滿動感的表現手法，由他的親戚多納太羅所繼承，成為雕刻的一代宗師。

不，我倒覺得你的技巧超越對手太多太多了！

我是說真的！

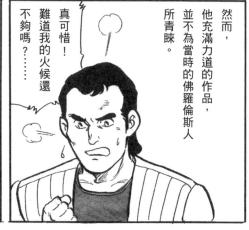

然而，他充滿力道的作品，並不為當時的佛羅倫斯人所青睞。

真可惜！難道我的火候還不夠嗎？……

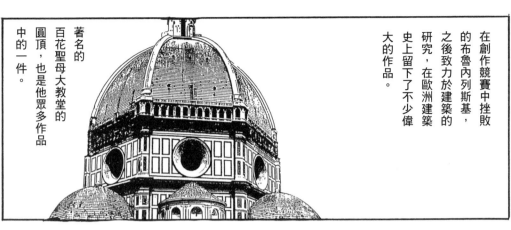

在創作競賽中挫敗的布魯內列斯基，之後致力於建築的研究，在歐洲建築史上留下了不少偉大的作品。

著名的百花聖母大教堂的圓頂，也是他眾多作品中的一件。

住在這個徹底實行共和制的商業城市，佛羅倫斯的市民對於藝術總是興致勃勃，因此經常舉辦類似的、講求實力主義的創作競賽。

而透過這些競賽，無形中便孕育出有別於中世紀的「工匠」思維，形成了獨立自主的「藝術家」意識。

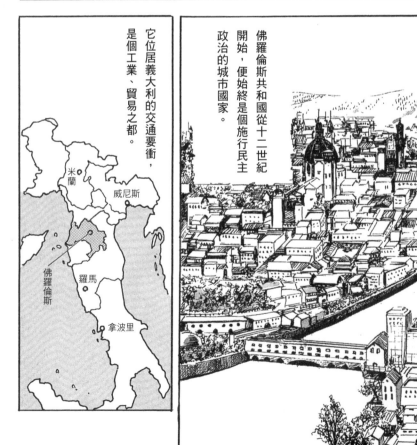

佛羅倫斯共和國從十二世紀開始，便始終是個施行民主政治的城市國家。

它位居義大利的交通要衝，是個工業、貿易之都。

米蘭

威尼斯

佛羅倫斯

羅馬

拿波里

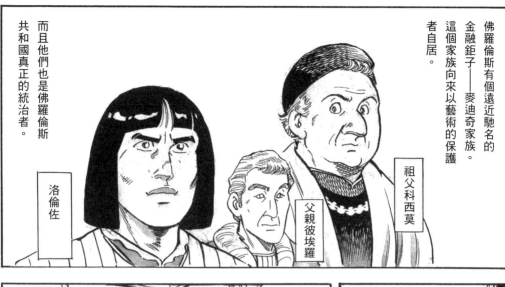

佛羅倫斯有個遠近馳名的金融鉅子——麥迪奇家族。這個家族向來以藝術的保護者自居。

祖父科西莫

父親彼埃羅

洛倫佐

而且他們也是佛羅倫斯共和國真正的統治者。

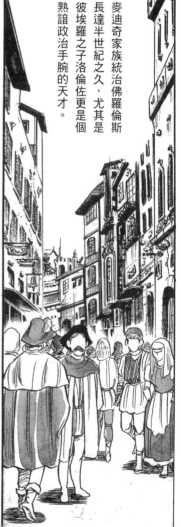

麥迪奇家族統治佛羅倫斯長達半世紀之久，尤其是彼埃羅之子洛倫佐更是個熟諳政治手腕的天才。

一四七八年百花聖母大教堂

然而，對麥迪奇家族反感的人也大有人在。

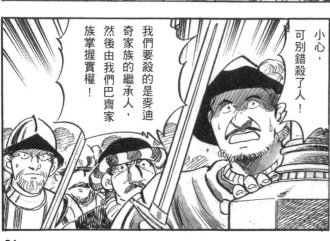

小心，可別錯殺了人！

我們要殺的是麥迪奇家族的繼承人，然後由我們巴齊家族掌握實權！

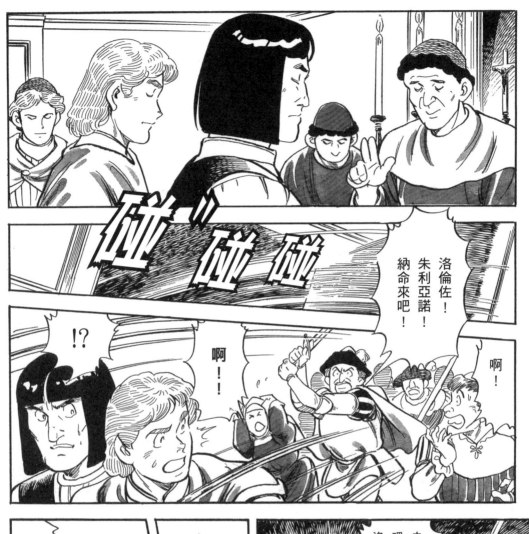

碰‼ 碰 碰

洛倫佐！
朱利亞諾！
納命來吧！

⁉

啊‼

啊！

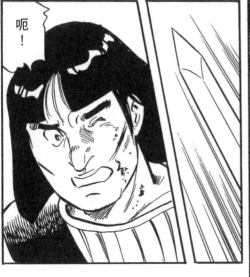

呃！

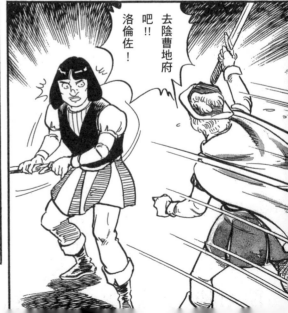

去陰曹地府
吧‼
洛倫佐！

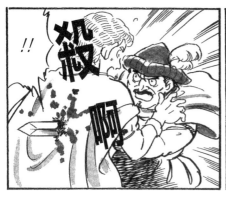

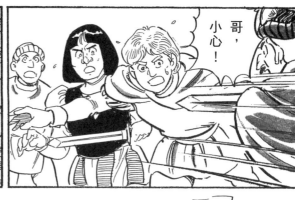

哥，小心！

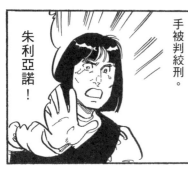

結果，巴齊家族的陰謀未能得逞，殺害弟弟朱利亞諾的兇手被判絞刑。

朱利亞諾！

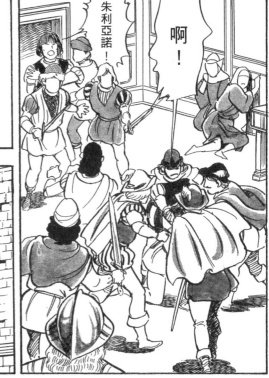

朱利亞諾！

啊！

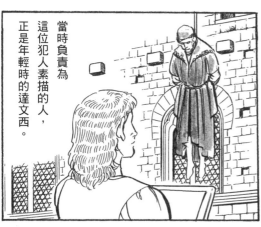

當時負責為這位犯人素描的人，正是年輕時的達文西。

經過此次事件，洛倫佐反而更鞏固了自己的地位。從此洛倫佐匯集各方詩人、畫家、學者，更進一步推動了佛羅倫斯藝術活動的興盛。

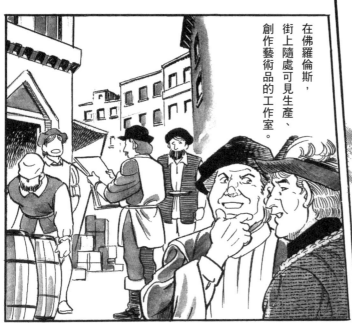

接著，我們來看看，佛羅倫斯培養出許多藝術大師的工作室模樣。

在佛羅倫斯，街上隨處可見生產、創作藝術品的工作室。

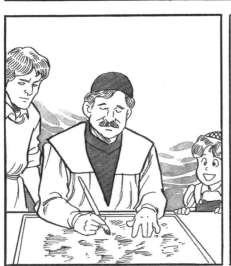

人們將工作室稱為「Bottega」，它是一種師傅培養副手與徒弟的藝術私塾，同時又可比擬為類似同業公會的組織。

他們所從事的藝術，從繪畫、雕刻、金銀手工藝到建築，無所不包，因此工作室內可謂人才濟濟。

94

工作室裡帶頭的「師傅」，必須是位懂得任何一張訂單內所需要的技術與知識的領導者。

這張您覺得如何呢？

真是太棒了！

因此，他們藉由許多社交活動的機會，將自己原本單純的工匠身分逐漸提升到了藝術家的地位，成為一般人都認可的一種重要職務。

文藝復興時代的藝術家們，若不是工作室的師傅，就是工作室裡技藝高人一等的副手。

號稱是文藝復興第一位藝術家的喬托，也是一位工作室的師傅。

在中世紀結束之前，歐洲繪畫中的人物都是面無表情的，而喬托則為它們注入了更近於真人的生動表情。

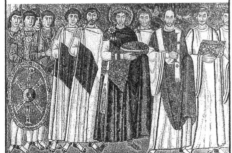

中世紀（約五四七）的馬賽克鑲嵌畫
查士丁尼大帝與侍者（局部）
拉芬納・聖維達萊教堂

位於義大利帕多瓦的斯克羅維尼禮拜堂，當中出自喬托之手的壁畫，便充分表現了人類的情感。

甚至連其中的小天使，因為悲痛至極而扭曲的表情也清晰可見。

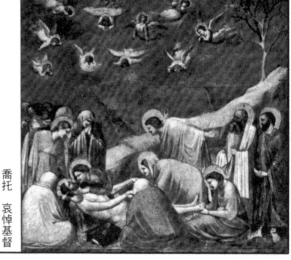

喬托　哀悼基督

（局部）

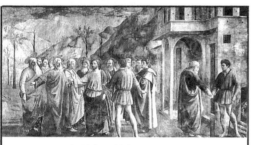

馬薩其奧　獻金
聖母瑪利亞教堂布蘭卡契禮拜堂

使用透過暈塗法與光線的明暗產生立體感的手法，為畫中人物注入了血肉，也更生動地活現了他們的情感。

喬托的藝術，後來由偉大的藝術大師馬薩其奧所繼承。

馬薩其奧進一步將人類更真實的身體造形表現得淋漓盡致。

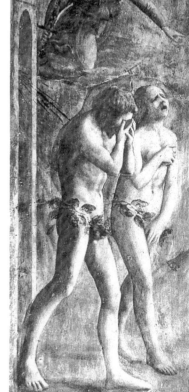

馬薩其奧　亞當被逐出伊甸園
佛羅倫斯・聖母瑪利亞教堂
布蘭卡契禮拜堂

聖母瑪利亞教堂裡布蘭卡契禮拜堂的壁畫，後來便成了年輕畫家們臨摹畫作的最佳範本。

喂，別碰我！

那是我的座位耶！

達文西和米開朗基羅也曾到這裡臨摹過。

所謂文藝復興，就是扭轉封建社會中，以教會教條抹煞人類本來面目的一次藝術與文化的復興運動。

起先是在雕刻與建築方面，後來繪畫也逐漸跟進。一些尋求創新的藝術家們開始以古希臘羅馬的藝術為創作的範本。

藝術家在發現古希臘羅馬藝術對人與自然的重視與毫不做作的表現手法的同時，也看到了人與生俱來的力量與可能性。

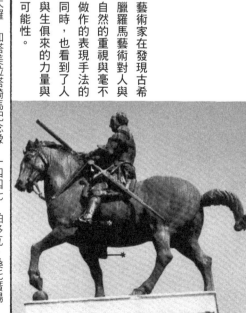

多納太羅 加塔美拉塔騎馬紀念像 一四四七 帕多瓦·桑托廣場

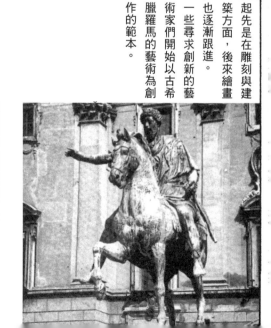

在同一時間，阿爾卑斯山北側的日耳曼與尼德蘭（現在的比利時與荷蘭），毛織工業鼎盛，商業正欣欣向榮。

十五世紀初期，尼德蘭的范艾克兄弟發明了油畫技法。

揚，只要加入一些亞麻仁油，攪拌、暈開……

你瞧，厲害吧！

哇，真的耶！

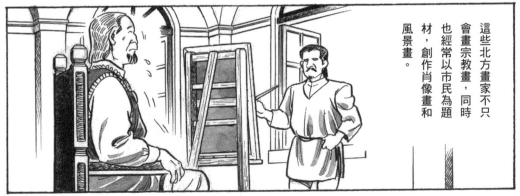

這些北方畫家不只會畫宗教畫，同時也經常以市民為題材，創作肖像畫和風景畫。

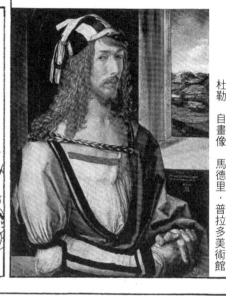

十六世紀北方文藝復興最具代表性的畫家是杜勒

杜勒以能將人物精神底蘊充分表現而著稱，他同時也為後世留下了一些完美的銅版畫作品。

杜勒 自畫像 馬德里‧普拉多美術館

當時義大利對於真實人性的追求，也影響了北方的藝術發展。

到了一五一七年，日耳曼境內開始了宗教改革。

天主教會墮落了！

《聖經》是我們唯一的救贖！

對呀

對呀！

當時，義大利境內也是戰爭不斷。

神聖羅馬帝國（日耳曼）皇帝與法國國王都覬覦義大利的財富與土地，因而相繼入侵。

羅馬

最後連麥迪奇家族所統治的佛羅倫斯也淪陷了……

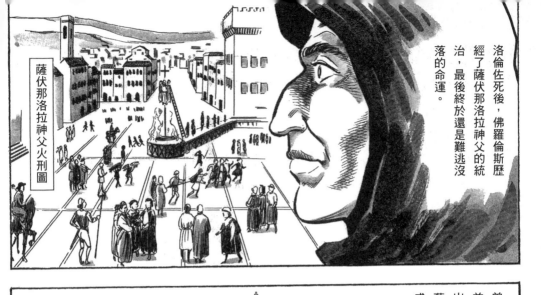

薩伏那洛拉神父火刑圖

洛倫佐死後，佛羅倫斯歷經了薩伏那洛拉神父的統治，最後終於還是難逃沒落的命運。

曾經因為獲得義大利首富的庇護，而孕育出許多新藝術與天才藝術家的佛羅倫斯，盛世不再。

之後進入盛期文藝復興，藝術中心逐漸移向因貿易而富庶的威尼斯和天主教教宗所在地的羅馬。

然後，文藝復興的三大巨匠，達文西、米開朗基羅和拉斐爾，終於讓文藝復興藝術開花結果。

何謂濕壁畫？

所謂濕壁畫，義大利文寫作「fresco」，原意是「新鮮的」，就是在未乾的濕灰泥（將石灰和砂子用水調勻作成的泥巴）面，塗上以水溶解的顏料（用天然岩石或礦物製成的色粉）所繪製而成的繪畫。濕灰泥原本就是一種建築材料，將顏料和濕灰泥混合，做成牆壁的一部分，就是一面非常耐久的牆。不過由於濕灰泥較禁不起濕氣，因此這種畫法僅適用於像義大利這樣天氣乾燥的地方。

濕壁畫的工法

第一天先確定繪圖的範圍並在牆面塗上濕灰泥。

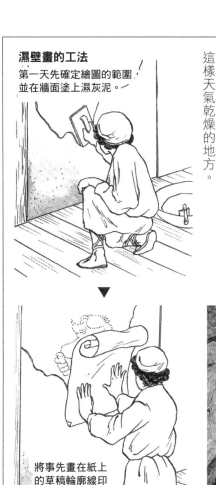

將事先畫在紙上的草稿輪廓線印在尚未乾涸的濕灰泥上。

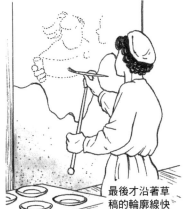

最後才沿著草稿的輪廓線快速繪圖。

可以清楚看見草稿的點和線的擴大圖。

米開朗基羅　先知耶利米（局部）羅馬・西斯汀禮拜堂

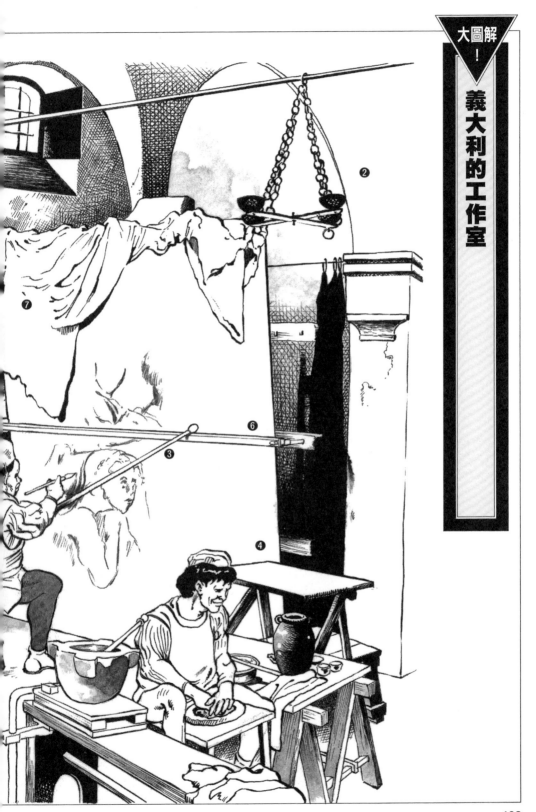

十五世紀文藝復興時期，大部分的畫家、雕刻家都附屬於某一個工作室，與同事們共同進行學習與創作。

在工作室裡，「師傅」是領導者，技術上高人一等，加上因為雇用了許多優秀的成員，讓他能夠接受更為廣泛的訂單種類。

工作室內的學生除了必須接受相當嚴苛的訓練，還需要透過實務的經驗發揮擅長的項目，同時與同儕們切磋技巧。迨技巧成熟後，也有可能自立門戶，成為工作室的領導者。

一代大師達文西、米開朗基羅年輕時，都曾經是工作室的成員，在高手雲集的工作室裡接受技藝的磨練。

文藝復興藝術可以說就是在工作室裡的師徒關係中創造出來的。

義大利某工作室的工匠成員們

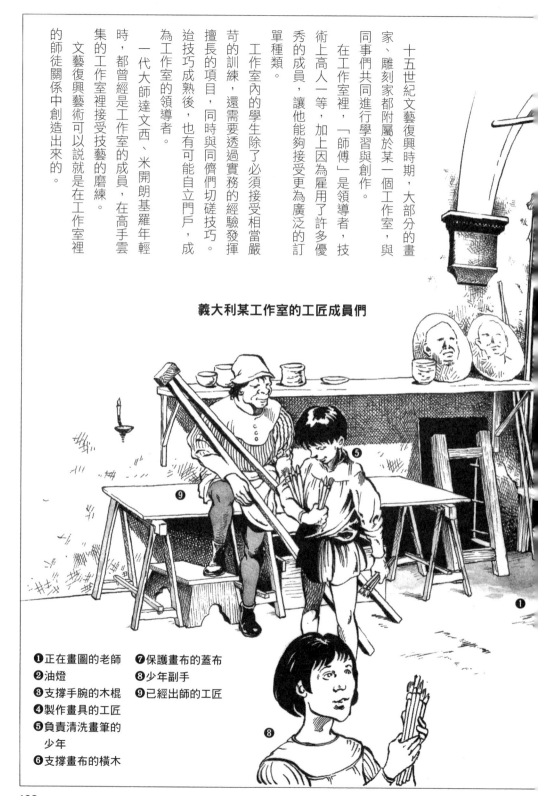

❶正在畫圖的老師
❷油燈
❸支撐手腕的木棍
❹製作畫具的工匠
❺負責清洗畫筆的少年
❻支撐畫布的橫木
❼保護畫布的蓋布
❽少年副手
❾已經出師的工匠

何謂蛋彩畫壁畫？

蛋彩畫（tempera painting），義大利文的原意是「混合」。

所謂蛋彩畫，是一種以蛋和一般顏料混合而成的蛋彩顏料，所創作完成的繪畫作品。

蛋彩畫的特色是，色澤鮮明而且畫面具有光澤。通常蛋彩顏料只使用蛋黃，蛋白則多半用來充當黏貼金箔時的黏著劑。

秦梯利　賢士來朝　烏菲茲美術館

貼上金箔，讓畫面顯得氣派豪華，也是蛋彩畫的另一項特色（上圖的局部放大）

蛋彩顏料的製作方法

敲破雞蛋。

將蛋白與蛋黃分別裝入不同器皿。

在蛋黃裡加入少許水，再將已經用水調勻的顏料倒入，充分攪拌混合即可。

里奧納多‧達文西

Leonardo da Vinci

（1452.4.15～1519.5.2）

一四五二年達文西出生於佛羅倫斯郊外一個叫做文西的小村莊。

文西村位在阿爾巴諾丘陵地帶，是義大利境內風景最美的所在。

等我一下嘛！

里奧納多！

啊哈哈哈哈

里奧納多的父母並未結婚。

雖然從小跟著父親，但是里奧納多卻是由叔叔弗朗切斯科負責照顧。

106

這種草有毒，
這種草沒毒。

嗯。

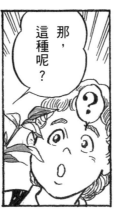

那，
這種呢？

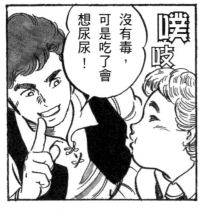

沒有毒，
可是吃了會
想尿尿！

噗哎

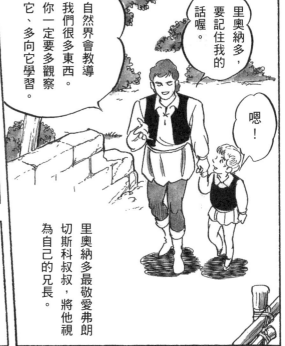

里奧納多，
要記住我的
話喔。

自然界會教導
我們很多東西。
你一定要多多觀察
它、多向它學習。

嗯！

里奧納多最敬愛弗朗
切斯科叔叔，將他視
為自己的兄長。

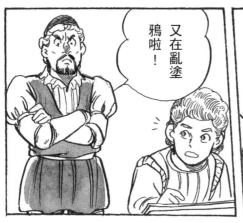

又在亂塗
鴉啦！

說過多少次，
多讀書！
不讀書怎麼可能
當得了稱職的公
證人哪！

之前才聽人說我
兒子的左手是惡
魔之手……難不
成……這小子真
的有這方面的天
分……

嚇！

這全是你
畫的？

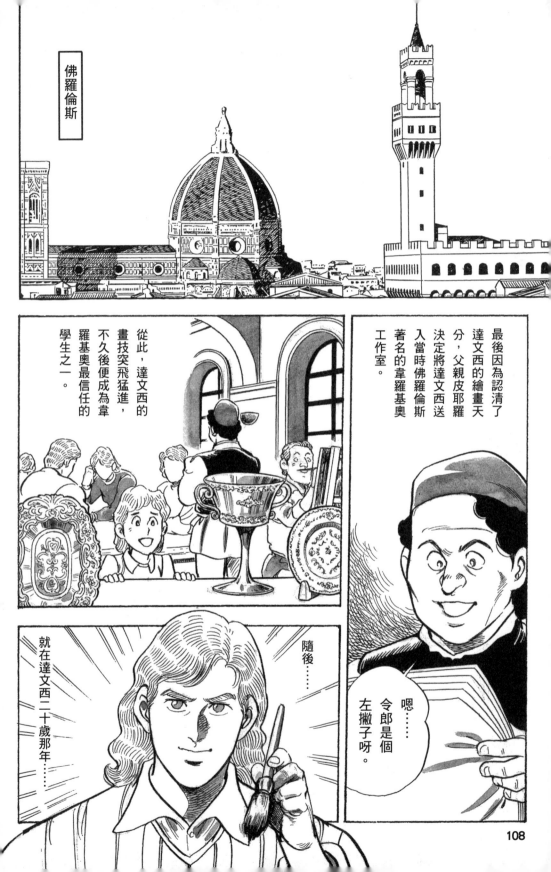

佛羅倫斯

最後因為認清了達文西的繪畫天分，父親皮耶羅決定將達文西送入當時佛羅倫斯著名的韋羅基奧工作室。

從此，達文西的畫技突飛猛進，不久後便成為韋羅基奧最信任的學生之一。

嗯……令郎是個左撇子呀。

隨後……

就在達文西二十歲那年……

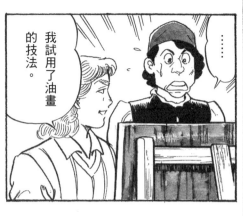

我試用了油畫的技法。

……

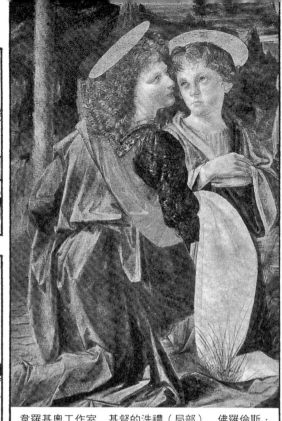

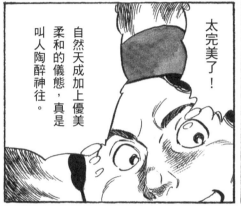

太完美了！

自然天成加上優美柔和的儀態，真是叫人陶醉神往。

韋羅基奧工作室　基督的洗禮（局部）　佛羅倫斯‧烏菲茲美術館

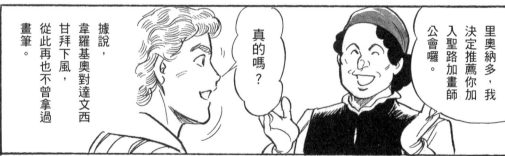

里奧納多，我決定推薦你加入聖路加畫師公會囉。

真的嗎？

據說，韋羅基奧對達文西甘拜下風，從此再也不曾拿過畫筆。

韋羅基奧向來都是以加入雞蛋的傳統蛋彩畫技法作畫，而達文西所使用的油畫技法，則是當時北方藝術方興未艾的新技法，可以將人物描繪得維妙維肖。

由此可見，達文西求新求變、愛好實驗的性格。

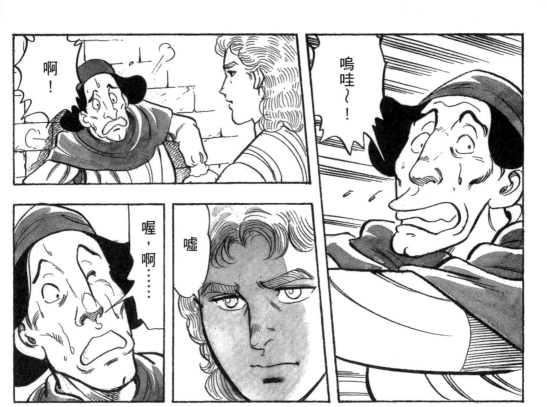

啊！

嗚哇～！

喔，啊……

噓

!?

達文西習慣上街散步，目的是為尋找人物表情的特徵。

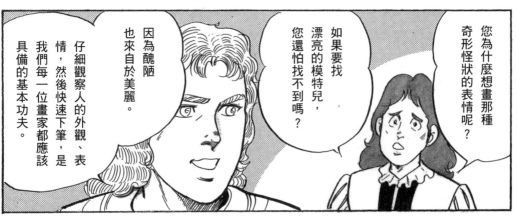

因為醜陋也來自於美麗。

仔細觀察人的外觀、表情，然後快速下筆，是我們每一位畫家都應該具備的基本功夫。

如果要找漂亮的模特兒，您還怕找不到嗎？

您為什麼想畫那種奇形怪狀的表情呢？

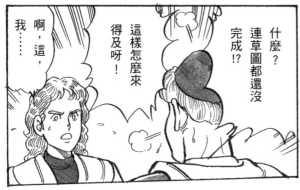

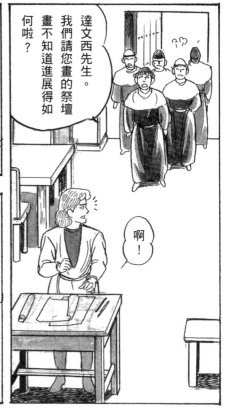

達文西先生。我們請您畫的祭壇畫不知道進展得如何啦？

啊！

什麼？連草圖都還沒完成!?

這樣怎麼來得及呀！

啊，這，我……

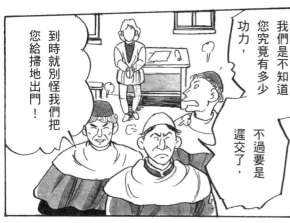

我們是不知道您究竟有多少功力，不過要是遲交了，到時就別怪我們把您給掃地出門！

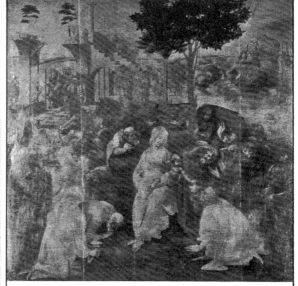

達文西　賢士來朝　佛羅倫斯・烏菲茲美術館

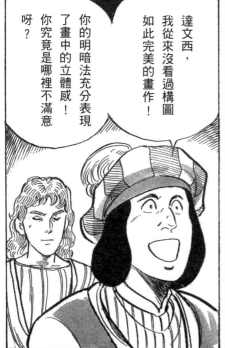

達文西，我從來沒看過構圖如此完美的畫作！

你的明暗法充分表現了畫中的立體感！

你究竟是哪裡不滿意呀？

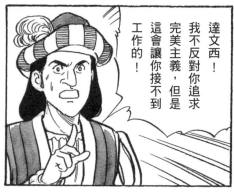

達文西！我不反對你追求完美主義，但是這會讓你接不到工作的！

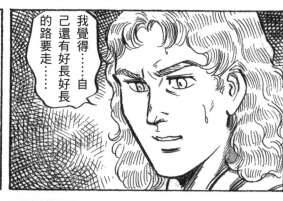

我覺得……自己還有好長好長的路要走……

這個時候達文西完成了一幅畫作：《聖傑洛姆》。

畫中描寫學問淵博的聖傑洛姆受到一群心胸狹窄的人們指責，認為他知道了太多不應該知道的事。

達文西筆下的聖傑洛姆，彷彿正在驅趕著那些吞噬他靈魂的慾望。

同樣也愛好知識的達文西，似乎非常同情這位聖者的痛苦。

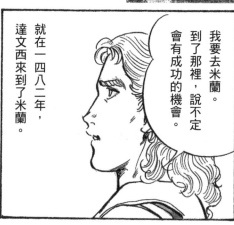

達文西
聖傑洛姆
羅馬・梵諦岡美術館

結果，我一件作品也無法完成……

我要去米蘭。到了那裡，說不定會有成功的機會。

就在一四八二年，達文西來到了米蘭。

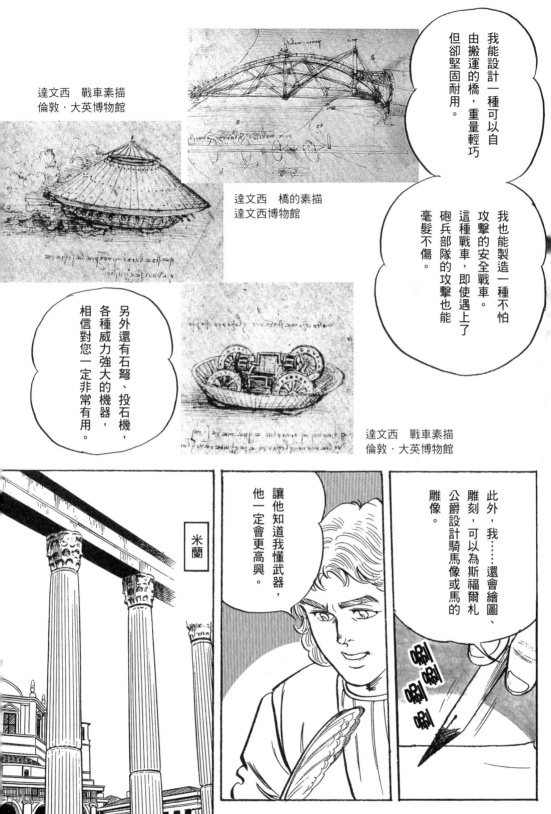

達文西　戰車素描
倫敦·大英博物館

達文西　橋的素描
達文西博物館

達文西　戰車素描
倫敦·大英博物館

我能設計一種可以自由搬運的橋，重量輕巧但卻堅固耐用。

我也能製造一種不怕攻擊的安全戰車。這種戰車，即使遇上了砲兵部隊的攻擊也能毫髮不傷。

另外還有石弩、投石機，各種威力強大的機器，相信對您一定非常有用。

此外，我……還會繪圖、雕刻，可以為斯福爾札公爵設計騎馬像或馬的雕像。

讓他知道我懂武器，他一定會更高興。

米蘭

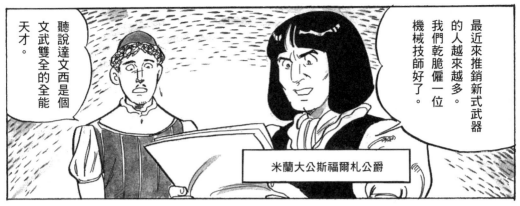

最近來推銷新式武器的人越來越多。我們乾脆僱一位機械技師好了。

聽說達文西是個文武雙全的全能天才。

米蘭大公斯福爾札公爵

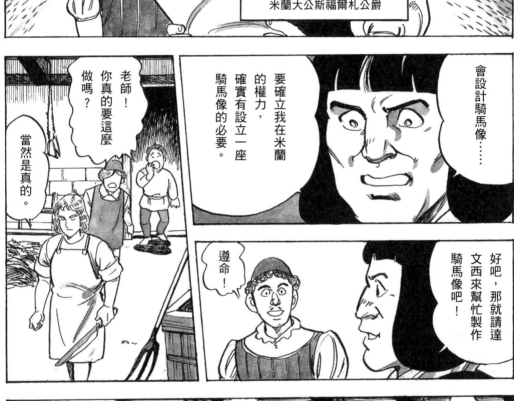

會設計騎馬像⋯⋯

要確立我在米蘭的權力，確實有設立一座騎馬像的必要。

老師！你真的要這麼做嗎？

當然是真的。

好吧，那就請達文西來幫忙製作騎馬像吧！

遵命！

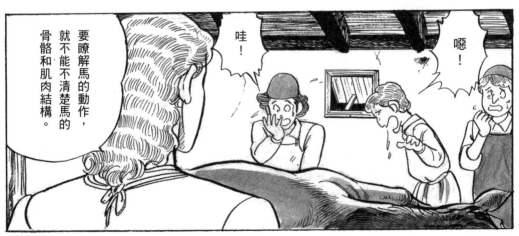

要瞭解馬的動作，就不能不清楚馬的骨骼和肌肉結構。

哇！

嗯！

114

達文西　馬的素描
溫莎堡皇家圖書館

達文西觀察馬、解剖馬，研究任何與馬相關的知識。

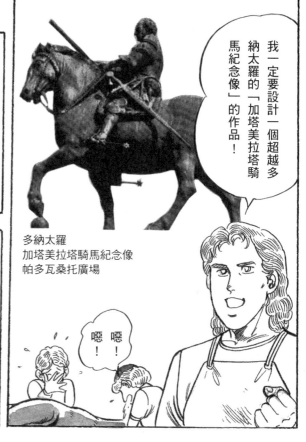

我一定要設計一個超越多納太羅的「加塔美拉塔騎馬紀念像」的作品！

多納太羅
加塔美拉塔騎馬紀念像
帕多瓦桑托廣場

要讓馬用後腿站立，力學上似乎不太容易……

嗯……

嗯！

嗯！

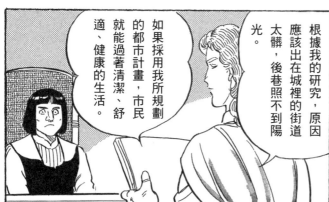

根據我的研究，原因應該出在城裡的街道太髒，後巷照不到陽光。

如果採用我所規劃的都市計畫，市民就能過著清潔、舒適、健康的生活。

在此同時，米蘭發生了傳染病大流行，大約死了五萬人。

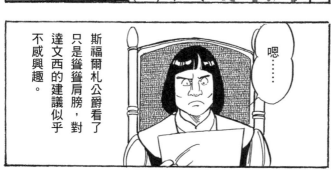

嗯……

斯福爾札公爵看了只是聳聳肩膀，對達文西的建議似乎不感興趣。

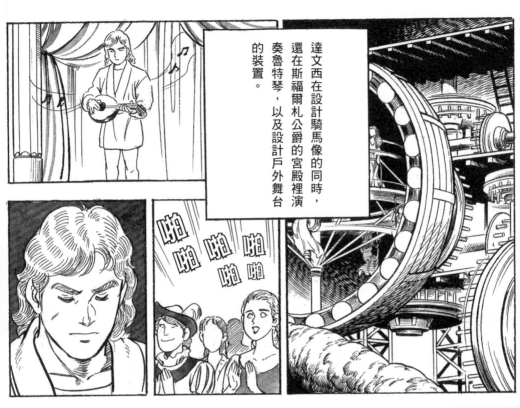

達文西在設計騎馬像的同時，還在斯福爾札公爵的宮殿裡演奏魯特琴，以及設計戶外舞台的裝置。

啪啪啪啪啪啪

一四九〇年，達文西手下出現了一位名叫吉安・賈可蒙的少年學徒。

他是一位擁有一頭漂亮捲髮的美少年。

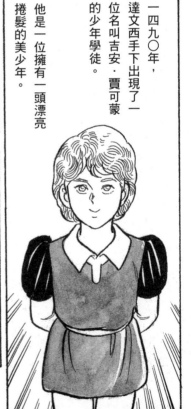

達文西為這位少年取了個外號，叫做沙萊，意思是「惡魔」。

可是，達文西還是一樣寵信他。漸漸地，達文西筆下的青年人物越來越跟沙萊有幾分神似。

真是個愛說謊、偷竊、倔強又貪心的小鬼。

這下麻煩了

……

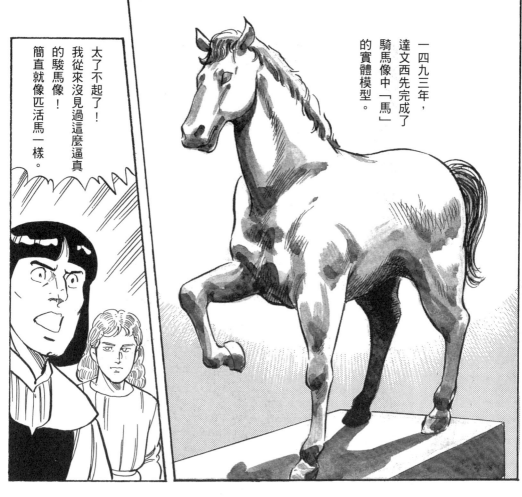

一四九三年，達文西先完成了騎馬像中「馬」的實體模型。

太了不起了！
我從來沒見過這麼逼真的駿馬像！
簡直就像匹活馬一樣。

這件作品帶給許多人相當大的震撼。

於是達文西突然間聲名大噪，他的名字傳遍了整個義大利。

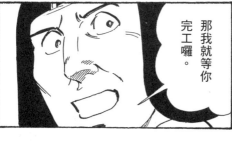

那我就等你完工囉。

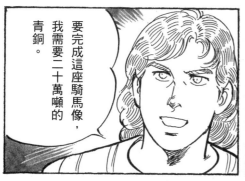

要完成這座騎馬像，我需要二十萬噸的青銅。

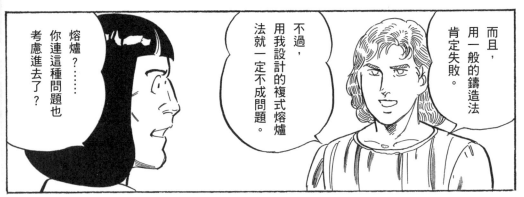

而且，用一般的鑄造法肯定失敗。

不過，用我設計的複式熔爐法就一定不成問題。

熔爐？……你連這種問題也考慮進去了？

達文西在斯福爾札家族工作期間，陸續提出了各種機械與創新的想法。

但是幾乎都未被採納。

鷹架要釘牢喔！

是的，老師！

鏘鏘鏘鏘鏘鏘

架好之後，我們就要開始灌入青銅了！

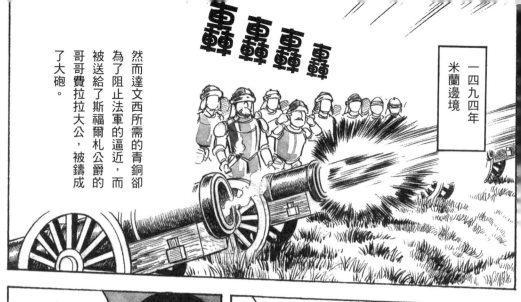

轟轟轟轟轟

然而達文西所需的青銅卻
為了阻止法軍的逼近，而
被送給了斯福爾札公爵的
哥哥費拉拉大公，被鑄成
了大砲。

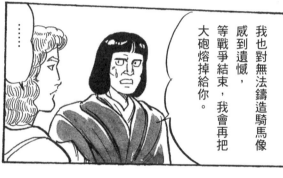

我也對無法鑄造騎馬像
感到遺憾，
等戰爭結束，我會再把
大砲熔掉給你。

……

喔，對了！
達文西，我還有個
任務要交給你……

斯福爾札公爵所指派的
任務是，完成聖瑪利亞
教堂修道院的壁畫。

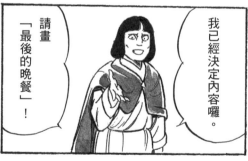

我已經決定內容囉。

請畫
「最後的晚餐」！

119

這傢伙又在面壁不語了。

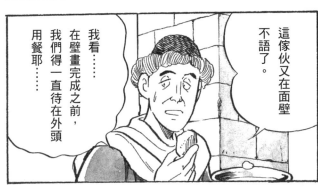

我看……在壁畫完成之前，我們得一直待在外頭用餐耶……

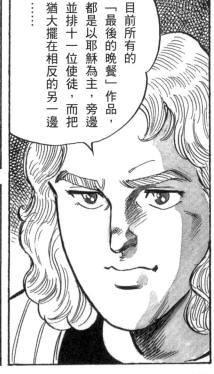

目前所有的「最後的晚餐」作品，都是以耶穌為主，旁邊並排十一位使徒，而把猶大擺在相反的另一邊……

達文西先生要回去了。

結果今天還是沒有半點進度。

我可以將耶穌說「你們中間有一人將背叛我……」當時使徒們內心的緊張表現出來……

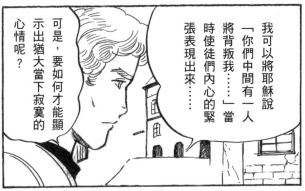

可是，要如何才能顯示出猶大當下寂寞的心情呢？

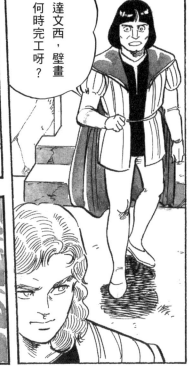

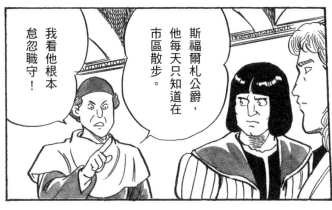

達文西，壁畫何時完工呀？

斯福爾札公爵，他每天只知道在市區散步。

我看他根本怠忽職守！

我是在尋找猶大的長相。如果您那麼急的話，那就由您來充當猶大好了！

唉喲，那可要不得！

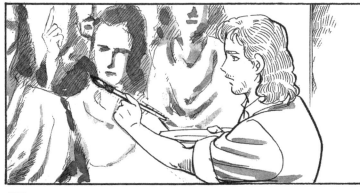

究竟該如何將人內心的強烈情感表現在畫中⋯⋯達文西一面苦思，一面拾起畫筆開始動工作畫。

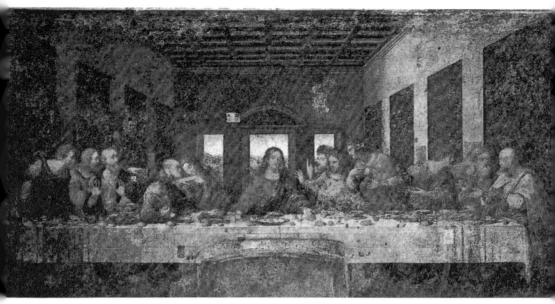

達文西　最後的晚餐　米蘭·聖瑪利亞教堂

一四九八年，「最後的晚餐」完工。前後共耗時三年，對達文西來說這是前所未有的快速。

這壁畫真是太完美了……

這幅作品後來成為文藝復興時期的代表之作。

達文西這幅「最後的晚餐」，畫中每一個人的情感都是如此震撼人心。耶穌坐在中間，左起的第三人就是猶大。猶大撐著手肘，表現出對背叛之罪的恐懼。全體橫向一字排開的構圖，也是前所未有的。

不過儘管達文西使用了當時最先進的油畫技法，但是由於這種技法尚未成熟，畫色容易脫落，因而保存狀態向來欠佳。

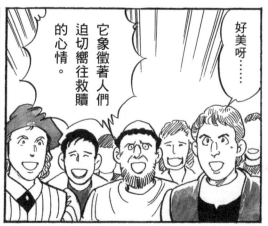

好美呀……

它象徵著人們迫切嚮往救贖的心情。

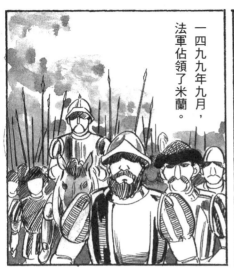

一四九九年九月，法軍佔領了米蘭。

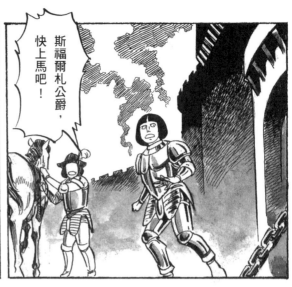

斯福爾札公爵，快上馬吧！

斯福爾札被捕，送往法國。

據說他死前在大牢的石壁上寫著：「我生悽慘」。

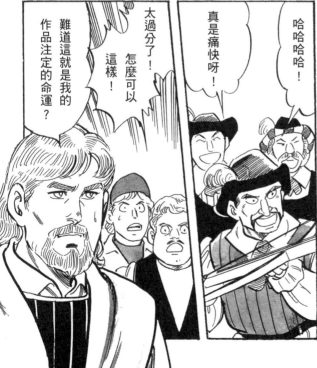

難道這就是我的作品注定的命運？

怎麼可以這樣！太過分了！

真是痛快呀！

哈哈哈哈！

哈哈哈哈！

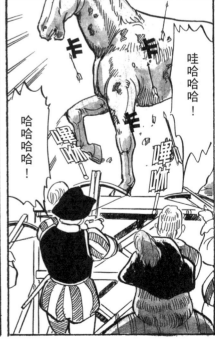

哇哈哈哈！

哈哈哈哈！

一五〇〇年
佛羅倫斯

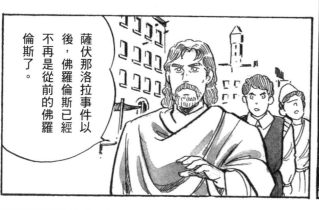

薩伏那洛拉事件以後，佛羅倫斯已經不再是從前的佛羅倫斯了。

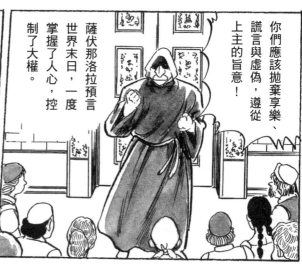

薩伏那洛拉預言世界末日，一度掌握了人心，控制了大權。

你們應該拋棄享樂、謊言與虛偽，遵從上主的旨意！

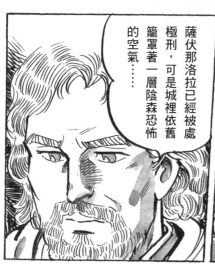

薩伏那洛拉已經被處極刑，可是城裡依舊籠罩著一層陰森恐怖的空氣……

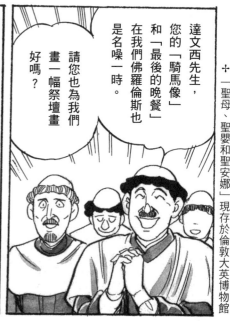

達文西先生，您的「騎馬像」和「最後的晚餐」在我們佛羅倫斯也是名噪一時。

請您也為我們畫一幅祭壇畫好嗎？

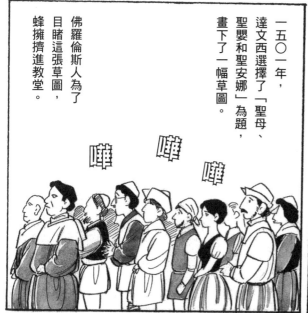

一五〇一年，達文西選擇了「聖母、聖嬰和聖安娜」為題，畫下了一幅草圖。

佛羅倫斯人為了目睹這張草圖，蜂擁擠進教堂。

嘩 嘩 嘩

✝「聖母、聖嬰和聖安娜」現存於倫敦大英博物館

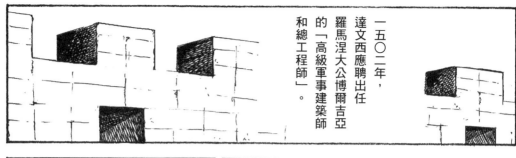

一五〇二年，達文西應聘出任羅馬涅大公博爾吉亞的「高級軍事建築師和總工程師」。

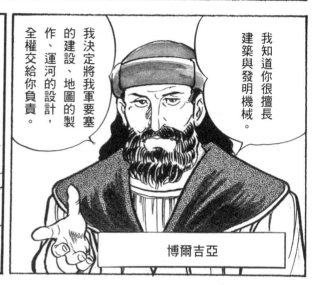

我知道你很擅長建築與發明機械。

我決定將我軍要塞的建設、運河的設計，地圖的製作，全權交給你負責。

博爾吉亞

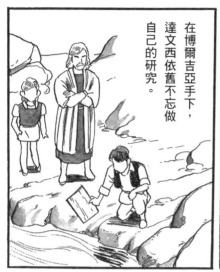

在博爾吉亞手下，達文西依舊不忘做自己的研究。

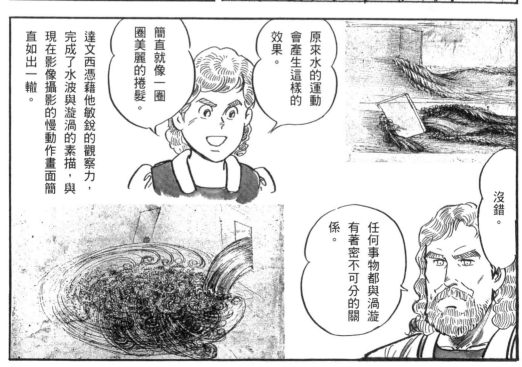

原來水的運動會產生這樣的效果。

簡直就像一圈圈美麗的捲髮。

達文西憑藉他敏銳的觀察力，完成了水波與漩渦的素描，與現在影像攝影的慢動作畫面簡直如出一轍。

沒錯。

任何事物都與渦漩有著密不可分的關係。

125

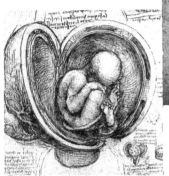

人體比例圖
威尼斯·學院畫美術館

達文西這種正確敏銳的觀察力，也可以從他的「人體解剖圖」中看出。

當時要進行人體解剖並不容易，但是達文西卻能留下不少與解剖相關的素描作品。

而他的植物素描的精密度，甚至拿來當作現代植物研究也毫無問題。

胎兒成長解剖圖　溫莎堡皇家圖書館

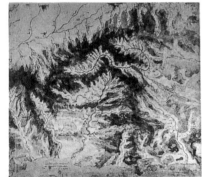

百合花習作
溫莎堡皇家圖書館

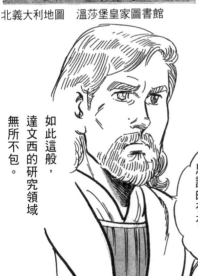

北義大利地圖　溫莎堡皇家圖書館

女性解剖圖　溫莎堡皇家圖書館

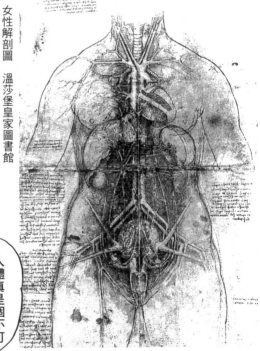

如此這般，達文西的研究領域無所不包。

人體真是個不可思議的存在。

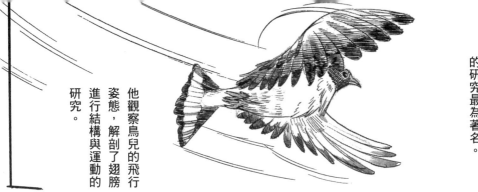

其中又以與飛行有關的研究最為著名。

他觀察鳥兒的飛行姿態，解剖了翅膀，進行結構與運動的研究。

此外，達文西還設計了降落傘和直昇機。

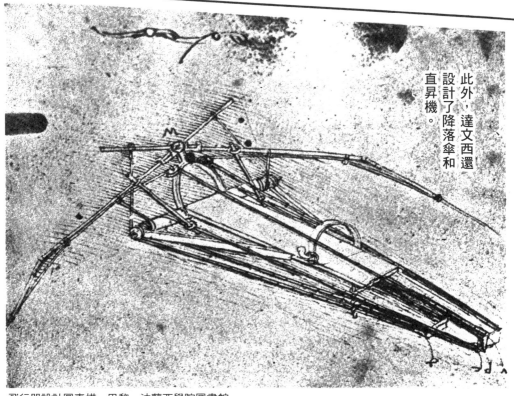

飛行器設計圖素描　巴黎・法蘭西學院圖書館

可惜以當時的技術尚無法實際製作出來。

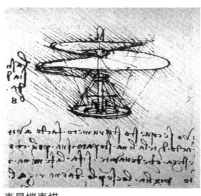

直昇機素描
巴黎・法蘭西學院圖書館

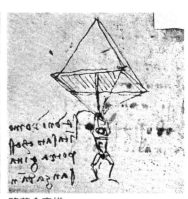

降落傘素描
安布羅奇亞納圖書館

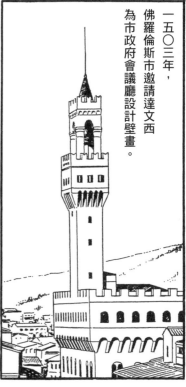

一五〇三年，
佛羅倫斯市邀請達文西
為市政府會議廳設計壁畫。

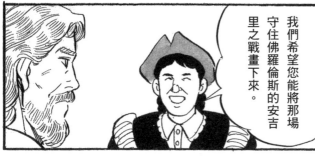

我們希望您能將那場
守住佛羅倫斯的安吉
里之戰畫下來。

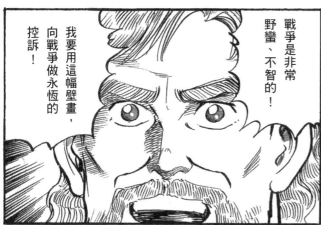

戰爭是非常
野蠻、不智的！

我要用這幅壁畫，
向戰爭做永恆的
控訴！

我要在畫面中央畫出
一個揮舞軍旗、死傷
慘重的肉搏戰全景。

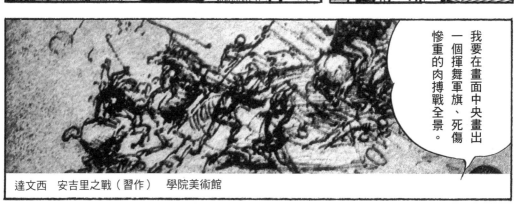

達文西　安吉里之戰（習作）　學院美術館

老師，
聽說對面的牆壁是由
米開朗基羅負責畫
「卡希納之戰」耶。

是嗎？
原來他們故意要讓
我們一較高下……
我的作品絕對禁得起
考驗的。

128

說到米開朗基羅，老師，您還曾經擔任他的「大衛像」審查委員呢。

喔，那座「大衛像」可真是不朽之作。

不過，我實在很受不了出席那次委員會⋯⋯

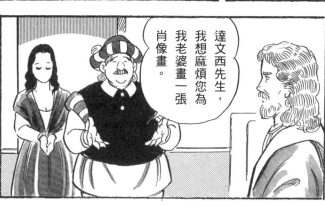

達文西先生，我想麻煩您為我老婆畫一張肖像畫。

當達文西正專注於「安吉里之戰」的草圖時，他發生了一次邂逅。而這次邂逅，也為後世留下了一幅名享天下的畫作。

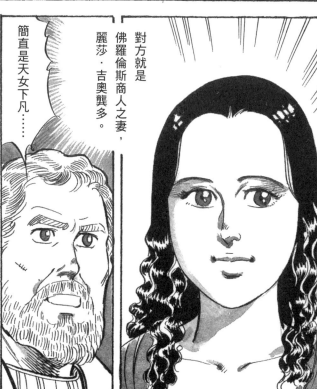

對方就是佛羅倫斯商人之妻，麗莎·吉奧龔多。

簡直是天女下凡⋯⋯

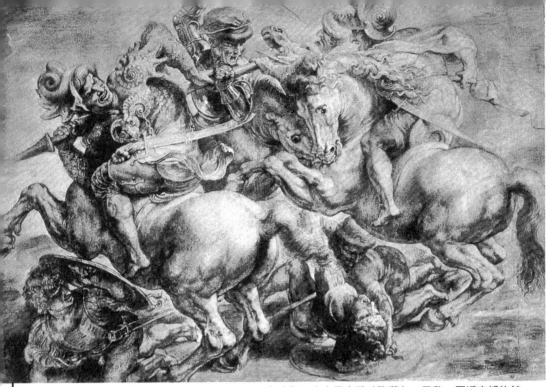

魯本斯　安吉里之戰（臨摹）　巴黎・羅浮宮博物館

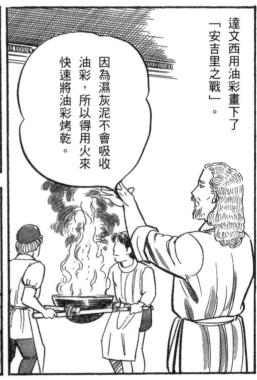

達文西用油彩畫下了「安吉里之戰」。

因為濕灰泥不會吸收油彩，所以得用火來快速將油彩烤乾。

這裡要更加強火候！

好，這樣應該差不多了。

130

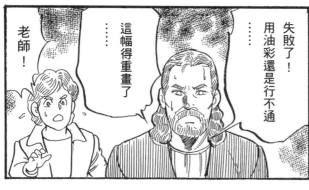

失敗了！
用油彩還是行不通

……
這幅得重畫了

……
老師！

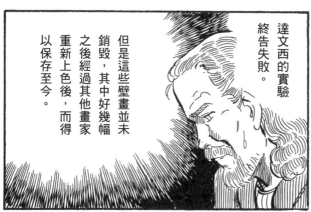

達文西的實驗
終告失敗。

但是這些壁畫並未
銷毀，其中好幾幅
之後經過其他畫家
重新上色後，而得
以保存至今。

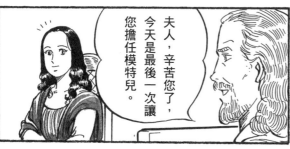

夫人，辛苦您了，
今天是最後一次讓
您擔任模特兒。

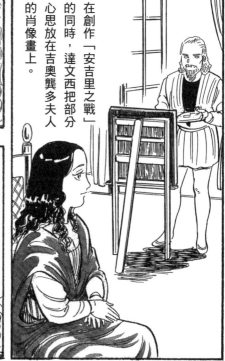

在創作「安吉里之戰」
的同時，達文西把部分
心思放在吉奧襲多夫人
的肖像畫上。

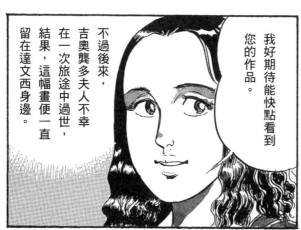

不過後來，
吉奧襲多夫人不幸
在一次旅途中過世，
結果，這幅畫便一直
留在達文西身邊。

我好期待能快點看到
您的作品。

131

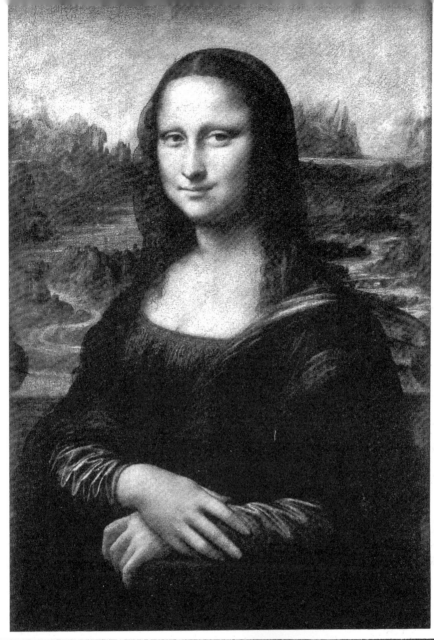

達文西始終未曾停筆，不斷修改著這幅「蒙娜麗莎」。

達文西一生留下許多未完成的作品。

這都是因為他過於追求完美的結果。

而「蒙娜麗莎」卻是其中最接近達文西心目中理想的作品。

這是佛羅倫斯市議會的最後結論。

達文西先生，我們希望你做個決定，要不就重畫，要不就退錢吧！

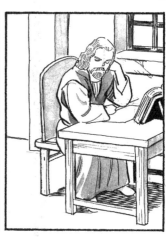

老師！有一封來自米蘭的信！

法國使節昂布瓦斯要我去米蘭找他！

一五〇八年 米蘭

佛羅倫斯的事，我已經全部幫你解決了。你就安心留在米蘭吧！

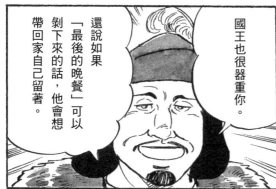

國王也很器重你。

還說如果「最後的晚餐」可以剝下來的話，他會想帶回家自己留著。

感謝厚愛。

133

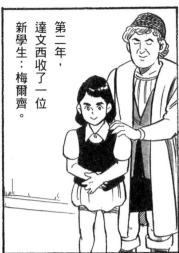

第二年，
達文西收了一位
新學生：梅爾齊。

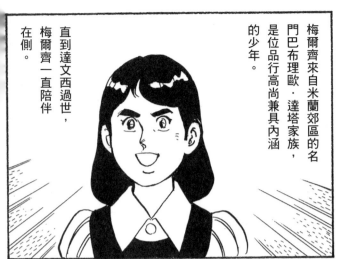

梅爾齊來自米蘭郊區的名
門巴布理歐・達塔家族，
是位品行高尚兼具內涵
的少年。

直到達文西過世，
梅爾齊一直陪伴
在側。

這幅畫毀損得
好嚴重。

或許我真不該使用
油彩創作壁畫。

到一五一三年為止的七年間，
達文西一直受到路易十二的器重，
留在米蘭自由活動。

老師！這裡有好多貝殼化石耶。

一定是諾亞時代被大洪水沖上來的。

不對喔，梅爾齊。

你看那頭的斷層。每一層都可以找到貝殼的蹤跡。

那就表示大洪水發生過好幾次嗎？

當然不是！

啊⋯⋯

⋯⋯

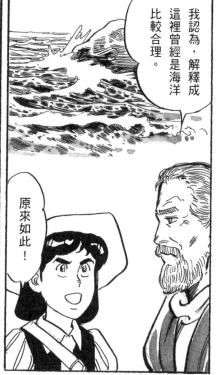

我認為，解釋成這裡曾經是海洋比較合理。

原來如此！

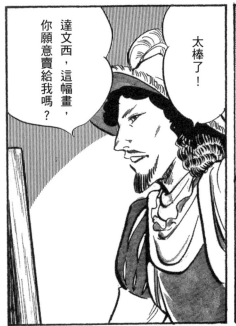

達文西，這幅畫，你願意賣給我嗎？

太棒了！

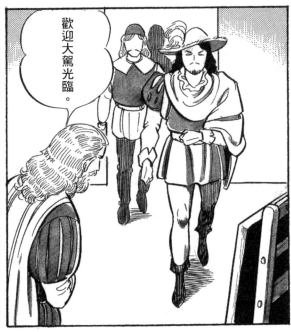

歡迎大駕光臨。

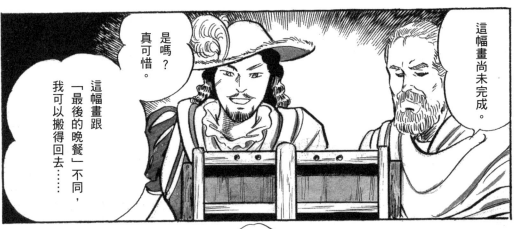

這幅畫尚未完成。

是嗎？真可惜。

這幅畫跟「最後的晚餐」不同，我可以搬得回去……

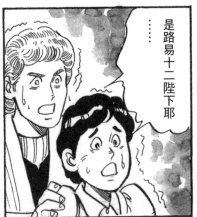

……是路易十二陛下耶

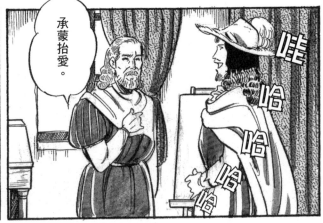

承蒙抬愛。

哇哈哈哈哈

一五一二年，羅馬教宗的同盟軍進攻米蘭。

法軍為了避免不必要的戰事，決定從米蘭撤軍。

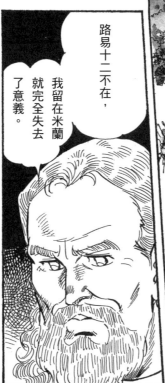

路易十二不在，我留在米蘭就完全失去了意義。

此時的羅馬教宗是出身自麥迪奇家族的利奧十世。

利奧十世

而發源於佛羅倫斯的文藝復興藝術，如今已經移轉到了羅馬。

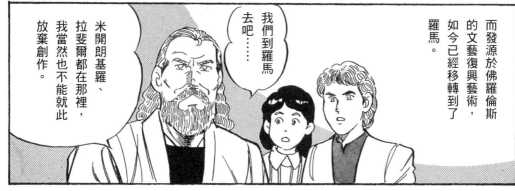

米開朗基羅、拉斐爾都在那裡，我當然也不能就此放棄創作。

我們到羅馬去吧……

137

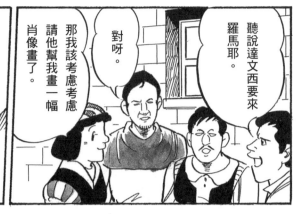

聽說達文西要來羅馬耶。

對呀。

那我該考慮考慮請他幫我畫一幅肖像畫了。

何必找他呢？沒必要啦！

對呀，找米開朗基羅或者拉斐爾就行啦！

嗚……

老師！

只是突然間有點頭暈……

喔……我沒事，梅爾齊。

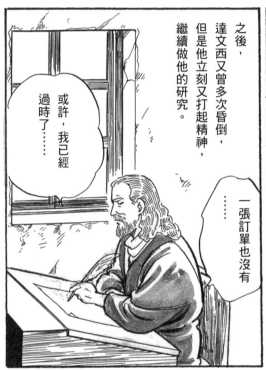

之後，達文西又曾多次昏倒，但是他立刻又打起精神，繼續做他的研究。

或許，我已經過時了……

一張訂單也沒有……

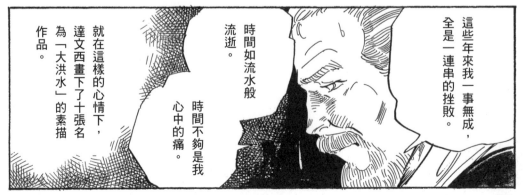

這些年來我一事無成，全是一連串的挫敗。

時間如流水般流逝。

時間不夠是我心中的痛。

就在這樣的心情下，達文西畫下了十張名為「大洪水」的素描作品。

達文西認為，宇宙是由水、空氣、火、土等四種元素所組成。這幅素描就是在表達他認為的「水創造了世界，而最後也毀滅了世界」的信念。

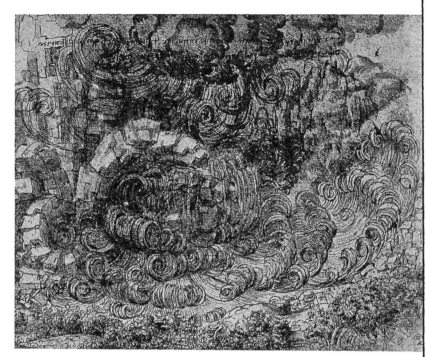

達文西　大洪水素描　溫莎堡皇室圖書館

一五一六年，達文西應法王法蘭西斯一世的邀請，來到了昂布瓦斯宮。

達文西受到了至高的禮遇並且被冠上了「皇室首席藝術家」的頭銜。

暴風雨和洪水創造了大地山河，最後終將毀滅這一切。

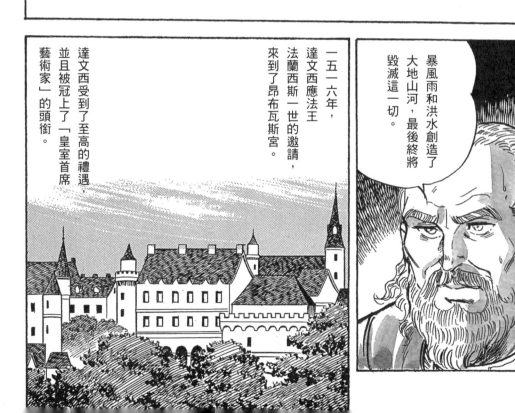

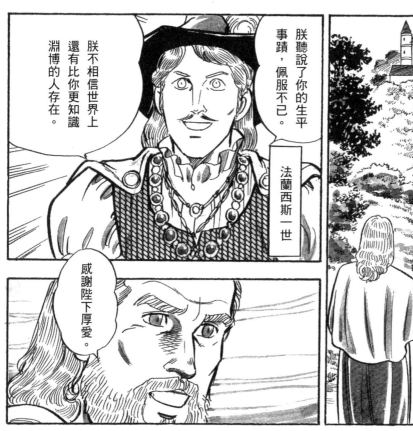

朕聽說了你的生平事蹟，佩服不已。

法蘭西斯一世

朕不相信世界上還有比你更知識淵博的人存在。

感謝陛下厚愛。

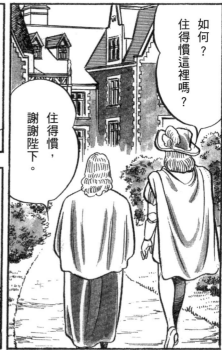

如何？住得慣這裡嗎？

住得慣，謝謝陛下。

這裡非常適合我重新整理過去所畫的草稿。

或許你可以考慮將它們出版，讓更多人受益。

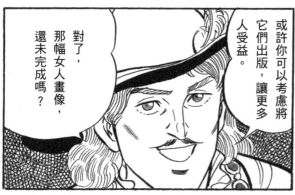

對了，那幅女人畫像，還未完成嗎？

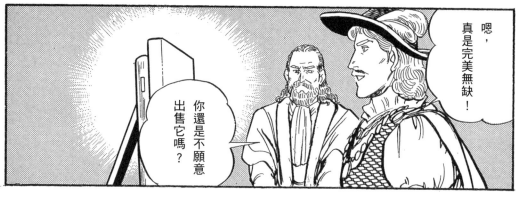

嗯，真是完美無缺！

你還是不願意出售它嗎？

是的。

不過，等我歸西，我願意無償奉送給陛下。

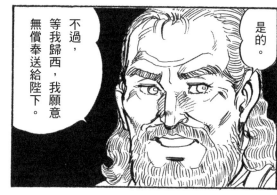

真、真的嗎？

蒙娜麗莎……妳再也不是麗莎·吉奧襲多了。

你是我心中最完美的女性模樣……

一位能淨化一切疾病的女性靈魂……

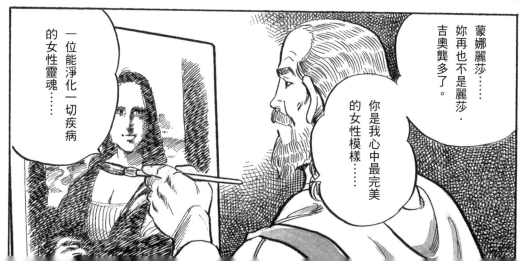

梅爾齊，幫我把窗戶打開⋯⋯

我想看看外頭⋯⋯

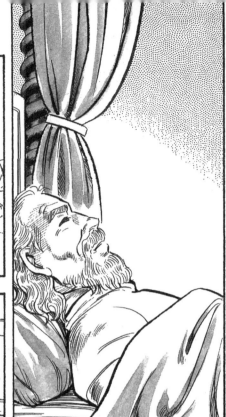

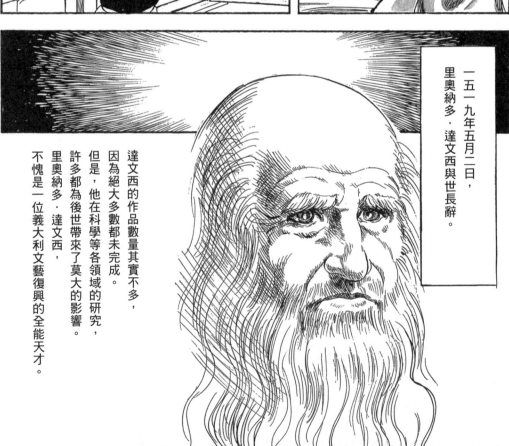

一五一九年五月二日，里奧納多‧達文西與世長辭。

達文西的作品數量其實不多，因為絕大多數都未完成。

但是，他在科學等各領域的研究，許多都為後世帶來了莫大的影響。

里奧納多‧達文西，不愧是一位義大利文藝復興的全能天才。

拉斐爾

Raffaello Sanzio

（1483.4.6（3.28）～1520.4.6）

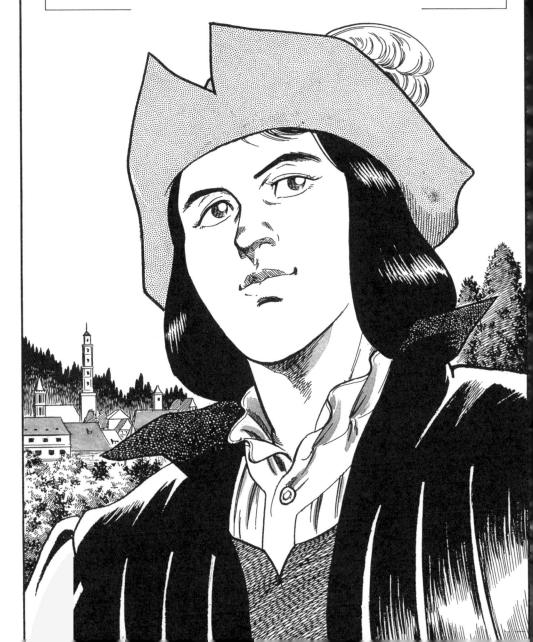

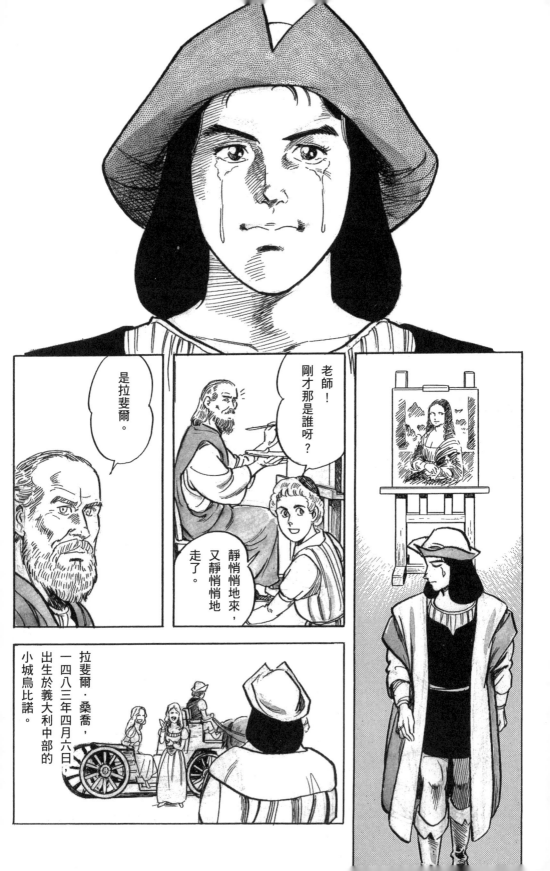

老師！
剛才那是誰呀？

是拉斐爾。

靜悄悄地來，
又靜悄悄地
走了。

拉斐爾‧桑喬，
一四八三年四月六日，
出生於義大利中部的
小城烏比諾。

只有聚集了義大利大師級人物的佛羅倫斯，才是我拉斐爾該去的地方！

達文西果然不同凡響……

「蒙娜麗莎」真像您說的那麼美嗎？

當然是真的。看到之後我感動得淚流不止呢。

當時拉斐爾在佛羅倫斯已經是位小有名氣的新銳畫家。

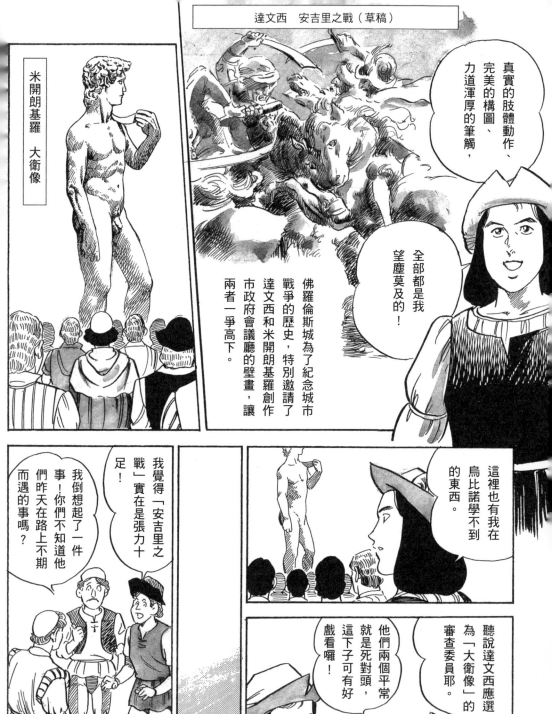

達文西 安吉里之戰（草稿）

真實的肢體動作、完美的構圖、力道渾厚的筆觸，

全部都是我望塵莫及的！

米開朗基羅 大衛像

佛羅倫斯城為了紀念城市戰爭的歷史，特別邀請了達文西和米開朗基羅創作市政府會議廳的壁畫，讓兩者一爭高下。

這裡也有我在烏比諾學不到的東西。

聽說達文西應選為「大衛像」的審查委員耶。

他們兩個平常就是死對頭，這下子可有好戲看囉！

我倒想起了一件事！你們不知道他們昨天在路上不期而遇的事嗎？

我覺得「安吉里之戰」實在是張力十足！

真的嗎？

146

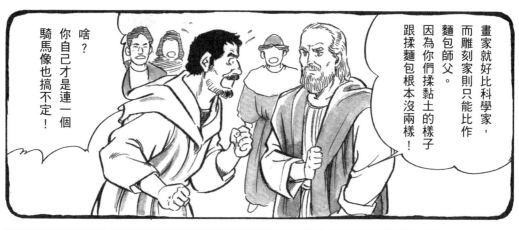

畫家就好比科學家，而雕刻家則只能比作麵包師父。因為你們揉黏土的樣子跟揉麵包根本沒兩樣！

啥？你自己才是連一個騎馬像也搞不定！

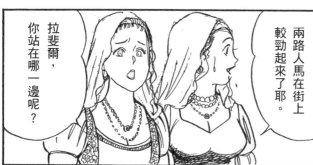

拉斐爾，你站在哪一邊呢？

兩路人馬在街上較勁起來了耶。

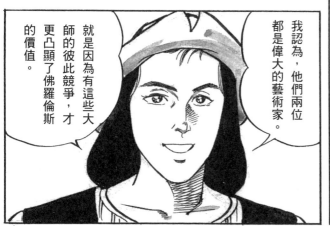

就是因為有這些大師的彼此競爭，才更凸顯了佛羅倫斯的價值。

我認為，他們兩位都是偉大的藝術家。

……

!?

拉斐爾又要去市政府會議廳了嗎？

真是熱血青年耶。

對呀，學無止境嘛。

唉呀！你喔⋯⋯

你索性就拜達文西為師算了！

已經差不多了啦。

我一定要把達文西的功夫全部學起來。

偶爾也陪陪我們嘛。

真無聊耶。

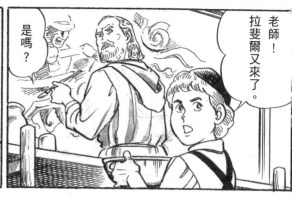

老師！拉斐爾又來了。

是嗎？

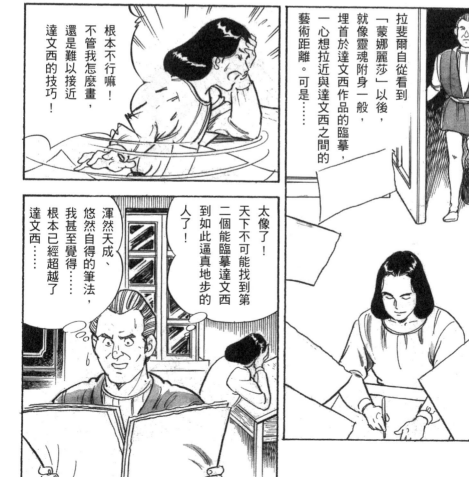

拉斐爾自從看到「蒙娜麗莎」以後，就像靈魂附身一般，埋首於達文西作品的臨摹，一心想拉近與達文西之間的藝術距離。可是……

根本不行嘛！不管我怎麼畫，還是難以接近達文西的技巧！

太像了！天下不可能找到第二個能臨摹達文西到如此逼真地步的人了！

渾然天成、悠然自得的筆法，我甚至覺得……根本已經超越了達文西……

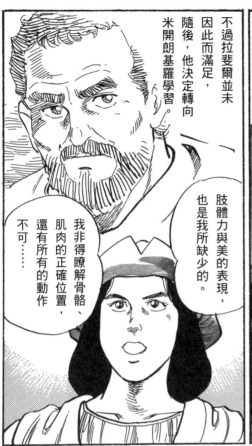

不過拉斐爾並未因此而滿足，隨後，他決定轉向米開朗基羅學習。

肢體力與美的表現，也是我所缺少的。

我非得瞭解骨骼、肌肉的正確位置，還有所有的動作不可⋯⋯

經過這番對達文西「蒙娜麗莎」的臨摹之後，拉斐爾應用所學到的技巧，完成了「馬德蓮娜·多尼」和「卡斯蒂里歐內」兩幅肖像畫。

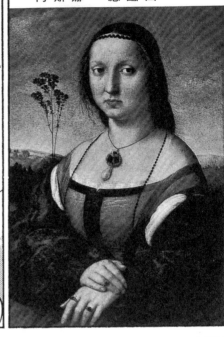

拉斐爾　馬德蓮娜·多尼
佛羅倫斯·比提美術館

結果不過數個月，拉斐爾對米開朗基羅的研究，讓他學會了所有高難度的技巧。

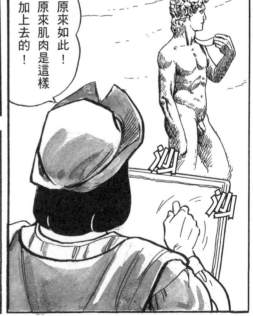

原來如此！原來肌肉是這樣加上去的！

150

而市政府會議廳的壁畫，最後卻無疾而終。

但是，這次與大師相遇的經歷，卻為拉斐爾帶來莫大的影響。

我究竟如何才能凌駕於他們之上呢？……

於是，拉斐爾作品中那股清純、高潔而又敏銳的筆觸，終於能夠輕易地讓他掌握住人心。

這些作品都深深感動了信仰堅定的佛羅倫斯人。

啊，多麼慈祥的聖母呀。

拉斐爾在佛羅倫斯留下了好幾幅祭壇畫。

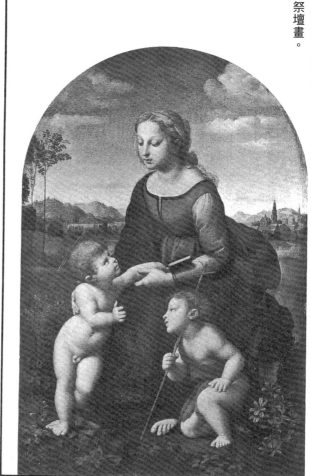

拉斐爾　聖母子與施洗者約翰　巴黎·羅浮宮博物館

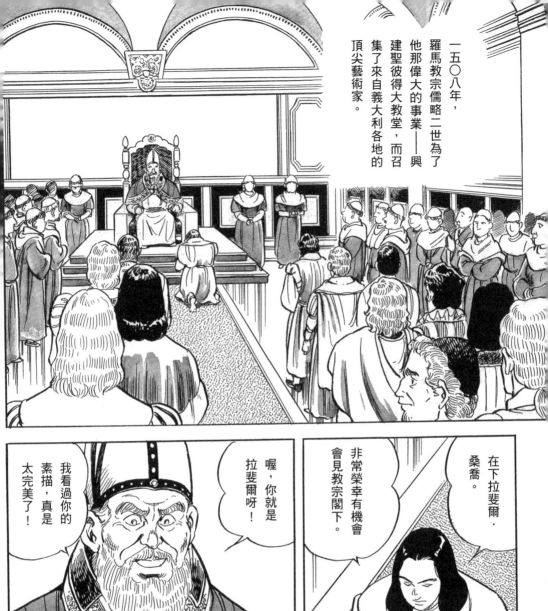

一五〇八年，羅馬教宗儒略二世為了他那偉大的事業——興建聖彼得大教堂，而召集了來自義大利各地的頂尖藝術家。

在下拉斐爾·桑喬。

非常榮幸有機會會見教宗閣下。

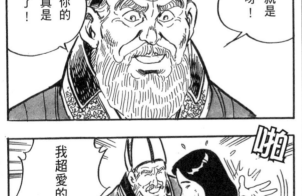

喔，你就是拉斐爾呀！

我看過你的素描，真是太完美了！

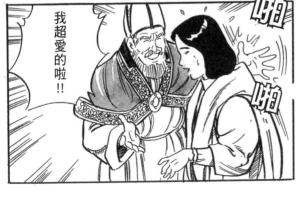

我超愛的啦!!

啪

啪

好！我一定全力以赴！

我想，這間簽字大廳的壁畫就交給你吧！

主題我已經定好了。「神學」、「哲學」、「藝術」、「法律」。

我打算把隔壁的西斯汀禮拜堂裡面的天棚畫交給米開朗基羅。

真的嗎？

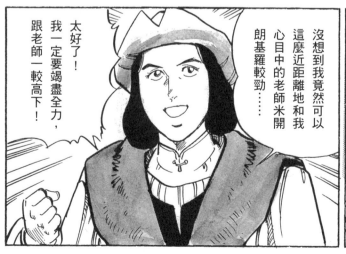

太好了！我一定要竭盡全力，跟老師一較高下！

沒想到我竟然可以這麼近距離地和我心目中的老師米開朗基羅較勁……

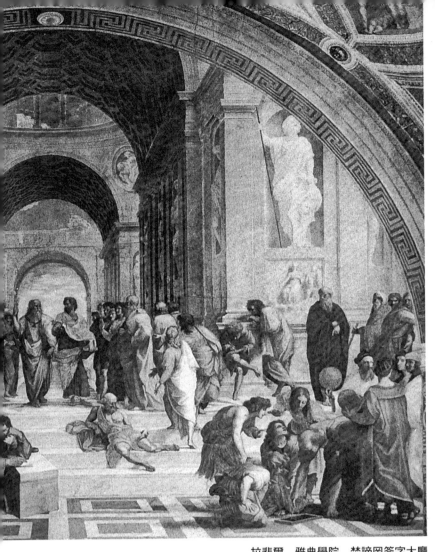

一五一〇年，拉斐爾完成了「雅典學院」。時年二十七歲。

拉斐爾　雅典學院　梵諦岡簽字大廳

教宗儒略二世命令拉斐爾，把人類一切的智慧與道德畫入他的書房。

於是拉斐爾以文藝復興時期的人們為形象，畫出了古希臘時期的學者。

其中，柏拉圖就是達文西，歐幾里德就是布拉曼特，赫拉克利特就是米開朗基羅。

而拉斐爾也將自己和另一位畫家前輩索多馬融入在畫面的最右方。

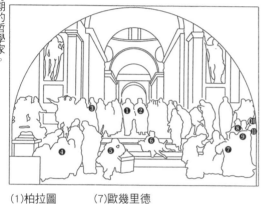

(1)柏拉圖
(2)亞里斯多德
(3)蘇格拉底
(4)畢達哥拉斯
(5)赫拉克利特
(6)帝歐根尼
(7)歐幾里德
(8)瑣羅亞斯德
(9)托勒密
(10)拉斐爾
(11)索多馬

✝ 柏拉圖、歐幾里德、赫拉克利特（一四四四～一五一四）：都是古希臘時期的哲學家。

✝ 布拉曼特（一四四四～一五一四）：文藝復興時期的建築師，曾經負責興建羅馬聖彼得大教堂。

正在沈思的赫拉克利特好像就是米開朗基羅嘛。

對呀！

從此，拉斐爾一舉成為羅馬教廷最受矚目的畫家之一。

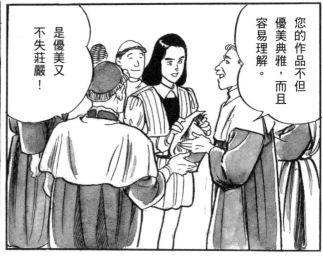

您的作品不但優美典雅,而且容易理解。

是優美又不失莊嚴!

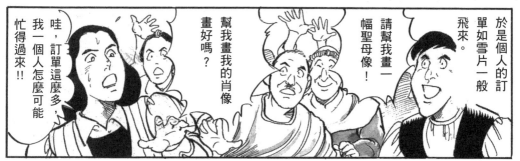

於是個人的訂單如雪片一般飛來。

請幫我畫一幅聖母像!

幫我畫我的肖像畫好嗎?

哇,訂單這麼多,我一個人怎麼可能忙得過來!!

是拉斐爾耶!

老樣子,他身邊永遠有一群愛好者和追隨者。

而且是女人居多呢!

好羨慕他!

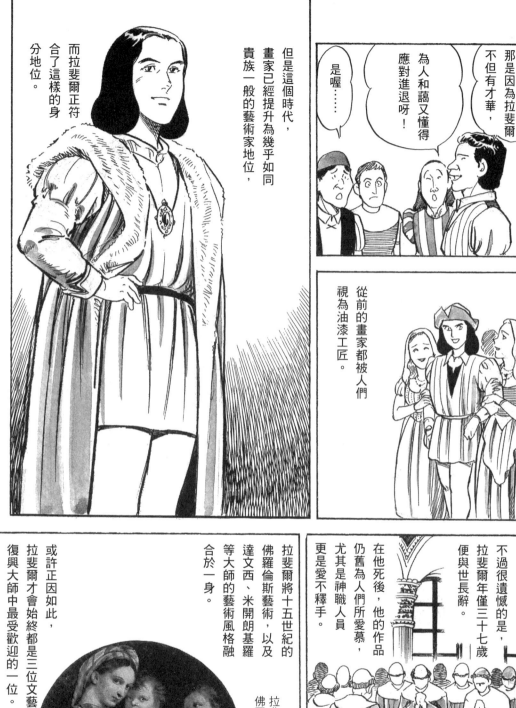

而拉斐爾正符合了這樣的身分地位。

但是這個時代，畫家已經提升為幾乎如同貴族一般的藝術家地位，

那是因為拉斐爾不但有才華，為人和藹又懂得應對進退呀！

是喔……

從前的畫家都被人們視為油漆工匠。

拉斐爾將十五世紀的佛羅倫斯藝術，以及達文西、米開朗基羅等大師的藝術風格融合於一身。

或許正因如此，拉斐爾才會始終都是三位文藝復興大師中最受歡迎的一位。

不過很遺憾的是，拉斐爾年僅三十七歲便與世長辭。

在他死後，他的作品仍舊為人們所愛慕，尤其是神職人員更是愛不釋手。

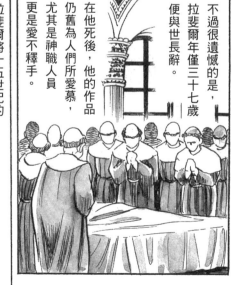

拉斐爾　寶座上的聖母
佛羅倫斯‧比提美術館

一般我們肉眼所見的風景，都是近物大、遠物小。例如站在一條筆直的大路上看向前方，路的兩旁會隨著距離越遠而逐漸交會於一個點（消失點）上。將這個消失點應用於構圖，使繪畫產生遠近、深度、立體感的繪畫技巧，即稱為「透視法」。

在文藝復興以前，幾乎沒有人用過這種透視法。

到了文藝復興時期，義大利建築師布魯內列斯基和阿爾伯蒂都曾對這個方法做過深入的研究。由於這兩位大師的研究，確立了透視法的應用，許多畫家也因而陸續將它導入自己的作品之中。

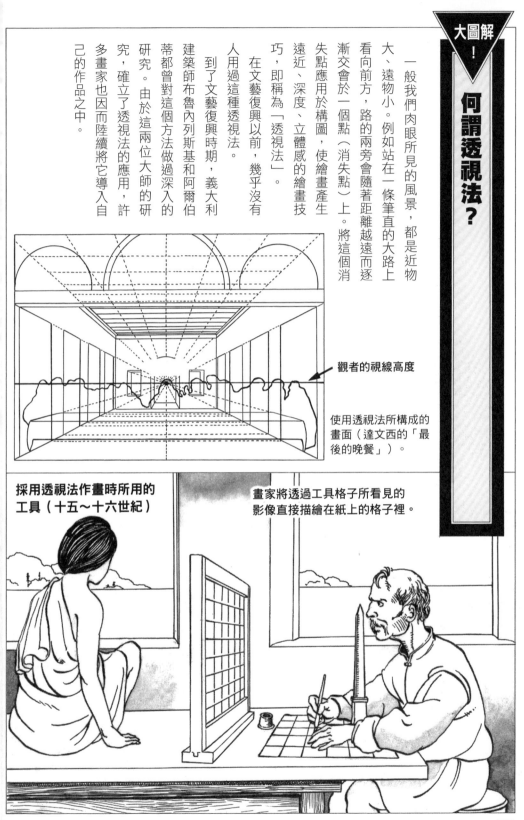

觀者的視線高度

使用透視法所構成的畫面（達文西的「最後的晚餐」）。

採用透視法作畫時所用的工具（十五～十六世紀）

畫家將透過工具格子所看見的影像直接描繪在紙上的格子裡。

米開朗基羅

Michelangelo Buonarroti

（1475.3.6～1564.2.18）

一生的天才藝術家的故事。

在激變動盪的時代裡，為藝術付出

一生長達八十九年的創作生涯，

一四七五年生於佛羅倫斯，

以下將介紹這位

米開朗基羅——

為後世留下了無以計數的優秀作品。

雕刻、繪畫、建築的人才輩出，

十六世紀的歐洲，

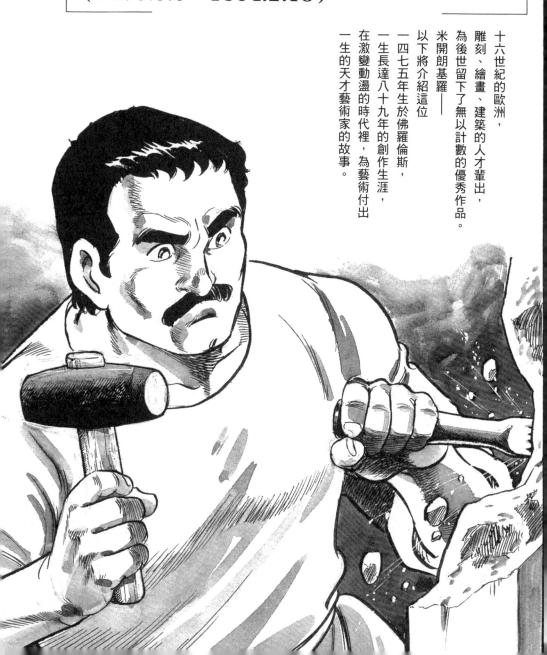

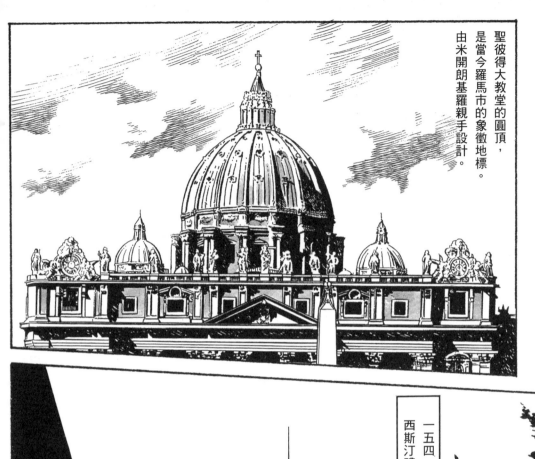

聖彼得大教堂的圓頂，
是當今羅馬市的象徵地標。
由米開朗基羅親手設計。

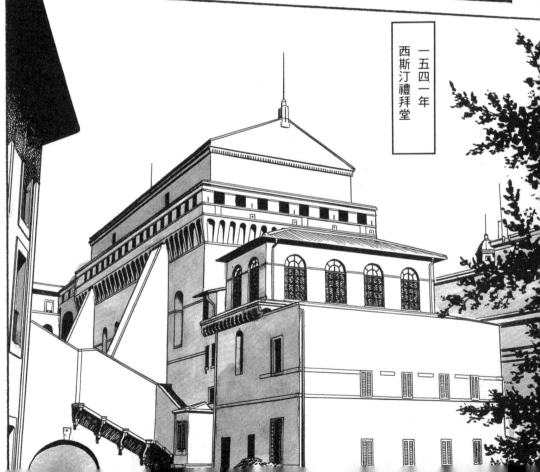

一五四一年
西斯汀禮拜堂

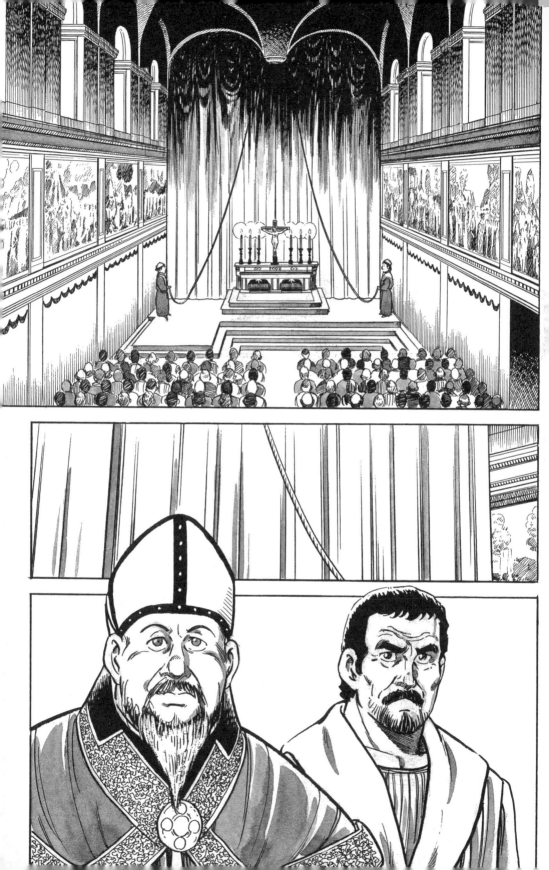

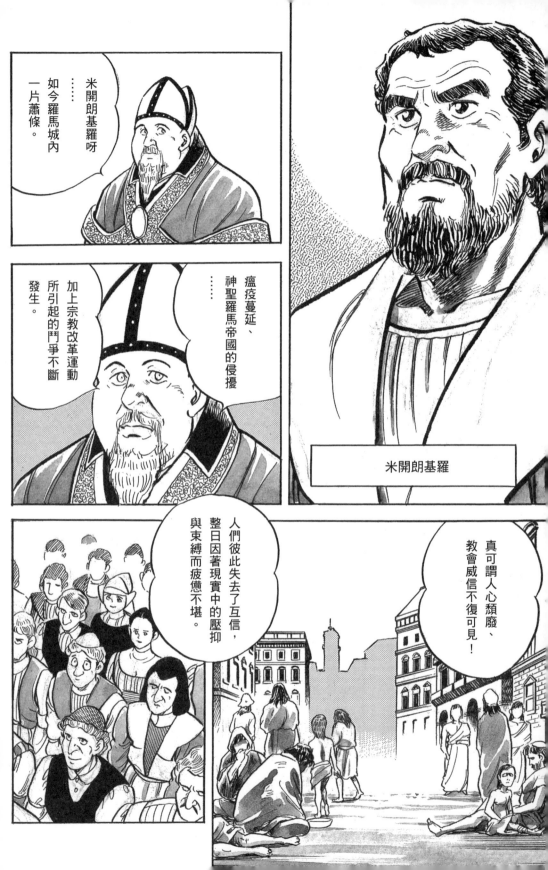

……米開朗基羅呀，如今羅馬城內一片蕭條。

……瘟疫蔓延、神聖羅馬帝國的侵擾

加上宗教改革運動所引起的鬥爭不斷發生。

米開朗基羅

人們彼此失去了互信，整日因著現實中的壓抑與束縛而疲憊不堪。

真可謂人心頹廢、教會威信不復可見！

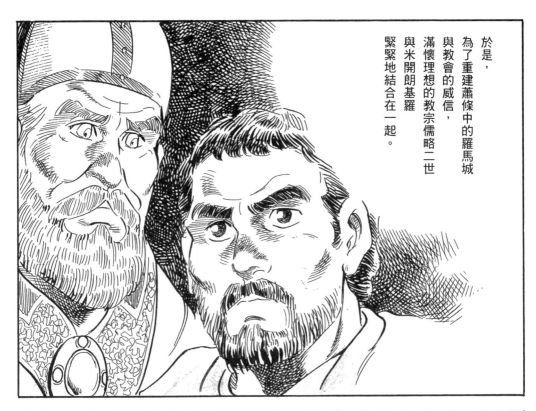

於是，
為了重建蕭條中的羅馬城
與教會的威信，
滿懷理想的教宗儒略二世
與米開朗基羅
緊緊地結合在一起。

揭幕典禮開始！

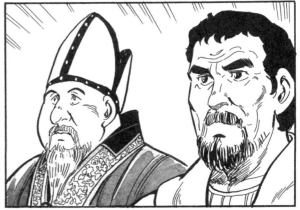

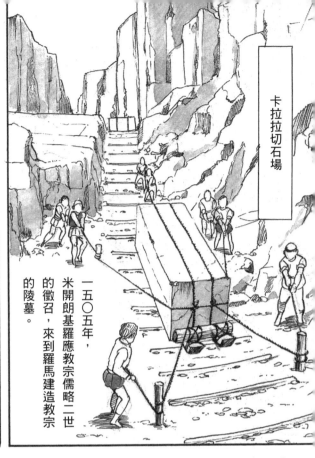

一五〇五年，米開朗基羅應教宗儒略二世的徵召，來到羅馬建造教宗的陵墓。

這是最後一塊了。

您瞧，這些都是經過我嚴格挑選的上好大理石材。

一定可以打造出陵墓的恢弘氣勢！

喔，都是您親自挑選的呀？

桑迦洛是儒略二世在梵諦岡宮殿裡的藝術顧問，也是米開朗基羅的摯友。

米開朗基羅，切石的進度還好嗎？

喔！桑迦洛先生！

哇喔，數量龐大的大理石……

聽說米開朗基羅要協助修建教宗的陵墓耶。

你是說，創作「大衛像」那位佛羅倫斯天才雕刻家米開朗基羅嗎？

有他，陵墓肯定好得沒話說啦。

贊成！

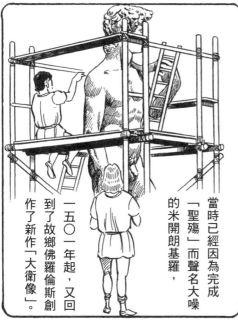

當時已經因為完成「聖殤」而聲名大噪的米開朗基羅，一五〇一年起，又回到了故鄉佛羅倫斯創作了新作「大衛像」。

……

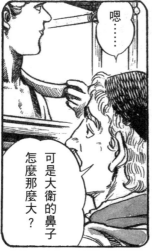

嗯……

可是大衛的鼻子怎麼那麼大？

佛羅倫斯行政長官索德里尼

嗨，差不多完工了吧！

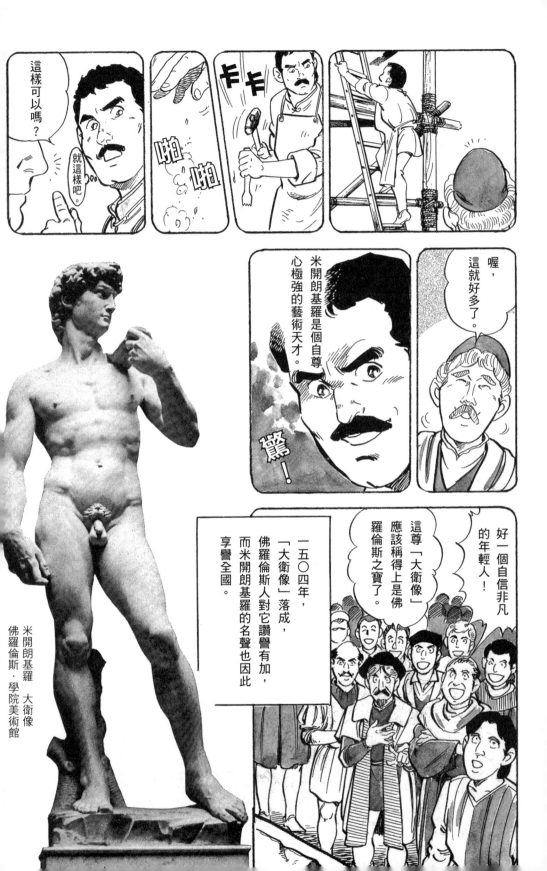

米開朗基羅　大衛像
佛羅倫斯・學院美術館

好狗不擋路！

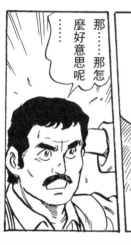

那……那怎麼好意思呢……

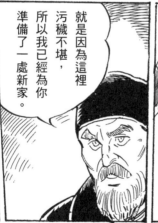

就是因為這裡污穢不堪，所以我已經為你準備了一處新家。

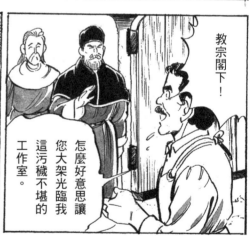

教宗閣下！

怎麼好意思讓您大架光臨我這污穢不堪的工作室。

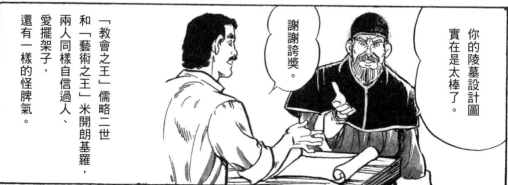

「教會之王」儒略二世和「藝術之王」米開朗基羅，兩人同樣自信過人、愛擺架子，還有一樣的怪脾氣。

謝謝誇獎。

你的陵墓設計圖實在是太棒了。

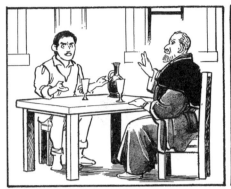

他們兩人氣味相投，一起為著偉大的陵墓建築興奮不已。

簡直就像多年不見的老友一般。

哇哈哈哈哈哈……。

可是……

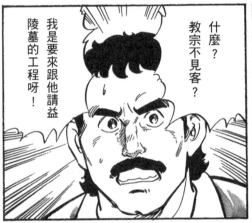

什麼？教宗不見客？

我是要來跟他請益陵墓的工程呀！

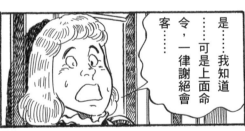

是……我知道……可是上面命令，一律謝絕會客……

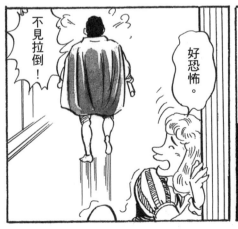

不見拉倒！

好恐怖。

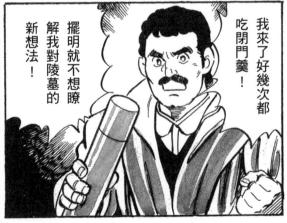

我來了好幾次都吃閉門羹！

擺明就不想瞭解我對陵墓的新想法！

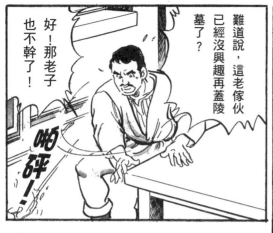

好！那老子也不幹了！

難道說，這老傢伙已經沒興趣再蓋陵墓了？

最近連經費的支付也頻頻拖延……

居然膽敢對我米開朗基羅出手小氣，真不知道教宗腦子裡在想什麼！

我回佛羅倫斯去！

別這樣嘛～

米開朗基羅，從今以後有事找我，請到羅馬之外的地方找……

請轉告教宗！

什麼？那個傢伙敢說這種話！

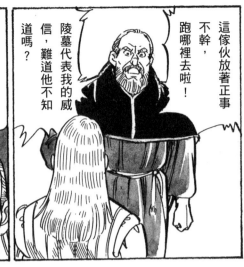

這傢伙放著正事不幹，跑哪裡去啦！陵墓代表我的威信，難道他不知道嗎？

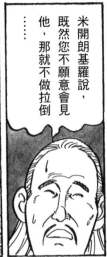

米開朗基羅說，既然您不願意會見他，那就不做拉倒……

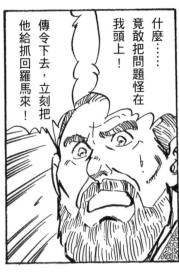

什麼……竟敢把問題怪在我頭上！

傳令下去，立刻把他給抓回羅馬來！

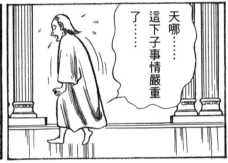

天哪……這下子事情嚴重了……

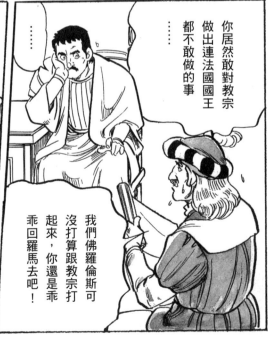

你居然敢對教宗做出連法國國王都不敢做的事……

……

我們佛羅倫斯可沒打算跟教宗打起來，你還是乖乖回羅馬去吧！

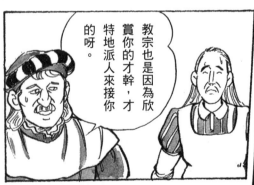

教宗也是因為欣賞你的才幹，才特地派人來接你的呀。

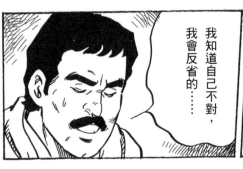

我知道自己不對，我會反省的……

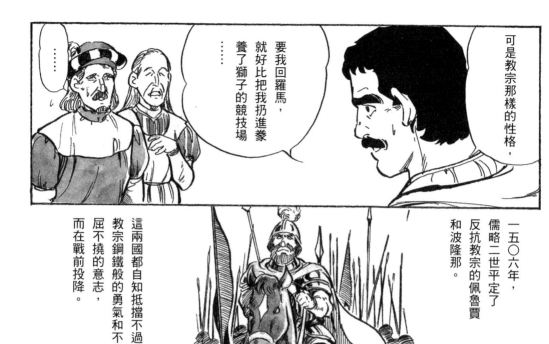

可是教宗那樣的性格，

要我回羅馬，就好比把我扔進豢養了獅子的競技場......

......

......

一五〇六年，儒略二世平定了反抗教宗的佩魯賈和波隆那。

這兩國都自知抵擋不過教宗鋼鐵般的勇氣和不屈不撓的意志，而在戰前投降。

這是教宗的來信。他要你乖乖回羅馬。

......

還說可以拿著這封信，進入波隆那。

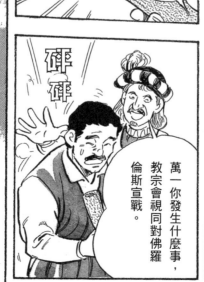

萬一你發生什麼事，教宗會視同對佛羅倫斯宣戰。

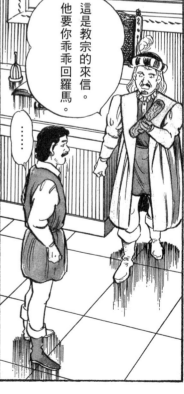

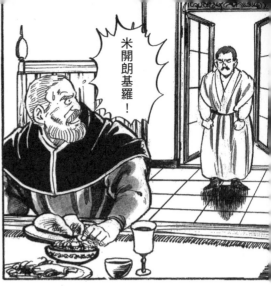

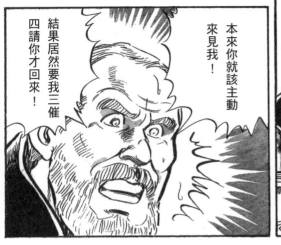

本來你就該主動
來見我！

結果居然要我三催
四請你才回來！

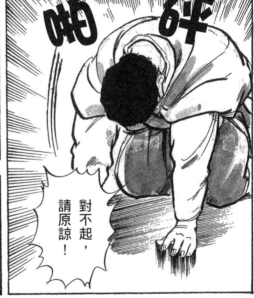

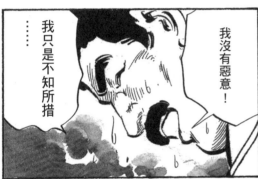

我沒有惡意！

……

我只是不知所措

……

對不起，
請原諒！

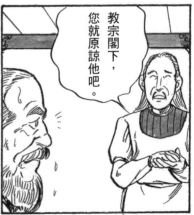

教宗閣下，
您就原諒他吧。

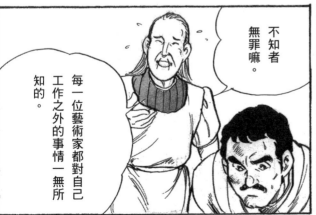

不知嘛
無罪者
無罪。

每一位藝術家都對自己
工作之外的事情一無所
知的。

教宗閣下

……！

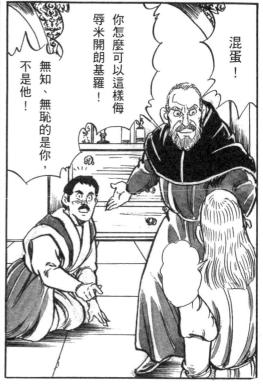

混蛋！

你怎麼可以這樣侮辱米開朗基羅！

無知、無恥的是你，不是他！

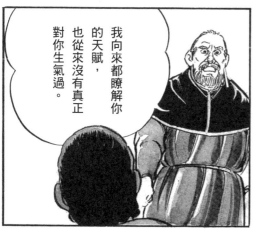

我向來都瞭解你的天賦，也從來沒有真正對你生氣過。

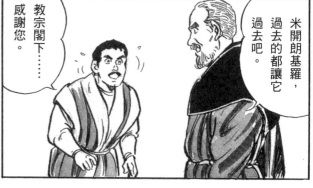

米開朗基羅，過去的都讓它過去吧。

教宗閣下……感謝您。

太好了，這下我終於可以安心了……

可是，這對歡喜冤家之後不知道還會發生什麼事……還真是令人擔心呀。

呼

173

你說什麼？要我畫西斯汀禮拜堂的天棚畫？

那陵墓的雕像呢？要中止嗎？

不不。

因為聖彼得大教堂的工程延遲，陵墓方面只好擇日繼續……

我是個雕刻家，不是畫家！抱歉，這張訂單我不能接受！

繪畫，我只有在跟隨吉蘭達約老師的那段時期，畫過短暫的壁畫。

結果，這幅天棚畫竟然成為扭轉後世藝術的世紀傑作。

而且，禮拜堂的天棚又圓又大。

需要很多特殊的技法。

要我來負責，鐵定會一敗塗地的。

……

174

我想既然是教宗下的命令，您就沒有違抗的道理。

難道你打算再跟他對抗一次？

我當然沒這意思……

對了！

可以找拉斐爾！他可比我年輕又有幹勁得多。

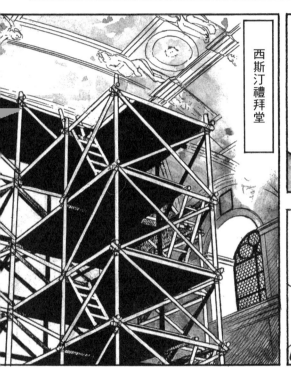

西斯汀禮拜堂

教宗已經指明，要交給「米開朗基羅」，而不是「拉斐爾」。

不行啦！

已經跟教宗說過不知多少次了，他還是硬要我來負責。

真是個頑固的傢伙！

咦？這是什麼？

是「黴」！

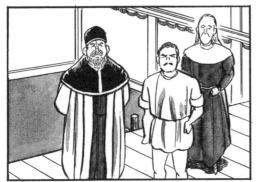
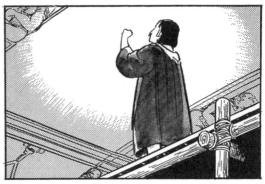

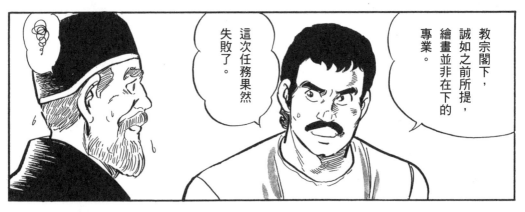

教宗閣下，
誠如之前所提，
繪畫並非在下的
專業。

這次任務果然
失敗了。

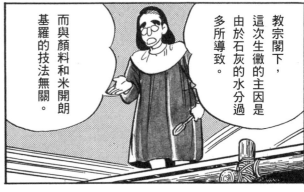

教宗閣下，
這次生黴的主因是
由於石灰的水分過
多所導致。

而與顏料和米開朗
基羅的技法無關。

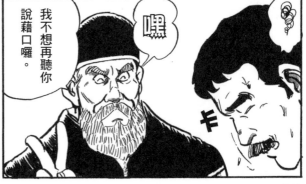

嘿

我不想再聽你
說藉口囉。

176

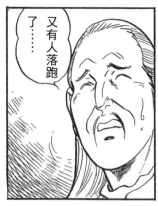

又有人落跑了……

你終於變成一個人啦。你的怪脾氣也真該改一改了。

這些傢伙什麼都不懂！我自己一個人來反而樂得開心。

米開朗基羅比起之前更專心投入了。

喂，這裡禁止進入喔。

別干擾我做事。

我知道啦。

嗚……，
背好痛。

啊。

滴答
滴答

米開朗基羅，
這是不是幅傑作，
我能辨認。
我已經迫不及待
想看到成品了。

真是太棒了！

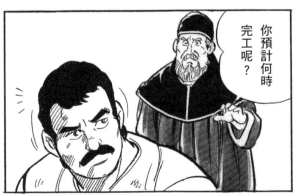

你預計何時
完工呢？

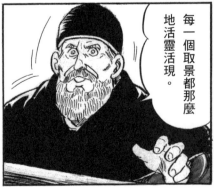

每一個取景都那麼
地活靈活現。

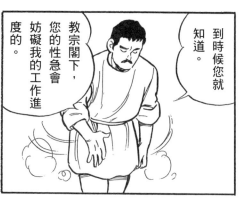

到時候您就知道。

教宗閣下，您的性急會妨礙我的工作進度的。

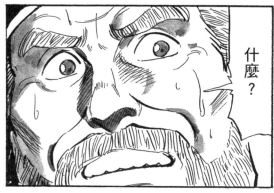

什麼？

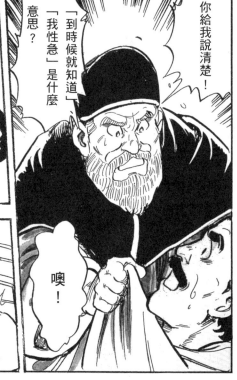

你給我說清楚！

「到時候就知道」「我性急」是什麼意思？

噢！

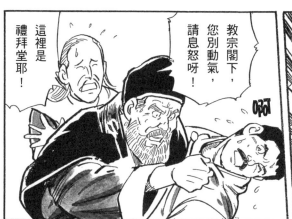

這裡是禮拜堂耶！

教宗閣下，您別動氣，請息怒呀！

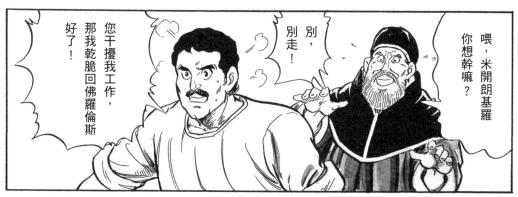

喂，米開朗基羅你想幹嘛？

別，別走！

您干擾我工作，那我乾脆回佛羅倫斯好了！

179

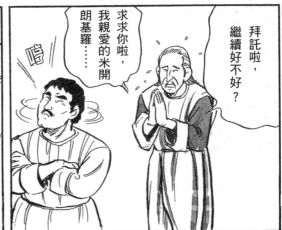

拜託啦，繼續好不好？

求求你啦，我親愛的米開朗基羅……

嗚

這……終於完成了嗎？

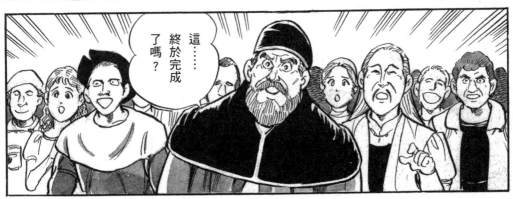

米開朗基羅的氣勢與熱情如排山倒海一般湧現！

好比照亮了全世界的光芒！

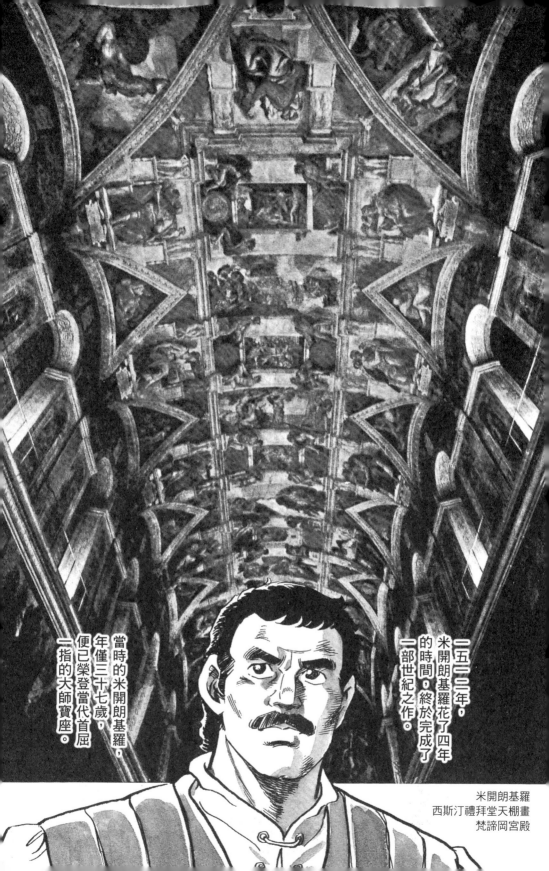

一五三二年，米開朗基羅花了四年的時間，終於完成了一部世紀之作。

當時的米開朗基羅，年僅三十七歲，便已榮登當代首屈一指的大師寶座。

米開朗基羅
西斯汀禮拜堂天棚畫
梵諦岡宮殿

我完全望塵莫及、甘拜下風！

不愧是一代大師……

拉斐爾

它正撼動著我們這些觀者的靈魂……

嘆為觀止

……

每一位畫中人物都透過極為敏銳的洞察力，而提升成為近乎上主的存在。

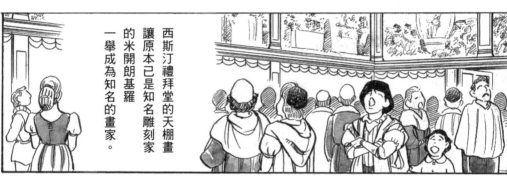

西斯汀禮拜堂的天棚畫讓原本已是知名雕刻家的米開朗基羅一舉成為知名的畫家。

教宗閣下～～！

在天棚畫落成僅僅四個月後，儒略二世逝世，享年七十。

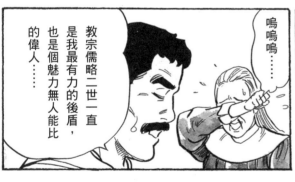

嗚嗚嗚……

教宗儒略二世一直是我最有力的後盾，也是個魅力無人能比的偉人……

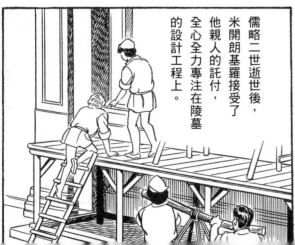

儒略二世逝世後，米開朗基羅接受了他親人的託付，全心全力專注在陵墓的設計工程上。

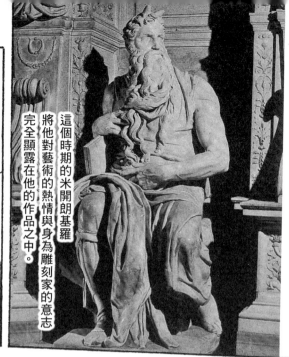

米開朗基羅　摩西聖彼得鎖鍊教堂

這個時期的米開朗基羅將他對藝術的熱情與身為雕刻家的意志完全顯露在他的作品之中。

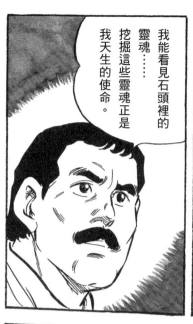

我能看見石頭裡的靈魂……挖掘這些靈魂正是我天生的使命。

你說什麼？

教宗的軍隊攻進佛羅倫斯了！

不……不好啦！

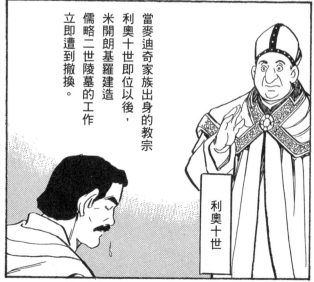

當麥迪奇家族出身的教宗利奧十世即位以後，米開朗基羅建造儒略二世陵墓的工作立即遭到撤換。

利奧十世

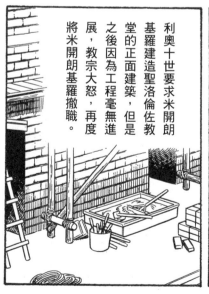

利奧十世要求米開朗基羅建造聖洛倫佐教堂的正面建築，但是之後因為工程毫無進展，教宗大怒，再度將米開朗基羅撤職。

一五一九年，米開朗基羅的死對頭，達文西過世，享年七十六歲……

而拉斐爾也在一五二○年英年早逝，得年三十七歲。

我什麼都不想做，怎麼也打不起精神來……

一五二三年，同樣是麥迪奇家族出身的教宗克勉七世即位。

克勉七世隨即要求米開朗基羅為聖洛倫佐教堂的迴廊圖書館進行設計工程。

克勉七世

儒略二世的家人對你的控訴，你打算怎麼辦？

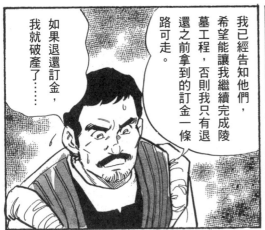

我已經告知他們，希望能讓我繼續完成陵墓工程，否則我只有退還之前拿到的訂金一條路可走。

如果退還訂金，我就破產了……

184

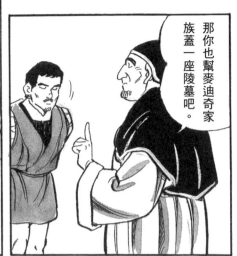

那你也幫麥迪奇家族蓋一座陵墓吧。

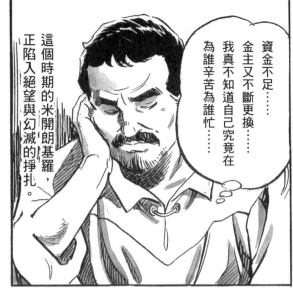

資金不足……金主又不斷更換……我真不知道自己究竟在為誰辛苦為誰忙……

這個時期的米開朗基羅，正陷入絕望與幻滅的掙扎。

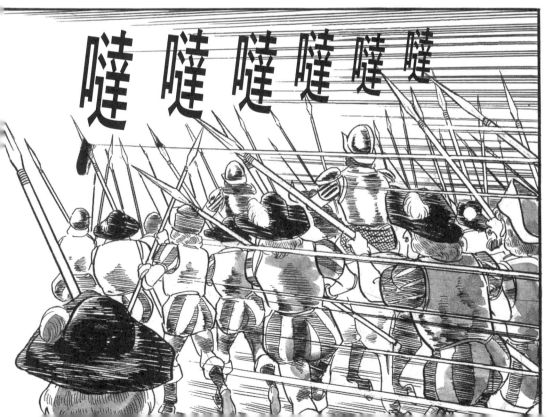

噠噠噠噠噠噠

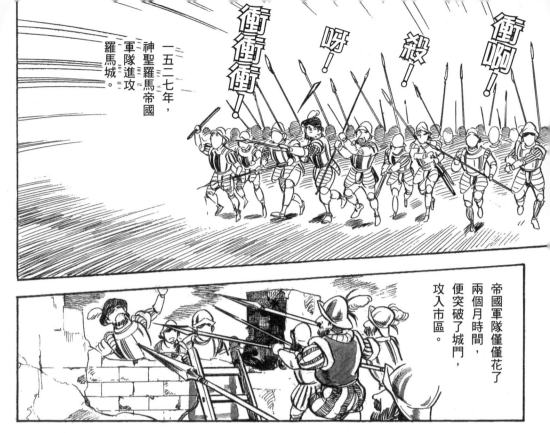

一五二七年，神聖羅馬帝國軍隊進攻羅馬城。

衝啊！
呀！
殺！
衝衝衝！

帝國軍隊僅僅花了兩個月時間，便突破了城門，攻入市區。

查理五世的軍隊佔領了羅馬？

他們正把克勉七世包圍在要塞聖天使堡裡！

他們一定已經知道教宗克勉七世正在向法國靠攏，所以才會先下手為強。

那佛羅倫斯一定也快保不住了！

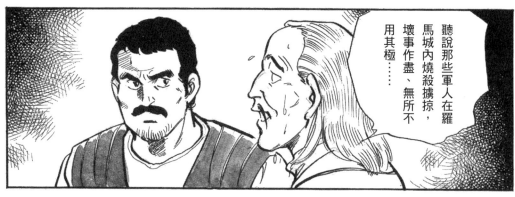

聽說那些軍人在羅馬城內燒殺擄掠，壞事作盡、無所不用其極⋯⋯

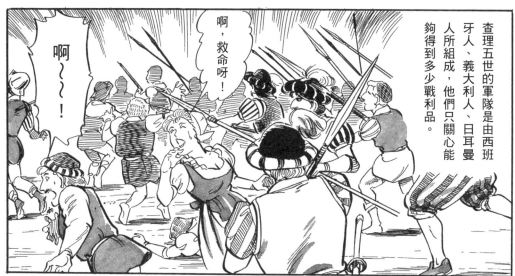

查理五世的軍隊是由西班牙人、義大利人、日耳曼人所組成，他們只關心能夠得到多少戰利品。

啊，救命呀！

啊～～！

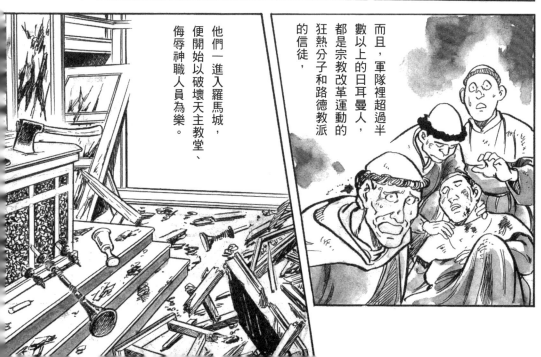

而且，軍隊裡超過半數以上的日耳曼人，都是宗教改革運動的狂熱分子和路德教派的信徒，

他們一進入羅馬城，便開始以破壞天主教堂、侮辱神職人員為樂。

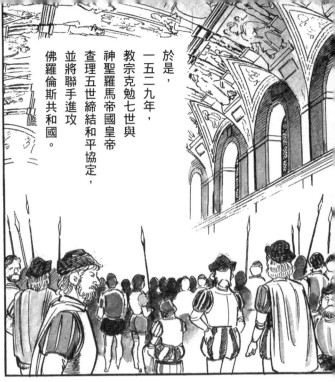

於是，一五二九年，教宗克勉七世與神聖羅馬帝國皇帝查理五世締結和平協定，並將聯手進攻佛羅倫斯共和國。

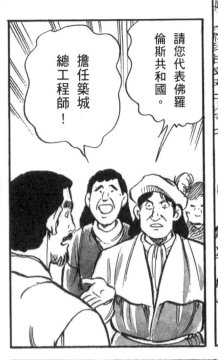

請您代表佛羅倫斯共和國，擔任築城總工程師！

教宗是希望佛羅倫斯能再度由麥迪奇家族統治！

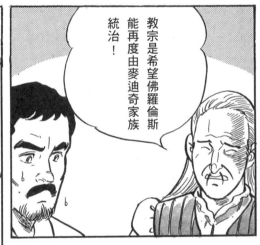

佛羅倫斯畢竟是我的家鄉呀！

麥迪奇家族對我照顧有加。

教宗又對我恩重如山……可是……

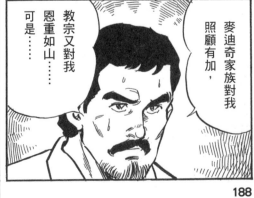

米開朗基羅接受了築城總工程師的職位，據說後來佛羅倫斯城不論被包圍或攻擊，城堡始終堅若磐石、不動如山。

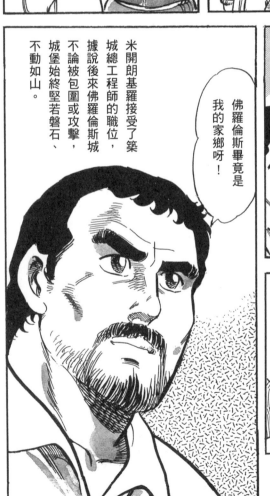

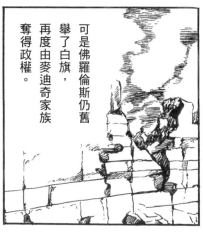

可是佛羅倫斯仍舊舉了白旗，再度由麥迪奇家族奪得政權。

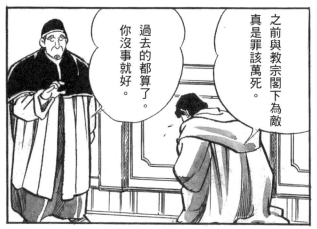

之前與教宗閣下為敵真是罪該萬死。

過去的都算了。你沒事就好。

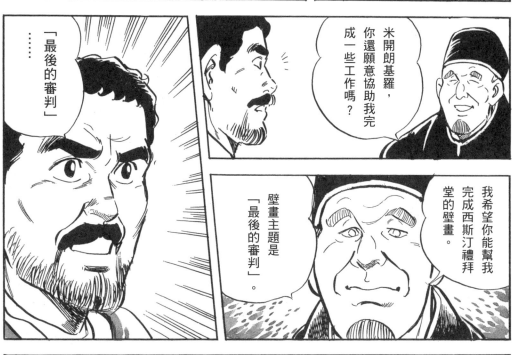

米開朗基羅，你還願意協助我完成一些工作嗎？

我希望你能幫我完成西斯汀禮拜堂的壁畫。

壁畫主題是「最後的審判」。

「最後的審判」……

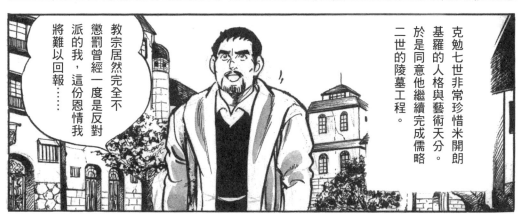

克勉七世非常珍惜米開朗基羅的人格與藝術天分。於是同意他繼續完成儒略二世的陵墓工程。

教宗居然完全不懲罰曾經一度是反派的我，這份恩情我將難以回報……

189

之後，教宗保祿三世繼承了克勉七世的遺志，於一五三四年即位。

保祿三世

唉喲，怎麼都是裸體畫呀！

這種畫只適合放在旅店，哪裡配得上教堂啊！

數日後——

這……這不是我嗎？

190

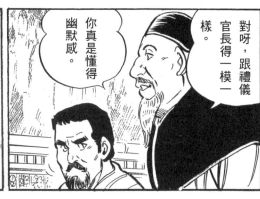

對呀，跟禮儀官長得一模一樣。

你真是懂得幽默感。

教宗閣下！您得給我評評理呀！

✝煉獄：天主教教義裡，指天國與地獄之間的另一個空間。

呵呵呵呵！

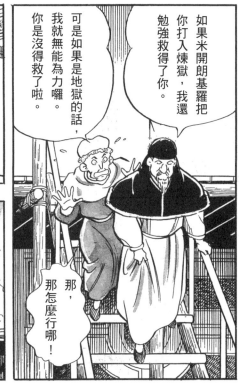

如果米開朗基羅把你打入煉獄，我還勉強救得了你。

可是如果是地獄的話，我就無能為力囉。你是沒得救了啦。

那，那怎麼行哪！

一五四一年西斯汀禮拜堂

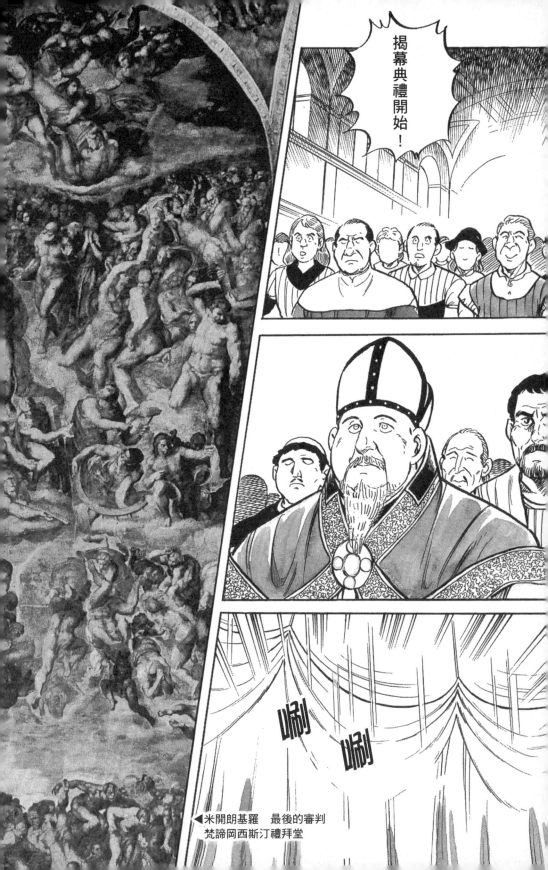

揭幕典禮開始！

唰

唰

◀米開朗基羅　最後的審判
梵諦岡西斯汀禮拜堂

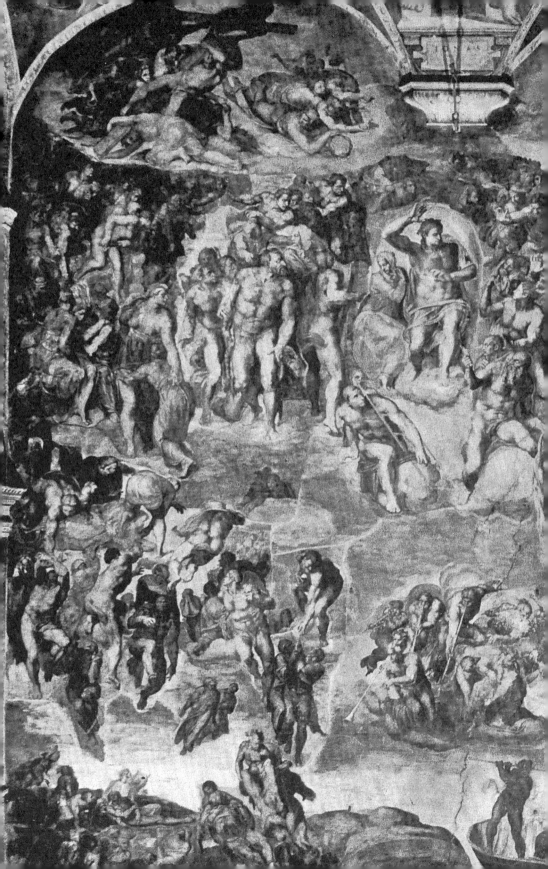

搖
晃

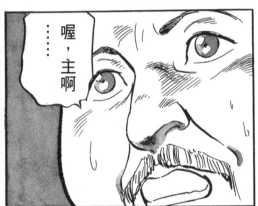

……
喔，主啊

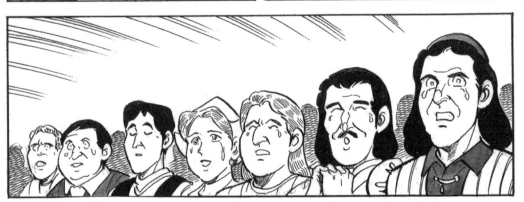

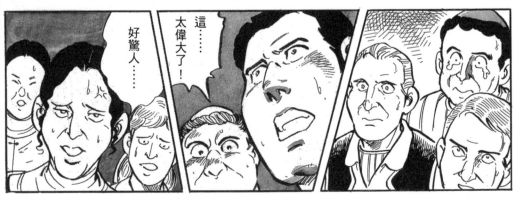

這……
太偉大了！

好驚人……

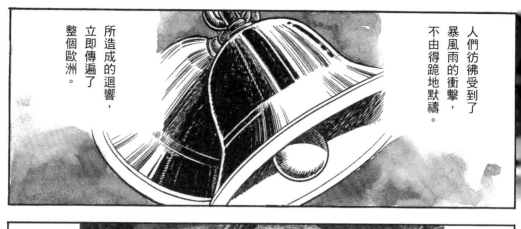

人們彷彿受到了暴風雨的衝擊，不由得跪地默禱。

所造成的迴響，立即傳遍了整個歐洲。

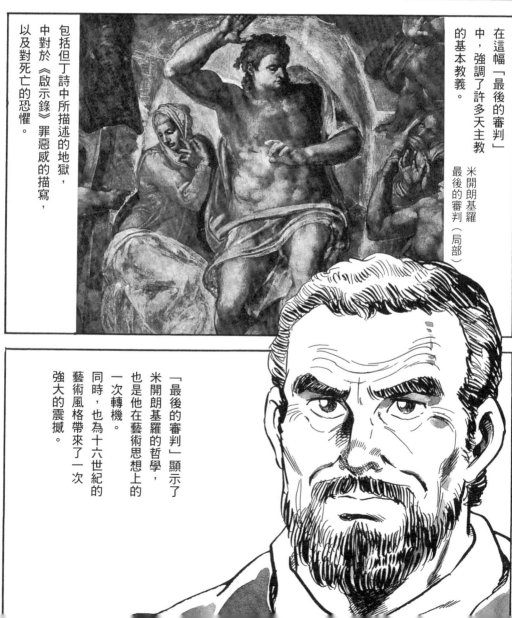

在這幅「最後的審判」中，強調了許多天主教的基本教義。

米開朗基羅 最後的審判（局部）

包括但丁詩中所描述的地獄，中對於《啟示錄》罪惡感的描寫，以及對死亡的恐懼。

「最後的審判」顯示了米開朗基羅的哲學，也是他在藝術思想上的一次轉機。

同時，也為十六世紀的藝術風格帶來了一次強大的震撼。

到了晚年，米開朗基羅的創作天分依舊絲毫不減，反而更具有豐富深邃的意涵。

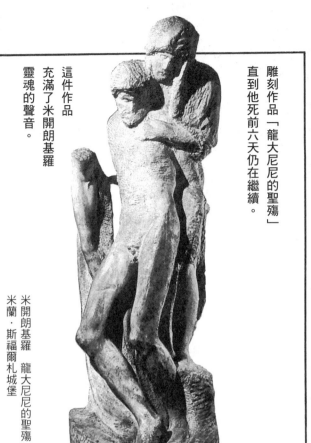

雕刻作品「龍大尼尼的聖殤」直到他死前六天仍在繼續。

這件作品充滿了米開朗基羅靈魂的聲音。

米開朗基羅 龍大尼尼的聖殤
米蘭・斯福爾札城堡

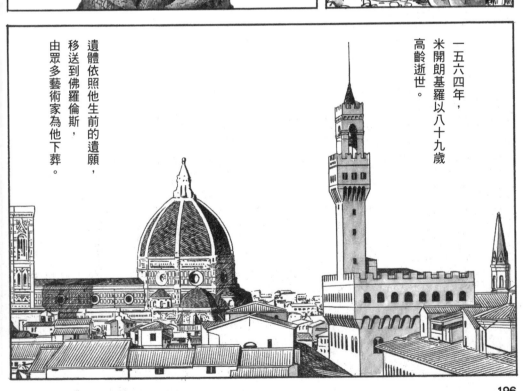

一五六四年，米開朗基羅以八十九歲高齡逝世。

遺體依照他生前的遺願，移送到佛羅倫斯，由眾多藝術家為他下葬。

何謂暈塗法？（空氣遠近法）

當我們登高望遠的時候，由於受到空氣的影響，遠處的景物往往不是一片矇朧，就是映著一抹淡淡的藍色。利用這種顏色的差別來表現物體遠近的方法，就是所謂的「暈塗法」。

暈塗法從十五世紀出現了可以將顏色表現得更為細膩的油彩畫以後，才普遍為畫家們所採用。它的效果可以從達文西的作品「岩洞中的聖母」中看出端倪。

達文西　岩洞中的聖母　倫敦國家藝廊

底部是白色的天空

頂部是藍色的天空

越遠處的山色越淡

較近處的山則是清楚的藍色

用來表現更細膩顏色的顏料

鉛白（用於明亮處的物體）

青金石（用來描繪岩石的藍色）

藍銅礦（用來描繪海洋或天空的藍色）

德國的印刷工作室

歐洲第一位發明用字模的活字印刷術是德國人古騰堡。

十五世紀中葉，古騰堡用印刷機大量印刷了《聖經》等書，大大降低了製作書籍的成本。當時所印的《聖經》已屬多色印刷，在設計上也完全超越了過去的抄本。

隨後，印刷術傳遍日耳曼境內，加入插畫的書籍也陸續出版。北方文藝復興的代表人物——德國畫家杜勒也曾以版畫創作書籍插畫。

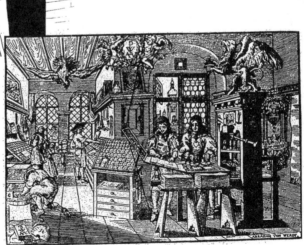

描寫十六世紀印刷
工作室的版畫

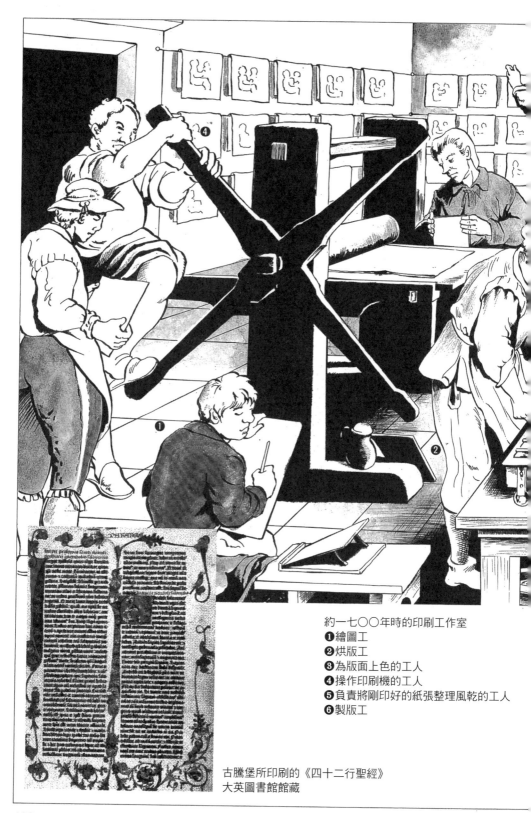

約一七〇〇年時的印刷工作室
❶繪圖工
❷烘版工
❸為版面上色的工人
❹操作印刷機的工人
❺負責將剛印好的紙張整理風乾的工人
❻製版工

古騰堡所印刷的《四十二行聖經》
大英圖書館館藏

北方文藝復興藝術

所謂「北方」，是指位在阿爾卑斯山北側的日耳曼與尼德蘭（現在的比利時與荷蘭）等地。這個以法蘭德斯為中心的區域，到了十五世紀，毛織工業發達，貿易鼎盛，經濟水平逐漸提升，因而最早形成都市文化。

法蘭德斯地方因為人們一向慣於豐富的色調表現，很早便開始用油彩作畫，建立了精準重現自然風景的繪畫技巧。范艾克兄弟是歷史上第一個瞭解量塗法原理的人；他們發現，隨著距離漸遠，物體會因為空氣而增加些許淡藍的色澤（▼㉟）。在他們之後的許多畫家都接受了這個概念與技法。

細靡遺地導入宗教畫的魏登（Van der Weyden）、擅於鮮豔色彩與優美表現的梅姆靈（Memling），以及酷愛描寫怪物與地獄、畫風向來充滿幻想的異色畫家波希（Bosch）等等。

在這個逐漸孕育出北方藝術的法蘭德斯地方，同時也受到了義大利文藝復興運動的影響。例如杜勒（參照頁203）就

卜，印名勺畫家置有將市民生活鉅受了這個概念與技法。

范艾克兄弟（Van Eyck brother）
（兄：Hubert, 1307-1426）
（弟：Jan, 1385-1441）

人類歷史上第一個懂得運用油彩技法所能產生之眾多效果的畫家，便是范艾克兄弟。

正如後世有人將范艾克兄弟的眼睛比喻成「既是望遠鏡也是顯微鏡」一般，他們對物體的所有部位進行了細微忠實的觀察，然後將它們精細準確地重現紙上。尤其是在光線與顏色上的研究，更是令其他畫家望塵莫及，對文藝復興畫家造成了超乎想像的巨大影響。

年代大事記　●表示世界史事

年代	大事
約一三七○	休伯特·范艾克誕生（～一四二六） 揚·范艾克誕生（～一四四一）
約一三八五	
約一四○五	●鄭和開始七次下西洋（～一四三三）
一四一五	●胡斯（捷克宗教改革家）因異端罪遭處死
一四二三	秦梯利完成「賢士來朝」
約一四二五	魏登完成「卸下聖體」 揚·范艾克完成「聖母與掌璽官羅蘭」
一四二九	●聖女貞德為奧爾良解圍 弗萊梅爾「梅洛德祭壇畫」
一四三一	揚·范艾克完成「根特祭壇畫」、「包紅頭巾的男子」、「阿諾菲尼和他的新娘」
約一四三五	
一四四四	維茨完成「日內瓦祭壇畫」
約一四四六	●古騰堡發明活字版印刷術
約一四五○	富凱「騎士艾蒂安與聖史蒂芬」、「自畫像」
一四五二	●哈布斯堡家族取得神聖羅馬帝國統治權
一四五三	●東羅馬帝國滅亡
一四五五	●薔薇戰爭開打（～七七）
一四六二	波希誕生（～一五一六）
一四六七	●日本應仁之亂（～七七）
一四七一	杜勒誕生（～一五二八）
約一四七六	范德胡斯「波提那利祭壇畫」
一四七九	●西班牙王國成立

曾經親自前往威尼斯，他不以學會人體比例與透視法等技巧而滿足，更充分吸收文藝復興的內涵，因而能將追求人類

波希（Bosch, 1462-1516）

十五世紀北歐出現了一位作品極具幻想、充滿奇異色彩的畫家，出身尼德蘭的波希。

波希本人非常重視道德。為了點出世人被各種慾望引誘，喪失了自我，因而完成了「人間樂園」（▼㊱）。

他最擅長描寫怪物與地獄，看了會不由得想起二十世紀中期的超現實主義，不過不同的是，波希筆下的景致還包含了中世紀思想中的人類善惡與死後地獄。

㉟范艾克兄弟　羔羊禮拜　根特祭壇畫（局部）
比利時・聖巴伯教堂

理想的文藝復興思想與獨樹一格且表現精細的北方藝術相結合。有趣的是，後來杜勒的版畫卻反過來影響了義大利的藝術風格。

㊱波希　人間樂園（祭壇畫局部）
馬德里・普拉多美術館

另外還有應用透視法、創造出獨特空間感的格呂內瓦爾德（Grunewald），以及曾經為人文主義思想家伊拉斯謨斯的《愚人頌》（*Moriae encomium*）畫過插畫，也為他完成個人肖像（▼㊲），擅於人物描寫的小霍爾班（Hans Holbein）等人，都是將北方傳統推向藝術境界的大功臣。

而以農民風俗畫與寓意畫出名的布勒哲爾（Bruegel），他的風景畫技巧也對後世產生了不小的影響。

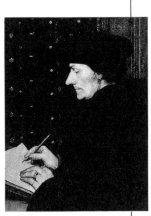

㊲小霍爾班　伊拉斯謨斯　羅浮宮

㊳布勒哲爾　雪中獵人（取自月曆畫）　維也納·藝術史博物館

布勒哲爾（Bruegel, 1525-1569）

法蘭德斯地方最偉大的畫家布勒哲爾，曾經在安特衛普的建築師手下累積多年經驗，修習過文藝復興藝術思想。

二十五歲那年，布勒哲爾到義大利旅行，從此他的風景畫不再只是風景，還添加了一層諷刺人間的意涵。有人認為他是受到了波希的影響，為後世留下了許多充滿直指人生虛無、愚癡的作品。

此外，他也曾經將樸實、純真，生活在大自然四季變化之中的農民生活，表現得栩栩如生（▼㊳）。

年代大事記　●表示世界史事

年代	大事
一五二五	●布勒哲爾誕生（～六九）
一五二五～	●克盧埃「法蘭西斯一世肖像畫」
一五二八～	●阿爾特多費爾「亞歷山大與大流士的會戰」
一五三〇	●老克拉納赫「帕里斯的審判」
一五三四	●亨利八世成立英國國教會
一五四一	●喀爾文掌握日內瓦市政實權，施行宗教改革
一五四三	●哥白尼提出「天體運行論」
	●葡萄牙人首次登陸日本
一五四五	●特倫托會議（～六三）
一五五一	●愛爾森「肉販的店面」
一五五五	●奧格斯堡和約簽訂
一五五八	●英國女皇伊莉莎白一世即位（～一六〇三）
一五六二	●法國宗教戰爭爆發（～九八）
一五六四	●莎士比亞誕生（～一六一六）
一五六五	●布勒哲爾「農民婚禮」、「雪中獵人」
一五七一	●勒班陀戰役
一五八一	●荷蘭宣佈獨立
一五八八	●英國海軍擊敗西班牙無敵艦隊
一五八九	●亨利四世即位（～一六一〇），波旁王朝開始（法國）
一五九八	●南特敕令頒佈，確立信仰自由
一六〇〇	●日本關原之戰

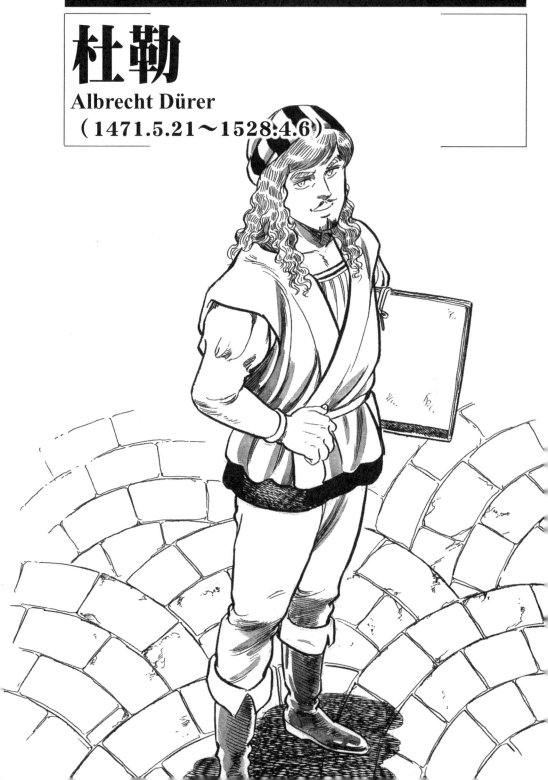

杜勒

Albrecht Dürer

（1471.5.21～1528:4.6）

一四九四年
德國紐倫堡

我要買這個。

讓我瞧瞧。

這是最新印刷的成品。

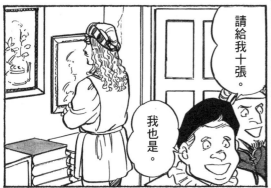

請給我十張。

我也是。

我還是得去一趟威尼斯。真要學畫，不去義大利，根本是浪費光陰。

是呀。不過還是學不會他們的透視法和人體結構。

人體……？

又在欣賞義大利畫家的作品啦？

嗨！

原來你在這兒，我正到處找你呢。

啊，皮克海默！

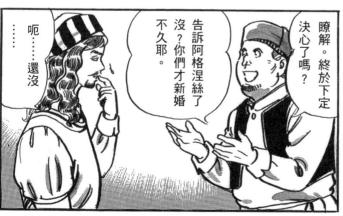

瞭解。終於下定決心了嗎？

告訴阿格涅絲了沒？你們才新婚不久耶。

呃……還沒

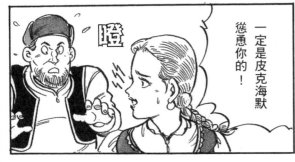

你說什麼!?
要去威尼斯?

慫恿你的!
一定是皮克海默

瞪

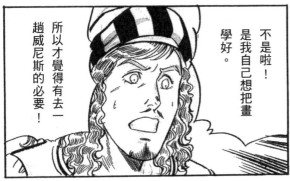

不是啦!
是我自己想把畫
學好。

所以才覺得有去一
趟威尼斯的必要!

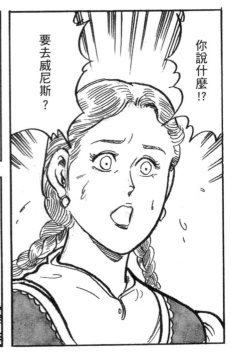

可是你已經是個擁
有一身好手藝的版
畫師傅了呀!

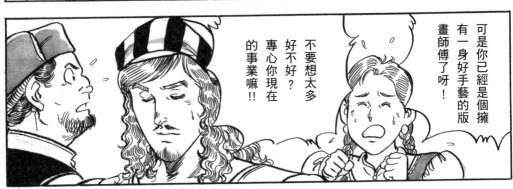

不要想太多
好不好?
專心你現在
的事業嘛!!

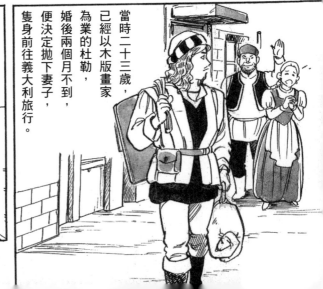

當時二十三歲,
已經以木版畫家
為業的杜勒,
婚後兩個月不到,
便決定拋下妻子,
隻身前往義大利旅行。

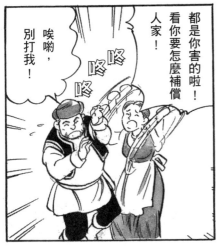

咚
咚
咚

都是你害的啦!
看你要怎麼補償
人家!

唉喲,
別打我!

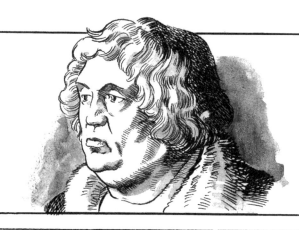

皮克海默是位律師、人文學家兼詩人，對政治也具有相當的影響力，是紐倫堡擁有最高學識的人物。

難得的是，當年杜勒還是個沒沒無聞的藝術家，而皮克海默卻與杜勒交好，成為杜勒的終身摯友。

車子來啦！讓路、讓路！

喀啦！喀啦 喀啦

當時黑死病正肆虐全歐，紐倫堡也不例外。

此事也是讓杜勒決心前往義大利的原因之一。

喀啦！喀啦！喀啦！

……

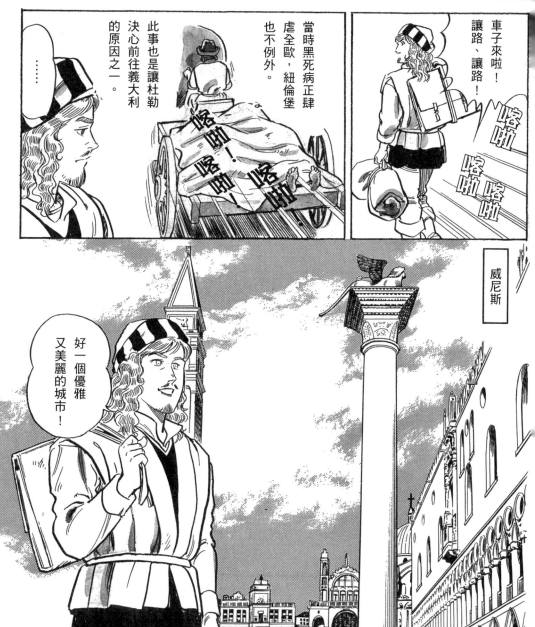

威尼斯

好一個優雅又美麗的城市！

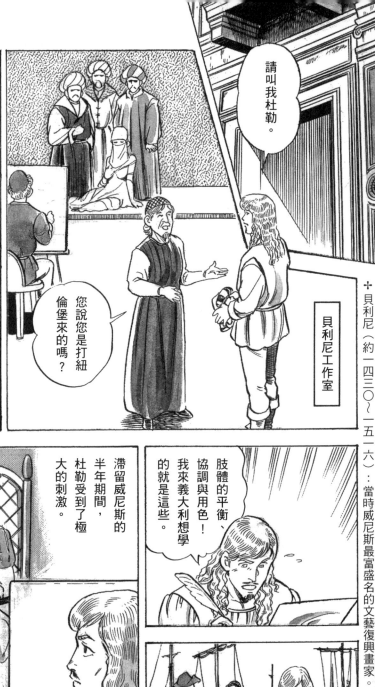

請叫我杜勒。

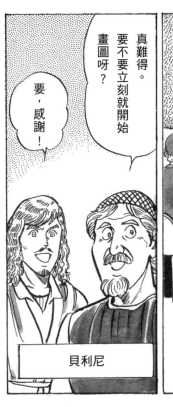

真難得。要不要立刻就開始畫圖呀？

要，感謝！

您說您是打紐倫堡來的嗎？

貝利尼

貝利尼工作室

✝貝利尼（約一四三○～一五一六）：當時威尼斯最富盛名的文藝復興畫家。

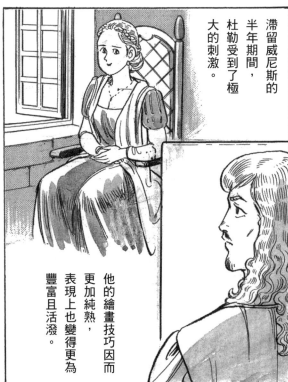

肢體的平衡、協調與用色！我來義大利想學的就是這些。

滯留威尼斯的半年期間，杜勒受到了極大的刺激。

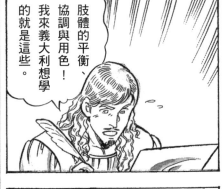

他的繪畫技巧因而更加純熟，表現上也變得更為豐富且活潑。

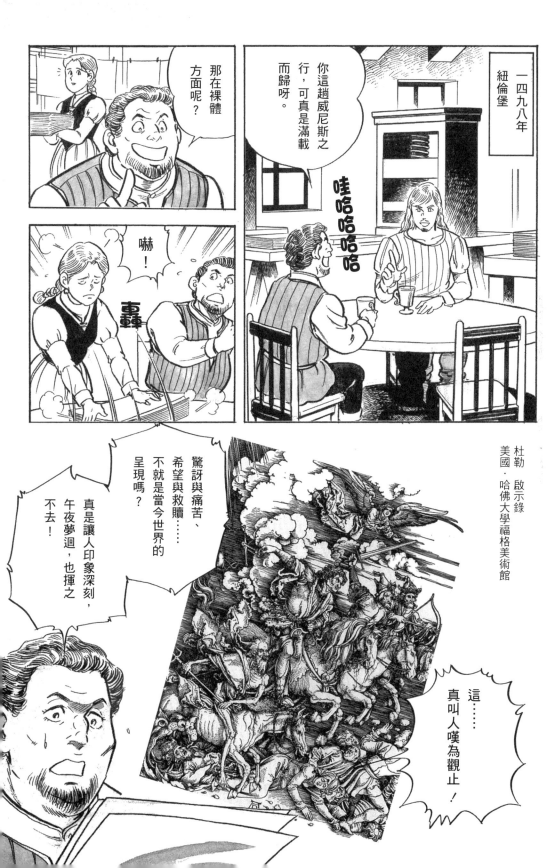

那在裸體
方面呢？

你這趟威尼斯之
行，可真是滿載
而歸呀。

哇哈哈哈哈

嚇！

轟

一四九八年
紐倫堡

杜勒　啟示錄
美國・哈佛大學福格美術館

驚訝與痛苦、
希望與救贖……
不就是當今世界的
呈現嗎？

真是讓人印象深刻，
午夜夢迴，也揮之
不去！

這……
真叫人嘆為觀止！

我是因為對一五〇〇年可能發生的世界末日感到不安，而迫不及待畫下的。

而且我把在威尼斯學會的所有技巧都用上了。

嗯，真了不起！

……

結果，杜勒的木刻組畫「啟示錄」才一出版便轟動了整個紐倫堡市。

我要買「啟示錄」!!

我也要！

快給我十五本！

謝謝光臨、謝謝。

由於便宜的紙張與印刷機的改良，「啟示錄」才得以人人有之。

店裡這麼忙，杜勒一定又跑去跟皮克海默鬼混了！

好帥……

哇，是杜勒耶。

嗯。這的確是個問題。

油畫曠日廢時，而且每次都要為定價而操心，不是嗎？

真希望杜勒今晚能早點回來。

雖然成名之後的確應該多交點身分地位較高的朋友……

相對的，木版畫和銅版畫卻能夠大量生產、販賣。

薄利多銷的結果就是利潤豐厚囉。

這是新的作品？

咦？

然而……我希望他的心能稍微安定下來。

!?

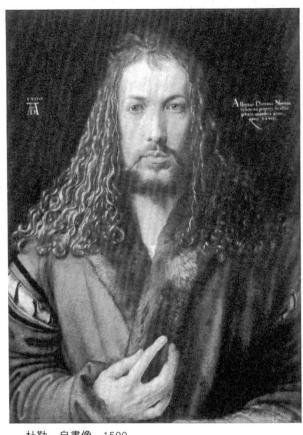

杜勒　自畫像　1500
慕尼黑・舊皮納克提美術館

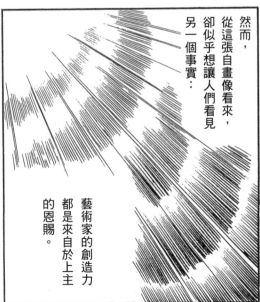

然而，
從這張自畫像看來，
卻似乎想讓人們看見
另一個事實：

藝術家的創造力
都是來自於上主
的恩賜。

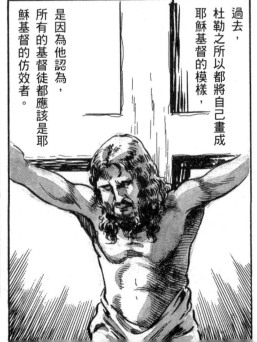

過去，
杜勒之所以都將自己畫成
耶穌基督的模樣，

是因為他認為，
所有的基督徒都應該是耶
穌基督的仿效者。

一五〇六年 威尼斯
聖巴托羅繆教堂

你們聽說了這裡的祭壇畫會交給杜勒這件事嗎？

他不是個銅版畫家嗎？

油畫的用色可是一門大學問，杜勒他懂嗎？

對呀！

光靠點名氣，在咱們威尼斯可不見得行得通喔。

哇哈哈哈哈哈哈哈

我會讓你們親眼看到我的實力的！

結果，隨著作品的日漸完成，進度掌握之精準，杜勒的天分終於讓威尼斯人心服口服。

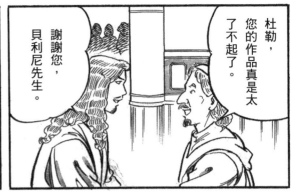

杜勒，您的作品真是太了不起了。

謝謝您，貝利尼先生。

……

之後，杜勒回到了紐倫堡，在毫無宣傳的情況下，迅速成為德國最具代表的藝術大師。

一五一二年，杜勒受聘為號稱是「最後一位騎士」的神聖羅馬帝國皇帝馬克西米連一世的御前畫師。

馬克西米連一世

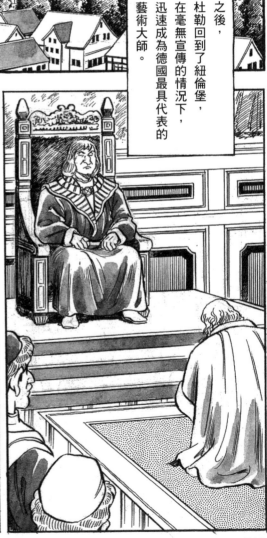

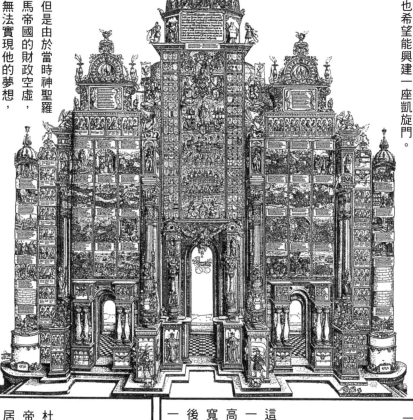

馬克西米連一世自比是羅馬帝國的凱撒皇帝，也希望能興建一座凱旋門。

但是由於當時神聖羅馬帝國的財政空虛，無法實現他的夢想，

杜勒　馬克西米連一世凱旋門

於是不得已，只好下令製作一個「紙製」的凱旋門。

這座凱旋門耗費了一百九十二張木版畫，高三點三五公尺、寬三公尺的紙製凱旋門，後來成為人類史上最大的一座紙製紀念碑。

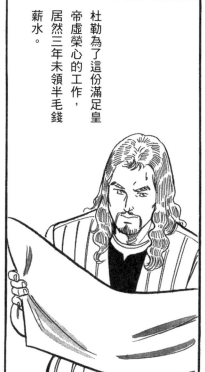

杜勒為了這份滿足皇帝虛榮心的工作，居然三年未領半毛錢薪水。

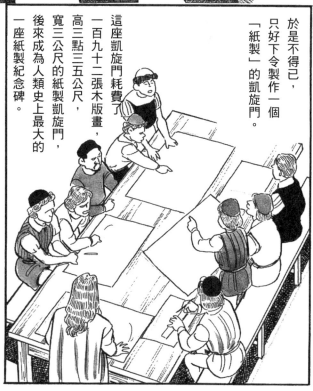

威登堡

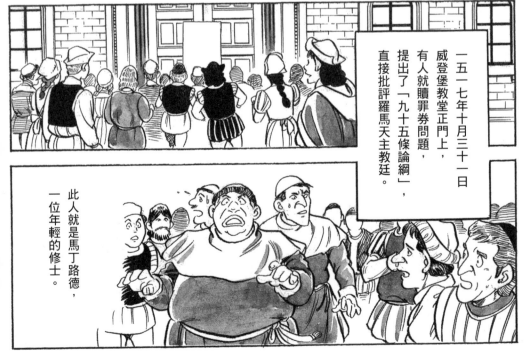

一五一七年十月三十一日
威登堡教堂正門上，
有人就贖罪券問題，
提出了「九十五條論綱」，
直接批評羅馬天主教廷。

此人就是馬丁路德，
一位年輕的修士。

216

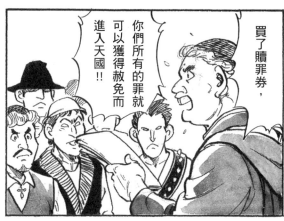

買了贖罪券，

你們所有的罪就可以獲得赦免而進入天國！！

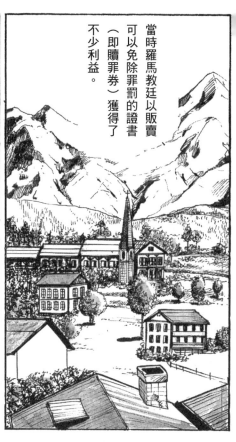

當時羅馬教廷以販賣可以免除罪罰的證書（即贖罪券）獲得了不少利益。

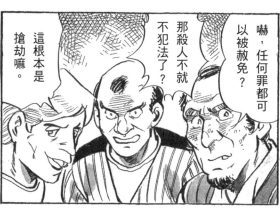

嚇，任何罪都可以被赦免？

那殺人不就不犯法了？

這根本是搶劫嘛。

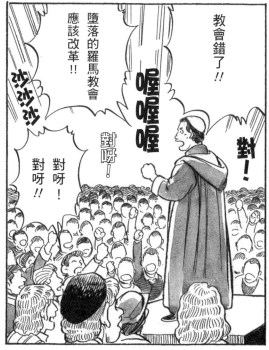

沙沙沙

喔喔喔

對！

對呀！

對呀！對呀！！

教會錯了！！

墮落的羅馬教會應該改革！！

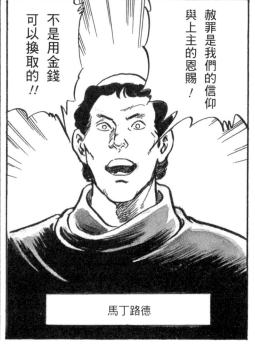

赦罪是我們的信仰與上主的恩賜！

不是用金錢可以換取的！！

馬丁路德

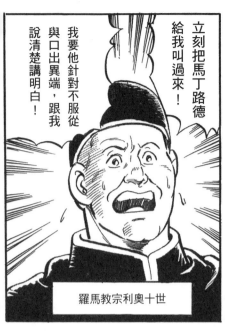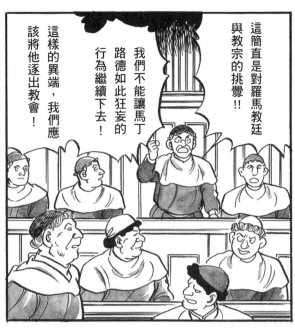

這簡直是對羅馬教廷與教宗的挑釁!!

我們不能讓馬丁路德如此狂妄的行為繼續下去!

這樣的異端,我們應該將他逐出教會!

立刻把馬丁路德給我叫過來!

我要他針對不服從與口出異端,跟我說清楚講明白!

羅馬教宗利奧十世

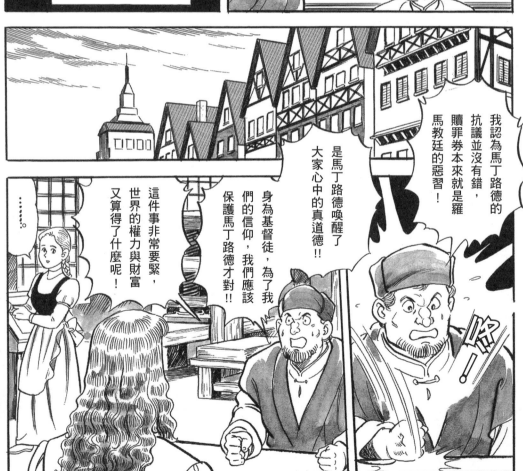

我認為馬丁路德的抗議並沒有錯,贖罪券本來就是羅馬教廷的惡習!

是馬丁路德喚醒了大家心中的真道德!!

身為基督徒,為了我們的信仰,我們應該保護馬丁路德才對!!

這件事非常要緊,世界的權力與財富又算得了什麼呢!

………。

一五二〇年，杜勒前往比利時的安特衛普旅行。

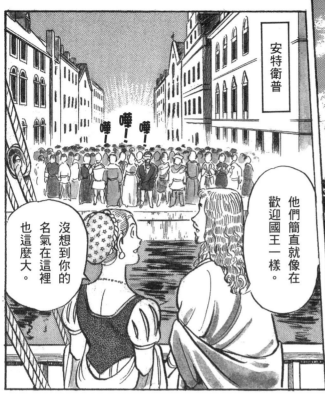

安特衛普

嗶！嗶！嗶！

沒想到你的名氣在這裡也這麼大。

他們簡直就像在歡迎國王一樣。

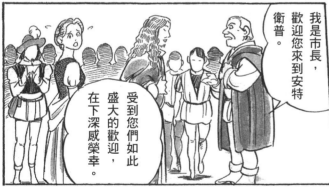

我是市長，歡迎您來到安特衛普。

受到您們如此盛大的歡迎，在下深感榮幸。

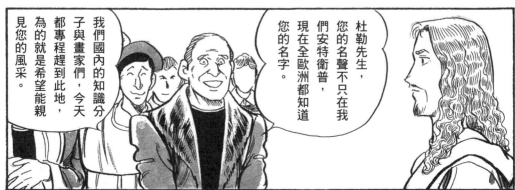

杜勒先生，您的名聲不只在我們安特衛普，現在全歐洲都知道您的名字。

我們國內的知識分子與畫家們，今天都專程趕到此地，為的就是希望能親見您的風采。

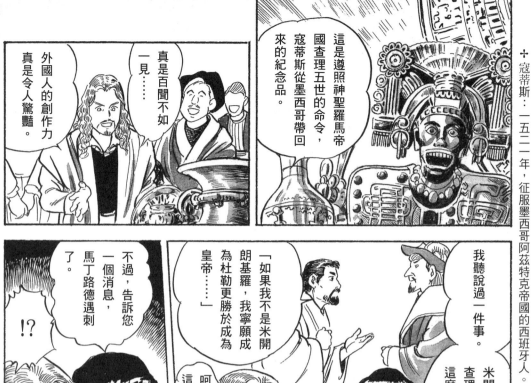

✝寇蒂斯：一五二一年，征服墨西哥阿茲特克帝國的西班牙人。

這是遵照神聖羅馬帝國查理五世的命令，寇蒂斯從墨西哥帶回來的紀念品。

真是百聞不如一見……

外國人的創作力真是令人驚豔。

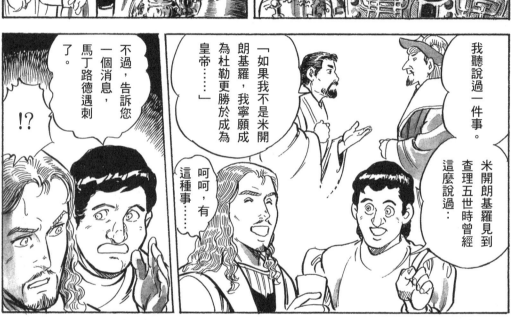

我聽說過一件事。

米開朗基羅見到查理五世時曾經這麼說過：

「如果我不是米開朗基羅，我寧願成為杜勒更勝於成為皇帝……」

呵呵，有這種事……

不過，一個消息，告訴您，馬丁路德遇刺了。

！？

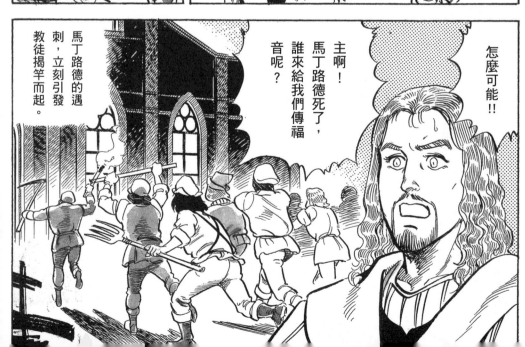

怎麼可能！！

主啊！馬丁路德死了，誰來給我們傳福音呢？

馬丁路德的遇刺，立刻引發教徒揭竿而起。

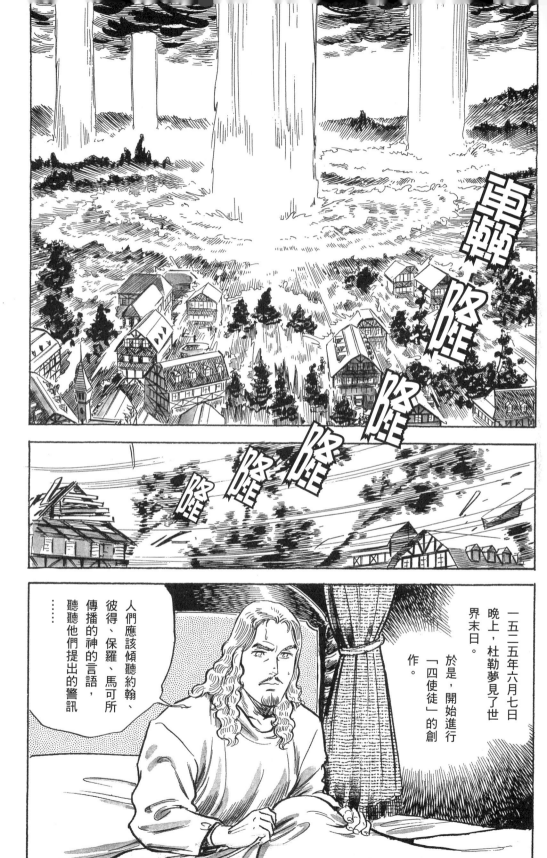

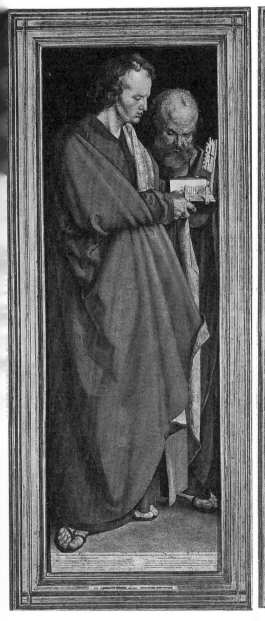

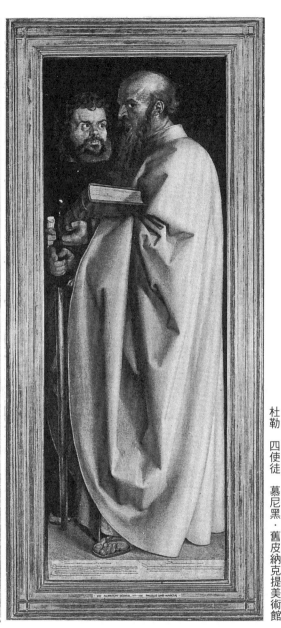

杜勒　四使徒　慕尼黑·舊皮納克提美術館

這幅「四使徒」所散發出的
信仰之光與聖人的臨在感，
深深震撼了後世。
杜勒這位大師身處宗教改革與
農民戰爭等動亂時期的日耳曼，
卻能將藝術發揚光大，
一生為追求理想而活，
在「四使徒」創作完成的
兩年後，與世長辭。

●油畫之所以能在法蘭德斯地方推展開來，理由有二：一是由於該地方生產優質的亞麻仁油，二是比起大型宗教畫，該地方更偏好於肖像畫與風景畫，而這類主題都很需要朦朧的表現。

正在畫油畫的文藝復興畫家

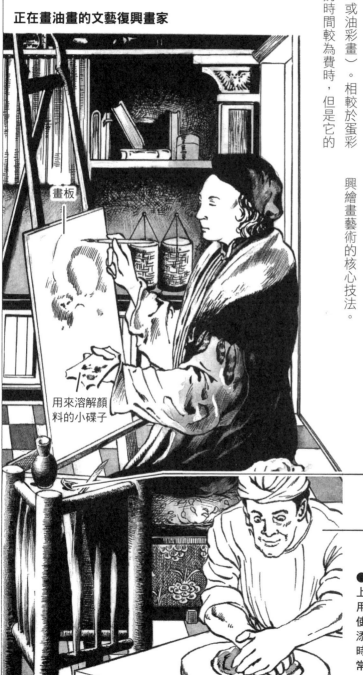

畫板

用來溶解顏料的小碟子

木製調色板

正在將天然岩石磨碎、製成顏料的學徒

油畫來自於法蘭德斯地方

將顏料（用天然岩石或礦物製作成的色粉）以亞麻仁油等油料溶解成的油彩，再以松節油稀釋作為顏料所畫成的畫作，便稱為「油畫」（或油彩畫）。相較於蛋彩畫，油畫乾燥的時間較為費時，但是它的色彩卻能夠表現出朦朧與透明感的效果。

油畫技巧由十五世紀法蘭德斯地方的范艾克兄弟兩人發揚光大，成為北方文藝復興繪畫藝術的核心技法。

●油畫需要經過多次、反覆的上色。下層明亮的部分一般使用白色或黃色，陰影的部分則使用藍色，然後再繼續從上層添加其他色彩。上色次數多的時候，前後共塗上十多次也是常有的事。

223

矯飾主義藝術

十六世紀的義大利，社會、宗教都處於極不穩定的狀態。羅馬天主教廷因為宗教改革運動而搖搖欲墜，各地區戰爭綿延。

於是，過去那些崇尚自然美與人體美、強調和諧的藝術價值觀再也無法滿足生在這時代的人們，於是，他們的作品轉而強調著一種緊張、動盪的氣氛。

「矯飾主義」（Mannerism）來自於義大利文「Maniera」，原意是樣式、風格、手法。因為當時的作品特色就是刻意忽視人體自然的比例，出現了極度高聳的身材以及刻意誇張的透視法，偏好陰冷卻鮮豔的色調。

其中蓬托莫（Jacopo da Pontormo）的作品（▼㊴）充滿孤獨的矜持⋯巴米加尼

諾（F. Parmigianino）的作品（▼㊵）則顯示出高度洗練的美麗新世界。

詹波隆那　薩賓女之劫
佛羅倫斯・蘭齊敞廊

㊵巴米加尼諾
長頸聖母像
（局部）
烏菲茲美術館

㊶丁多列托　最後的晚餐
聖喬治馬吉歐雷教堂

而在丁多列托（Tintoretto）那飄逸著神祕氛圍的原創性作品（▼㊶）中，除了維持威尼斯畫派的傳統，也明顯加入了矯飾主義藝術的特徵。

到了十六世紀後半，所完成的作品更傾向於強調明暗對比，尤其出現在天棚上作風大膽的上升表現，已然預告了下一階段的巴洛克藝術即將到來。

㊴蓬托莫　基督下十字架　聖費利奇塔教堂

矯飾主義的雕刻

在羅馬市近郊，有一座名叫波馬索（Bo-marzo）的花園。這是一座恐怖花園，裝飾著有常人四倍高、站在牧羊人上方的巨人像，巨人尖叫吶喊的石像，以及刻意設計成看似即將倒塌的房舍。

這座花園完成於十六世紀後半，顯示出當時人們對於社會與人類自身價值有著一股難以言喻的擔憂。就連雕刻家也不例外，他們再也沒有心情去創作如前一時期那般回歸於自然的作品。

不過其中詹波隆那卻是唯一的異類，居然完成了那座不論從哪個角度都看得見三個人呈螺旋狀纏打在一塊兒的作品「薩賓女之劫」（▼㊷）。

詹波隆那打破了過去認為雕像就得從正面欣賞的成見，並且以創新的概念企圖用上升的人物動作，突破雕像與生俱來的重量感。

從實用到對完美的追求

編輯委員（第一冊負責人）

諸川春樹（日本多摩美術大學教授）

人類透過長期的「創作」造就了今日所謂的「文化」。而本書所粹選的每一件藝術作品也都屬於這「文化」的一部分。然而曾幾何時，這些作品原來並非為了鑑賞美而存在，而是在生活中另有實用的意義與目的。把藝術作品作為鑑賞之用的思維，實際上都是後世的產物。

打個比方，好比「史前藝術」中的洞穴壁畫。那些壁畫中的牛、馬等牲畜，對史前時代的人類而言，不過是賴以維生的糧食。而繪畫先於文字，其實也正顯示了「生存」對於人類的意義重大。想來，的確是挺有趣。

因此我們認為，瞭解各個時代的諸多特徵將更有助於讀者認識、進而充分鑑賞本書所精選的各個時代的作品。正如讀者所見，古埃及的金字塔與木乃伊棺木的雕刻都與當時的國王（即法老）企圖永生不死的心願息息相關。後來希臘人學會了埃及人的雕刻技法，便藉助了這雕刻的形式企圖追求最完美的人體造型。而希臘的神殿，亦被建造成符合宇宙的法則、要求嚴謹的數學，如模型般有著高度的協調性。

也就從這時候起，人類首度觸碰到一個命題：究竟如何才能達到完美的極限？不過實際上，當時的雕刻作品頂多是神殿中的神像、供人膜拜的偶像，而非人們鑑賞的

對象。

到了古羅馬時代，羅馬人以他們優秀的建築技術為基礎，完成了「萬神殿」和「圓形競技場」等等當時高度先進的建築。這個時期最典型的雕刻作品，也正是用來表彰皇帝權威的肖像雕刻，因為若是沒有皇帝，羅馬人就不可能獲得富裕生活的保障。

之後，羅馬帝國分裂為東、西兩陣營；東羅馬帝國形成了拜占庭藝術，而西羅馬帝國則出現了更多形形色色的藝術價值觀，而這些價值觀又始終脫離不了宣揚基督教教義的神聖使命。因為在基督徒風行尋訪聖地的仿羅馬式藝術時代，藝術家為後世留下的許多藝術珍品都藏在修道院裡，而在以新興都市為核心的哥德式藝術時代，一切藝術活動也都是以基督教堂為中心。

於是，另一個以這些新興都市為背景的文藝復興時代，無數更為人性化的作品便隨之應運而生。然而不同的是，曾幾何時，「工匠」在這個時代終於獲享了如同今日「藝術家」一般的地位。因此達文西、米開朗基羅、拉斐爾在眾人的眼中，也不再是工匠，而是一代天才藝術大師。在此同時，藝術作品的地位也才從實用的生活用品，轉變為對於「完美」的純粹追求。正如讀者們常在藝術展場中遇見的近代藝術品一樣。到了文藝復興時代，才正式揭開人類純粹為追求「完美」的藝術歷史的序幕。

227

中英名詞對照表

國家圖書館出版品預行編目資料

寫給年輕人的西洋美術史1：畫說史前到文藝復興
/ 高階秀爾 監修
－ 初版 － 臺北市：原點出版：大雁文化發行，
2008.03〔民97〕
230面； 16 × 23 公分
ISBN 978-986-84184-0-0（平裝）

1. 美術史 － 2. 歐洲 －
909.4　　　　　　　　　　　97002791

寫給年輕人的西洋美術史1
—— 畫說史前到文藝復興

監　　修	高階秀爾
漫　　畫	阿部直行、和田順一
封面設計	陳玟秀
系列企劃	葛雅茜
編　　輯	蔡盈珠、吳莉君
內頁構成	徐美玲
年表製作	陳彥羚

總 編 輯	何維民
副總編輯	葛雅茜
發 行 人	蘇拾平
出　　版	原點出版 Uni-Books
	台北市中正區重慶南路一段121號5樓之12
	電話：(02) 2311-3678　傳真：(02) 2311-3635
發　　行	大雁文化事業股份有限公司
	台北市中正區重慶南路一段121號5樓之10
	24小時傳真服務 (02) 2375-5637
	讀者服務信箱 Email: andbooks@andbooks.com.tw
	劃撥帳號：19983379
	戶名：大雁文化事業股份有限公司
初版一刷	2008年3月

定價：320元
ISBN 978-986-84184-0-0

MANGA SEIYO BIJUTSUSHI 1 GENSHI-KODAI－RUNESSANSU NO BIJUTSU
Copyright © 1994 Bijutsu Shuppan-Sha, Ltd.
First Published in Japan in 1994 by Bijutsu Shuppan-Sha, Ltd.
Complex Chinese translation copyright © 2008 by Uni-books, a division of AND
Publishing Ltd.
arranged through Future View Technology Ltd.

1200	1300	1400	1500	1600

430 大聖母教堂的馬賽克鑲嵌壁畫
532 聖索菲亞大教堂重建

契馬布埃「寶座聖母像」

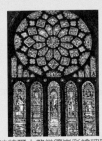

沙特爾大教堂鑲嵌彩繪玻璃

查士丁尼大帝與侍者

1155 法國「沙特爾大教堂」
1225 法國「理姆斯大教堂」
1386 義大利「米蘭大教堂」
1413 林堡兄弟「貝希公爵的美
　　　好時光」

哥德式藝術

0 拉斐爾「雅典學院」
6 提香「聖母升天圖」
36 米開朗基羅「最後的審判」
64 米開朗基羅去世，文藝復
　　興時期宣告結束

義大利文藝復興藝術

70~1471 范艾克兄弟 (1370)、波
(1462)、杜勒 (1471) 相繼誕生
32 揚·范艾克「阿諾菲尼和他的
　　　」
0 波希「人間樂園」
25 杜勒「四使徒」
65 布勒哲爾「雪中獵人」

北方文藝復興藝術

1494~1503 蓬托莫 (1494)、科雷吉歐 (1494)、
巴米加尼諾 (1503)、朱里歐·羅曼諾 (1499) 相
繼誕生
1532 朱里歐·羅曼諾「泰坦巨人的傾倒」
1534 巴米加尼諾「長頸聖母像」

矯飾主義

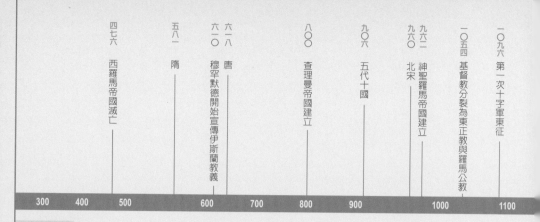

四七六 西羅馬帝國滅亡

五八一 隋

六一〇 唐

六一八 穆罕默德開始宣傳伊斯蘭教義

八〇〇 查理曼帝國建立

九〇六 五代十國

九六〇 北宋

九六二 神聖羅馬帝國建立

一〇五四 基督教分裂為東正教與羅馬公教

一〇九六 第一次十字軍東征

| 300 | 400 | 500 | 600 | 700 | 800 | 900 | 1000 | 1100 |

古羅馬藝術

拜占庭藝術

中世紀初期藝術

約 700 林迪斯芳ミ
本福音書
816 彩色抄本出現
約 1350 契馬布埃
座聖母像」

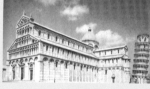

1053 義大利「比薩大教堂」

仿羅馬式

比薩大教堂

1304 喬托「斯克羅維尼禮拜堂」壁畫
1400~1500 馬薩其奧 (1401)、法蘭契斯卡
(1420)、波提且利 (1445)、達文西 (1452)、米
開朗基羅 (1475)、拉斐爾 (1483)、提香 (1489)
相繼誕生

1485 波提且利「維納斯的誕生」
1503 達文西「蒙娜麗莎」
1495 達文西著手「最後的晚餐」
1507 拉斐爾「聖母子與施洗約翰」
1508 米開朗基羅創作西斯汀禮拜堂天棚

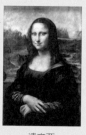

達文西
「蒙娜麗莎」

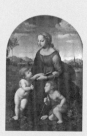

拉斐爾
「聖母子與施洗者約翰」

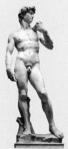

米開朗基羅
「大衛像」

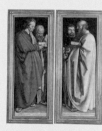

杜勒
「四使徒」

巴米加尼諾
「長頸聖母像」